閱讀電影與電影

閱讀2

曉龍／著

目錄

影像評論

目錄

電 影 之 外

第 二 部 分

影像與文字

序

　　甚麼是閱讀電影？電影創作時，製片、導演、編劇在從文學作品中改編劇本時，會仔細閱讀文學作品，尋找作品中可以發掘、拓展、改寫故事與人物的地方，以便使其電影作品能夠更具魅力和影響力。甚麼是電影・閱讀？是分析、解構電影，讓讀者更加深入地理解影片，這是電影評論涉及的區域範疇。

　　為甚麼我們要閱讀？我一直認為，好的電影評論不應只是個人對電影的一種感觀式敍述，而是一定要做到能夠分析、解構電影。而更高的要求是需要電影評論者站在創作這個角度去認識理解電影製作的奇思和妙想，這樣的電影評論才會對所有讀者，包括電影創作者帶來真正意義上的評論價值，而成為藝術創作與欣賞道路上的一盞指路明燈。因此閱讀電影和電影・閱讀完全是有必要的。

　　認識曉龍 20 餘年，他是一個一直筆耕不斷的影評人。因為他具有歷史文學的背景底蘊，使得他對電影・閱讀和閱讀電影都有更多的涉獵，也因此可以帶給讀者更多的閱讀理解空間。本書中無論是讀他的《第一爐香》、《長安三萬里》、《古

書堂事件手帖》，還是《滿江紅》、《封神第一部》、《過時‧過節》、亦又或是《拿破崙》、《心之旋律》等，無不都予人更多的回味空間。

何威
前香港影評人協會會長

前言

　　《閱讀電影與電影・閱讀2》運用淺白的文字表達深刻的道理，嘗試透過影像讓讀者了解電影文本的涵蘊及其與自己的生活及身處的社會千絲萬縷的關係。本著作延續影像與文字的探索，先從論述影像開始，解構電影的內蘊，評論電影的內容及美學質素，然後思考及分析電影與其他相關的範疇包括現實生活、時代特色及家庭與社會的關係，最後闡述影像與文字「剪不斷，理還亂」的關係，以鼓勵讀者多看電影多看書，並思考其箇中的意義。

　　本著作的第一部分是論述影像，分為電影解構、影像評論及電影之外三個不同的單元。其實三者互為表裡，電影解構可以是影像評論的一部分，因為評論電影的過程中必定包括解構電影的步驟，評論與分析相連，而分析過程必然涉及影像的解構，故電影解構與影像評論有密切的關係。另外，在解構電影的過程中，必然涉及影像與日常生活及社會現實的關係，這正好是電影之外單元的內蘊，亦是我們撰寫影像評論的文章時很大可能會觸及的影像與真實的課題。至於第二部分：影像與文字，旨在鼓勵觀眾看完電影之後，應該多

閱讀，以補充影片內描述不清／未曾詳述的內容，藉著看書加深自己對影片的了解；其實在比較影像與文字的過程中，必然會對影像進行仔細的論述，因為我們解構其影像後，才可把影像聯繫至其相關的文字。因此，本書是一個整體，雖然由 100 篇文章組成，涉及 100 多齣電影，但文章與文章之間有不可分割的關係，既可獨立成篇，亦可連結成書，其多元的結構，是本書的一大特色。

近年《白日之下》、《年少日記》等社會寫實電影大受歡迎，證明觀眾喜歡聯繫影像與社會現實，本著作在此範疇內著墨甚多，應能引起讀者閱讀的興趣。如果你們想以電影為素材，以進行別具意義的教學活動，可先閱讀本著作的相關內容，因為部分文章涉及道德及價值觀的培育，以及其對社會問題的探討，任教相關科目的老師可以本著作為參考，選取其提及的部分電影，以加深學生對相關課題的認識和了解。因此，本著作在促進中學教與學的發展上有一定的參考價值。

最後多謝初文出版社有限公司黎漢傑先生的幫忙，讓本著作能順利出版。

曉龍

2023 年 12 月 9 日 香港

第 一 部 分 ： 論 述 影 像

\ 電影解構 /

網上無真話？

《1 人婚禮》

　　近年來，YouTuber 成為香港年青人流行的職業，為了成為萬人迷，亦為了賺快錢，YouTuber 想盡辦法提高自己拍攝的短片的點擊率，《1 人婚禮》內張冰（吳冰飾）及 Dickson（陳健朗飾）亦不例外。最初他們扮演小丑男女，以為以情侶的身分談談情、説説笑便會大受歡迎，殊不知其短片的點擊率一直都很低，可能因為沒有噱頭，難以引起網民的注意；其後他們唯有説謊，假裝分手，並由張冰提出 1 人婚禮的概念，讓眾多已經與另一半分手／離婚的男女獲得共鳴，踴躍地參與此活動／儀式。全片的所有情節都從謊言開始，這本來極具諷刺性，亦有廣闊的發揮空間，吳冰及陳健朗落力的演出，確實能影射時下年青人在經濟壓力下不擇手段地賺錢，重視誠信及説出真相等優良品格及道德價值已被「淹沒」，遑論會懂得反省自己的過失。雖然張冰曾批評 Dickson 想出此奸詐的手段賺錢似乎不太好，她曾經有一點猶豫，但其後她為了維持生計，唯有容許他們的謊言繼續「越滾越大」，至最後一發不可收拾。因此，全片的開首確實極具話題性，其內容亦容易令年輕的觀眾產生共鳴，並引起他們繼續追看下去的慾望。

　　所謂「物極必反」，在網絡世界內張冰做天使，Dickson 做魔鬼，使 1 人婚禮流行一時之際，出現了 1 人喪禮。很明顯，他是 1 人喪禮的始作俑者，以為網民喜歡「剝花生」，得悉 1 人喪禮與 1 人婚禮搞對抗，知道 1 人婚禮的負面新聞後，會直接提高 1 人婚禮的受歡迎程度。事實上，1 人喪禮出現後，如他所料，關於 1 人婚禮短片的點擊率迅速上

升，他對網民喜愛具話題性的內容的心態，確實有準確的捉摸，他不愧是出色的生意人。不過，他搞1人喪禮時沒有想過那群「手下」不聽他的指使後所帶來的後果，就是嚴重破壞了1人婚禮，並歪曲了此活動的原意。很多時候，年青人開展一些活動後，只有短期的計劃，卻欠缺了長遠的策劃，使搞破壞之徒有機可乘，「喧賓奪主」，最後把1人婚禮毀於一旦。導演兼編劇周冠威確實準確地捉摸現今年輕 YouTuber 的特性，道出他們的優點和缺點，亦刻意反映他們不惜一切地賺快錢的行為所衍生的難以預料的問題。因此，他在塑造角色個性方面實在花了不少時間和心力，對他們普遍的個性的準確反映亦證明了他在開拍《1》前蒐集了大量相關的資料，做足功課，亦對現今香港年青人的特性有宏觀的觀察。

不過，導演的野心實在太大，既想描寫「網上無真話」的社會現象，亦想敘述現今新一代年青人的生活習慣、態度和行為，又想諷刺宗教狂熱者做任何事時皆把自己與神掛勾的古怪心態。《1》在約兩小時內包括的範圍過於廣泛，導致張冰及 Dickson 以外多個角色的個性只得到浮光掠影的描寫。例如：子浚（唐浩然飾）努力地追求張冰，不斷把神掛在口邊，具有一種宗教狂熱者的理想化人格，似乎喜歡講求夢想和深度，卻在與她交往的過程中不曾表現自己對她的個性的欣賞，編劇亦不曾花太多筆墨解釋他喜歡她的原因，這導致他與其他對她「一見鍾情」的宅男沒有太大的差異，對他的愛情觀的描寫只限於她的外表對他的吸引力，其對他表面化的角色塑造，導致他的發揮空間十分有限。因此，倘若編劇難以在兩小時內兼顧太多不同角色的個性描寫，倒不如刪除某些張冰及 Dickson 以外的角色，可能在人物描寫方面的整體效果會更佳。由此可見，全片優劣互見，如果觀眾喜歡 YouTuber 的話題，此片仍然值得一看。

片名：《1 人婚禮》
年份：2023
導演：周冠威
編劇：周冠威　鍾宏杰

電影解構

「返回」童年的感覺

《Barbie 芭比》

　　《Barbie 芭比》內 Barbie 公仔勾起萬千女性的童年回憶，在香港這個已發展的城市裡，如果你問女士：「誰在童年時玩過 Barbie？」答案很大可能是：「我們都玩過。」集體回憶當然為《Barbie》加分，但似乎導演姬達嘉域不滿足於拍攝一部「童年電影」，她有更大的野心，想透過此片探討兩性關係和性別地位等主題。

　　男女平等從來都是「夢」。本來 Ken（賴恩高斯寧飾）甘於當 Barbie（瑪歌羅比飾）的配角，樂於以男性英俊的外貌和魁梧的身材襯托她標緻的五官和苗條的身段，安於現狀，但當他走進人類的世界後，便發覺男性應在社會內擁有大權，並佔據主導的地位。其後他把男權至上的觀念帶進「芭比樂園」，使此世界產生翻天覆地的變化，兩性之間的「戰爭」由此開展。事實上，美國至現在為止仍未出現第一位女性總統，相對不少亞洲及歐洲國家，女性的社會地位仍然低下，此片的女導演藉著《Barbie》為女權打拼，希望提升女性地位，讓她們有更廣闊的

事業發展空間，這實在不無道理。因此，此片的目標觀眾不限於兒童，已成長的我們其實亦是其主要的對象。

另一方面，《Barbie》的美術設計確實引人注目。全片以鮮粉紅色為主調，觀眾觀賞此片時，彷彿在一剎那間進入浪漫不羈的幻想世界，夢想中充滿著少女情懷的小屋，演員成為「玩具」，容許真人在「芭比樂園」內活動，已證明所有玩具佈景已成為與真人一樣大小的「模型」。導演刻意「混淆」幻想與真實，讓身為觀眾的我們「進入」疑幻似真的世界，美術指導模仿 Barbie 的居所及活動地點而設計的場景，確實使我們產生強烈的投入感，因為我們已成為 Barbie 世界內的「成員」，幻想自己暫時離開現實國度，到粉紅的夢幻國度內「遊覽」。因此，從增強感染力的角度看，此片的美術設計無疑十分成功。

雖然《Barbie》的內容不算豐富，對性別問題的指涉亦未算仔細深入，但其塑造的「童年世界」的確能滿足萬千女士的夢想，特別是部分由於各種原因而不曾有機會以 Barbie 為伴的她們，《Barbie》確實能為她們帶來前所未有的趣味性和滿足感。故此片瑕不掩瑜，僅從美術的價值分析，此片已值得入場一看。

片名：《Barbie 芭比》（Barbie）
年份：2023
導演：Greta Gerwig
編劇：Greta Gerwig
　　　Noah Baumbach

\ 電影解構 /

現實與虛擬世界的「鬥爭」

《一家人大戰機械人》
（臺譯《米家大戰機器人》）

　　動畫比真人電影的優勝之處，在於前者可以比後者發揮更天馬行空的想像力，讓前者擴闊後者的想像空間。因為後者很多時候受到電腦視覺特效技術及資金成本的限制，未能百分百地實踐想像空間，亦難以圓滿地呈現天馬行空的幻想世界，故很多時候前者依靠電腦繪圖技藝，讓畫面的整體構圖及包含的元素比後者更豐富，亦更多姿多彩，《一家人大戰機械人》便是一個很明顯的例子。由爸爸駕車載著家人前往女兒凱蒂快要就讀的大學，遇上高度智能的手機操控的機械人，被它們襲擊，多個機械人同時出動，並運用先進的武器攻擊他們，片中呈現一個別具想像力的虛擬高科技世界。動畫中的角色可以由真人代替，但大規模的高科技場景卻難以在真人電影中出現，即使有大量資金用來製作視覺特效，整體成本仍然會很高，長年累月的後期製作可能會使原來的構思過時，故動畫的較低成本及較短的製作年期使它比真人電影優勝，亦可能會有較佳的視聽效果。

　　另一方面，《一》訴說家人的重要性，對重視手機及電腦的虛擬世界多於現實世界的新一代有較深刻的啟示。影片依靠真人家庭成員的獨特個性塑造米契爾一家的角色，爸爸瑞克固執守舊，抗拒學習電腦及其他高科技產品；大女兒凱蒂沉迷手機及電腦的虛擬世界，反而在現實世界中不願意與爸爸溝通及交往；媽媽琳達處於爸爸與女兒的中間，想盡辦法解決他與她之間的代溝問題；小兒子亞倫熱愛恐龍卻不太懂得與其他人交往。片中她忽略了家人，當他得知她將要離家升讀大學，自己與她相處的日子所剩無幾，遂自行取消她的美國國內機票，由自己穿州過省地駕車載她到大學校園，讓他們一家享受難得的天倫之樂。雖然他具有上一代較「獨裁專制」的個性，未徵詢她的意見，自行取消機票，但他重視真實世界裡的家庭，希望重拾她童年時與自己玩樂的珍貴回憶。就筆者所見，現實世界中十多二十歲的年輕人確實較少與父母接觸溝通，反而耗用了大量時間在虛擬空間內，即使身處現實世界，仍然彷彿「魂遊象外」，肉體在此，「靈魂」卻存在於虛擬世界裡。由此可見，兩代的代溝問題，關鍵在於上一代重視現實多於虛擬世界，下一代剛好相反，重視虛擬多於現實世界，《一》正好反映此跨國界跨種族的問題，不論觀眾身處何地，上一代都需要面對類似的「挑戰」，下一代都需要化解類似的「難題」。

　　不過，《一》提出了代溝問題的解決辦法，不論上一代還是下一代，只需向前踏出一步，原有的「挑戰」和「難題」都會迎刃而解。在米契爾一家大戰機械人的過程中，凱蒂對爸爸保護整個家庭的努力有更深入的了解，認為他關愛自己及家人，才會想盡辦法使她脫離虛擬世界。而他欲戰勝機械人，必須學習電腦以進入虛擬世界，這樣才可「剷除」高度智能的手機，亦可阻止機械人操控整個世界，在學習的過程中，他開始了解虛擬世界對她的吸引力，認為她在網絡時代裡成長，沉迷於

YouTube 的虛擬空間內，實屬情有可原。因此，解決代溝問題的關鍵，在於彼此對溝通的態度，當雙方的任何一方主動接觸對方，加深互相的認識及了解，即使是再根深蒂固的問題，仍然會在深度溝通的過程中獲得圓滿的解決。

片名：《一家人大戰機械人》（The Mitchells vs. the Machines）
年份：2021
導演：Michael Rianda
編劇：Michael Rianda　Jeffe Rowe

＼ 電影解構 ／

逃避不是辦法

《一路瞳行》

　　《一路瞳行》內芷欣（吳千語飾）自小在雙目失明的家庭內成長，她能看見身邊的所有事物，成為父母的最大助力。自孩童時期開始，她已成為母親（惠英紅飾）及父親（吳岱融飾）的「旁述員」，在乘車走路時口述周遭的一切，在餐廳吃飯時讀出餐單，已成為她日常生活的其中一部分。初時她作為天真無邪的小孩，當然不會介意，但後來她漸漸長大，始發覺自己的家人異於常人，別人用「歧視」的目光看著他們，處於青春期的她漸漸不願意與父母一起外出，因為害怕看見旁人怪異的眼神及聽見其閒言閒語，甚至想脫離父母而與他們爆發前所未有的衝突。上述的情節發展十分合理自然，亦在觀眾的意料之內。雖然筆者不在此類家庭內成長，但可以估計青少年大多介意別人對自己及家人的看法，認為編劇兼導演朱鳳嫻把屬於自己的真人真事搬上大銀幕，以吳千語扮演當年處於反叛期的自己，其舉手投足常見而自然，與筆者曾經接觸的青春期少女沒有太大的差異；又以惠英紅及吳岱融向盲人學習後的自然演出為最大的亮點，即使兩人是資深的演員，仍然願意虛心學習，磨練演技，令他倆與她的對話和相處別具真實感，上述的情節發展亦有甚高的可信性，這是《一》作為寫實電影最能交足功課的地方。因此，演員可在導演口述下模仿真實的原型人物，無需像模仿歷史人物時運用太多的想像力，在真實感方面《一》無疑較優勝。

　　另一方面，現今不少青少年都渴望到外地升學，如果真的想體驗外國的生活／修讀香港的大學不能提供的科目，問題不大，但像芷欣一樣

想逃避父母，欲躲避別人對自身家庭的歧視，就肯定不太合適。《一》內最了解她內心的想法的老師，必定是視覺藝術科的老師（陳貝兒飾），這位老師似乎很了解她，很多事情在她未說出口時，老師已能事先得悉，並幫助她了解自己，其後老師更以自己過往的經歷為例，勸導勉勵她。很多時候，老師想保護自己的私隱，很大可能不太願意在學生面前公開自己的過去，但當她有需要時，老師為了她著想，希望能以自身的真實例子說明「逃避不是辦法」的道理，讓她撇除逃避的因素而作出最適合自己的升學選擇。或許她有一位這樣的老師是她的幸運，老師願意「犧牲」自己而為她的未來著想，使她最後不再逃避，放棄海外升學，留港繼續追尋自己的理想。片中她的事例有真實的依據，如果年青觀眾看完《一》後能面對自己，面對別人，面對家人，不再以海外升學為逃避家人的辦法，此片在輔導青少年方面，算是功德無量。因此，青少年中心包場讓十多二十歲的青少年看《一》，實在別具意義。

不少創作人都認為新晉導演拍攝自身的故事，投入感較強，成功率較高，朱鳳嫻拍《一》亦不例外。她以自己的回憶片段為藍本，並以過往的真實照片為輔助，調教演員的演出，讓吳岱融及惠英紅分別能演活她在真實世界中的父母。雖然現實裡她的父親已去世，但她熟悉他的一點一滴，讓吳岱融能揣摩他在日常生活中的神態和小動作，同一道理，惠英紅有機會接觸她真實的母親，可直接模仿其一舉一動，真實感亦較強。由此可見，導演熟悉真實的原型人物，對演員演繹自己的角色有莫大的幫助，其因深入的了解而進行的多元性模仿，亦直接提升全片的真實程度。

片名：《一路瞳行》
年份：2022
導演：朱鳳嫻
編劇：朱鳳嫻

\ 電影解構 /

了解過往的香港的起點

《七人樂隊》

　　從 1950 年代至 2020 年代，香港社會經歷了不少事情，《七人樂隊》內每齣短片皆反映當時的社會特色，涉及宏觀的經濟情況，以及微觀的生活點滴。雖然其故事情節能否觸及觀眾的內心深處，可否勾起我們各自的深刻回憶，實屬見仁見智，但最低限度它們可讓上一代的著名導演把自己對香港的印象拍出來，以各自的風格展現當時的時代特色，讓我們重溫每一年代的「點」，以組成一條跨年代的「線」。

　　《天臺練功》內天臺習武的艱辛體能鍛鍊，造就了出色的武術指導，為八九十年代享譽國際的港產動作片鋪路，其訓練的過程別具香港的特色，有值得紀念的價值。《校長》懷念年老的校長、英年早逝的老師及小學時期的校園生活，雖然有六七十年代的景觀，亦包括當時小朋友流行的玩意，但他們的言行其實適用於香港不同的年代，未能精準地捕捉當時「只此一家」的小童特質。《別夜》以兩位快要畢業的中學生為主角，彼此為對方的初戀，女主角全家移民而男主角仍然留在香港，側寫九十年代中後期的移民潮，在短短的數十分鐘內既談論他倆的感情關係，亦旁及當時普遍香港人的心態，「野心」太大，聚焦不足。《回歸》談及本已移民多年的家人回流，涉及傳統中式與新時代西式文化的差異，以食物及生活習慣作比較，雖然故事情節簡單，但寓意深刻，對香港的變化有深刻的體會，值得觀眾回味。《遍地黃金》以茶餐廳內的對

話帶出二千年代財經市場的波動，旁及當時香港人對非典型肺炎的強烈恐懼，香港觀眾較容易有共鳴，特別是當時淘大花園樓價大跌卻乏人問津的怪現象，勾起仍然需要面對疫症的我們難以磨滅的慘痛回憶。《迷路》運用照片描寫香港的建築物多年來的變化，皇后戲院、中環大會堂等都屬於上一代的集體回憶，四十至六十年代的香港觀眾特別容易透過這些照片察覺香港的變化，讓我們彷彿在一剎那間進入流動的「香港歷史博物館」，看著照片，回味再三。《深刻對話》把拍攝場景放在精神病院內，脫離了現實，「玩弄」真實導演的名字和性別，有自嘲的況味，卻與先前六部短片的主題風馬牛不相及，或許導演徐克認為 2020 年代的香港社會光怪陸離，任何荒誕的事情都可能會發生，兩位醫生做一場醫生病人的戲以引起病人的反應，本身就是極度無稽的設計，「瘋癲」的人在怪異的時代裡，異常的人與異常環境的配合，反而可能是最適切的配搭。

由此可見，七位導演對香港的每一時代各有體會，即使其成果優劣互見，仍然是值得港產片影迷細心閱讀的「功課」。或許九十後及千禧後的年青人對香港歷史的興趣不大，但他們仍可透過片中的流動影像了解上一代的經歷及生活環境，在看畢《七》後，他們與上一代談話時便會有共同的話題，過往存在的思想和言語「距離」便會隨之縮短。因此，要化解時代的鴻溝，下一代其實應主動認識和了解上一代過往的經歷，如果未能進行正面的有效溝通，除了選修中學的世界歷史科（香港史是此科課程的其中一個主要部分）／在大學修讀香港史的相關課程、閱讀香港社會史的相關書籍、到博物館參觀外，觀賞像《七》這類懷舊電影亦是一個很好的起點。

片名：《七人樂隊》
年份：2022
導演：洪金寶、許鞍華等
編劇：洪金寶、歐健兒等

對愛的追求

《三千年的渴望》

　　別以為《三千年的渴望》只是「阿拉丁神燈」故事的變奏，其實前者的情節比後者複雜，前者述說的人生道理亦比後者深刻。片中的精靈（艾迪斯艾巴飾）出現時創作人運用的視覺特效是其預告片最大的賣點，亦是最具童話色彩的鏡頭，之後他與艾莉菲亞（蒂達史雲頓飾）的多段對話，盡顯影片創作人探討生命本質的野心。最初當他問她有甚麼願望時，她只「家常便飯」地回應，視自己在日常生活中要完成的最簡單事情為自己的願望，因為她對自己的處境十分滿意，沒有任何追求，遑論會有任何渴望；跟著他向她述説自己的過去，涉及他在以往的經歷中如何追求愛，「點燃」了她對他的愛。很明顯，她並非沒有慾望，只「不知情」地把慾望埋藏在自己的心底內，與其説她幫助他重獲自由，不如説他協助她學懂愛的真諦。《三》其實是超現實與現實的結合，精靈出現的超現實畫面與其以愛為主題的生活化情節的配合，是一種「混雜」，可深化原有的童話故事，讓觀眾多思考以「阿拉丁」為本的情節如何觸及生命的本質，怎樣從童話提升至哲理的層次。因此，他與她同樣追求愛，但他比她更早「開竅」，故她需要受到他的刺激，才可把愛從內在轉化為外在的層面，並在日常生活中實踐愛。

　　此外，英文片名 Three Thousand Years of Longing 被直譯為《三》，在香港的商業娛樂市場內，算是罕見的處理。或許精靈的前半生別具傳奇的色彩，在三千年裡的愛情經歷最能緊扣觀眾的注意力，亦是全片故事的精粹；相反，艾莉菲亞的前半生平淡如水，沒有浪漫蒂克的

愛情經歷，遑論會有刻骨銘心的人生歷練。片中他感染了她，雖然合情合理，但本來含蓄淡雅的她彷彿在得悉他過往的經歷後發現「新大陸」，整個人都變了，這種「點燃」的過程有點急速，欠缺了不同的層次，或許她在一剎那間感性掩蓋了理性，受到他的「刺激」後突然進入忘我的境界，這就像一根火柴被迅速點燃一樣，從女性感性的特質來說，即使她的突變異於常人，當愛的感覺進入她的心靈時，她的「解放」仍算是合情合理。因此，創作人把《三》放在超現實與現實之間，讓他與她的對談及相處混合了虛與實，虛在於他在她面前突如其來地出現的虛幻，實在於他向她談及自己過往在日常生活中的愛情經歷，虛與實的配搭，正好呼應著片名所指的三千年疑幻似真的「歷史」，亦配合著精靈與人類之間假假真真的交往和交流，故《三》的「混雜」色彩，是其在同期的英語電影中「鶴立雞群」之處。

　　另一方面，與《衰鬼上帝》（臺譯《王牌天神》）電影及《魔鬼神探》電視劇相似，《三》的導演佐治米拿找到黑人演員扮演精靈，與《衰》及《魔》以黑人扮演上帝的安排同出一轍。或許《三》與《衰》及《魔》一樣，追求角色方面的「種族平等」，以往黑人常在英語電影中扮演罪犯、酒鬼、貪污警員、監獄職員等暴力狂的負面角色，近十多年來已有不少改變，自從《黑豹》出現後，黑人甚至可以扮演英雄，如今黑人成為上帝成為精靈，已經大幅度地提升黑人在銀幕上的地位，幾與白人不相伯仲。由此可見，《三》延續「種族平等」的潮流，讓黑人有多些演繹正面角色的機會，使他們在大銀幕上有更多發揮的空間，在促使全球社會進步方面，已作出或多或少的貢獻。

片名：《三千年的渴望》
（Three Thousand Years of Longing）
年份：2022
導演：George Miller
編劇：George Miller　Augusta Gore

勤勞是中國人的致勝之道？

《中國乒乓之絕地反擊》

曾幾何時，中國乒乓球隊面對瑞典這勁敵，遇上前所未有的挫折，需要捲土重來，實在談何容易。《中國乒乓之絕地反擊》敍述這段中國乒乓球隊如何克服困難，再次戰勝瑞典，重奪世界第一的體育史。不要以為此片只「歌功頌德」，描寫該球隊怎樣了不起，如何使當時的全球球迷「跌眼鏡」，全片竟用了不少篇幅敍述球員怎樣面對挫折，如何承受失敗帶來的痛苦，反而對最後勝利而衍生的自豪感所述不多。很明顯，影片創作人把近年來中國乒乓球隊在世界各大比賽中所向披靡的美滿成果歸因於球員勤奮的個性，與部分歐美運動員以自己先天的體能優勢而自豪截然不同，當瑞典球員正在玩樂度假時，中國球員仍然接受訓練，其訓練時數相當於瑞典的數倍，故他們的技術比瑞典優勝，實非偶然。

《中》沿用國內體育電影的方程式，用了不少篇幅描寫球員艱苦地接受訓練的過程，向觀眾傳送一個訊息，就是勤勞是致勝之道。不論天氣多麼惡劣，環境多麼嚴峻，球員仍然風雨不改地進行訓練，故他們面對逆境時，依舊能處變不驚，遇上挫折時，仍然能重新爬起來。作為一部勵志電影，全片貼近現實地披露傷患對球員造成的打擊，就像疾病使

我們的健康受損，難以工作，最後球員克服傷患後再次取得勝利，就像我們恢復健康後再次重建自己的事業。因此，與其說《中》談論的是運動員的經歷，不如說它談論的是每一個人的人生。

《中》內黃昭（段博文飾）常在大賽中過度緊張而失手，可能源於他的好勝心太強，造成過重的焦慮感，嚴重影響其參加比賽時的情緒。教練戴敏佳（鄧超飾）在他比賽前關鍵的一刻，叫他不要執著於勝負，反而要懂得享受比賽，這使他的心情放鬆，並取得意料之外的勝利。由此可見，運動的真諦在於自身能否投入地享受比賽的過程，雖然勝負會影響自己的體育生涯，但盡力而為其實已對得起自己，亦對得起別人，畢竟運動的本質在於鍛鍊體能，放鬆心情，改善身心健康，而不只在競賽中取得勝利。

《中》的創作人敍述國內的體育史之餘，還述說運動的核心價值，就是享受競賽的個人滿足感，在「勝者為王，敗者為寇」的世俗化價值「瘋魔」全球的體壇下，《中》對上述核心價值的刻意宣揚，實在始料不及，這亦是筆者觀賞《中》的最大的得著。

片名：《中國乒乓之絕地反擊》
年份：2023
導演：鄧超　俞白
編劇：俞白　孟暉

現代化包裝的保守國度

《伊朗式審判》

（臺譯《贖罪風暴》）

　　《伊朗式審判》的導演瑪莉恩莫哈旦及貝克塔辛拿希恆用了不少空鏡拍攝伊朗的城市景觀，呈現其現代化的一面，粉碎外界對當地社會較傳統保守的印象。不過，創作人並非借助此片歌頌當地近年急速的經濟發展，反而以其「光鮮的外表」諷刺「破爛的內核」，所謂「金玉其外，敗絮其中」，美輪美奐的外觀並不能遮掩醜陋破舊的法律和社會制度，不論整體經濟如何欣欣向榮，傳統保守的法律依舊一成不變，遑論其相關的社會制度會產生一丁點的變化。片中米娜艾貝利（瑪莉恩莫哈旦飾）的丈夫身陷冤獄，被判死刑後真相大白，當地的法官對他枉死的命運不以為然，認為捕獲真兇可使整件案結束，她欲為他向法院上訴，並討回公道，可惜他們只懂用錢「安慰」她，以敷衍的態度處理整件事，這使她心生不滿，打算堅持到底，直至他們願意公開致歉，並還他的清白。他們別無他法，只好試圖以一句「這是真主阿拉的旨意」消滅她繼續上訴的心志。很明顯，他們視人命如草芥，特別是像他一樣的普通

人，他的生命在他們的眼中，根本毫不重要，故他的死亡，只被貶視為一個生物的「消失」，對人類（普通人）以至其性命毫不尊重，遑論會有先進國家的人權概念。

片名所指的「伊朗式」其實極具諷刺性，即使伊斯蘭教在伊朗社會中具有不可取締的重要性，人類仍然不應讓自己錯誤的行為與宗教產生不可分割的關係，亂用「阿拉的旨意」解釋每一件事，就像基督徒亂用「上帝的旨意」一樣。雖然把錯誤歸咎於真主可使自己心安理得，但這會使人類卸責，讓「別人」負上犯罪的責任，因為人類有自由意志，查錯案而使普通人枉死，兇手逍遙法外，人為的成分甚重，人類不可能冤枉神明，說這全是他的安排。事實上，從宗教的角度看，人類十分渺小，所有在人類社會內發生的事情都是神明的旨意，故《伊》內法律人員說出這是「真主的旨意」時十分自然，不會因錯誤的判決而自責，更不會覺得自己犯了重罪。即使伊朗已在現代化的道路上向前邁進，仍然因保守的宗教觀念而阻礙了社會法律的改革，從片初至片末，法律人員沒有明顯的悔過之心，遑論會有改革當地司法制度的動力。他們「義正辭嚴」地向米娜解釋她的丈夫被判死刑後而成功逮捕真兇，但完全沒有想過如何避免同類的事件再次發生，只從宗教的角度詮釋其錯誤的判決，這證明當地經濟的發展與司法制度的改革不成正比，其城市外觀的「修飾」不表示有「真正」的現代化。

《伊》的創作人刻意安排另一有「良心」的法官主動與米娜接近，欲補償他判決錯誤的缺失，關心剛剛失去丈夫的她及剛剛失去父親的女兒。法官以為自己正在做好事，怎料這反而傷害了她。在法官接近她後，她被蒙在鼓裡，以為他真的是丈夫生前的朋友，讓他照顧自己和女兒，當她堅持為丈夫的冤案而不斷上訴時，司法部門知悉她與他接觸後，竟以此為藉口，說她沒有披露事實的全部，並質疑她說話內容的真

實性。她得悉真相後憤然離開他，證明她覺得自己被他欺騙，認為他對自己的關心於事無補，反而嚴重阻礙她上訴的過程。因此，所謂「好心做壞事」，他以為自己能為她兩母女作補償，卻反而令她被誣衊為説謊，更有可能使她之前為丈夫伸冤所付出的時間和精力「付諸流水」，在保守的國度內，其帶來的後果的嚴重性實在難以估計！片末的開放式結局，明顯可為觀眾提供多不勝數的聯想空間。

片名：《伊朗式審判》（Ballad of a White Cow）

年份：2020

導演：Behtash Sanaeeha　Maryam Moqadam

編劇：Behtash Sanaeeha　Maryam Moqadam
　　　Mehrdad Kouroshniya

\ 電影解構 /

這是誰的錯？

《伊朗式英雄》
（臺譯《我不是英雄》）

《伊朗式英雄》內拉謙（阿米爾扎迪迪飾）從深受敬佩的道德「英雄」變為被貶視斥責的小人，究竟這是誰的錯？是他自己、女友、家人、監獄職員、慈善團體還是新聞媒體的問題？他謊稱自己拾獲一個裝有金幣的袋子，然後託家人把它物歸原主，其實是女友拾獲它，這固然是他的問題，但監獄職員慫恿他説自己拾獲它，試圖以他獄犯不貪財的好人好事改善監獄的公眾形象；家人嘗試美化他的行為以「光宗耀祖」，為他洗脱以前欠債犯罪入獄的負面形象，並藉此使他們不會因他犯法而失體面；新聞媒體為了「製造」新聞，大肆宣揚他「誠實」的個性和值得信賴的行為，慫恿他無需説出事實的全部，以塑造他正面的形象以吸引普羅大眾的注意；慈善團體藉著他的德行宣揚「好人有好報」的道德觀念，不曾查證他言語的真偽，以他「誠實」的個性博取公眾的同情，為他籌款還債以美化此團體的形象，並為其整體的未來發展帶來裨益。由此可見，表面上，他的「德行」獲得來自不同範疇的人士的認同和讚許；實際上，不同人士「各懷鬼胎」，在美化他的行為的背後，有各自的目的，亦涉及多方面的利益。他説謊的行為源於自己的道德問題之餘，不同範疇的人士其實都要負上一定的責任。

此外，導演阿斯加法哈迪一向擅長以小人物的經歷帶起整個故事，《伊》亦不例外。片中拉謙是不折不扣的失敗者，家境貧困，欠債坐牢，家人失去面子，經常欲抓緊各種機會以改善家族的形象。在他們心底裡的「成功」，便是獲得公眾的尊崇和敬重，碰巧他的「德行」為他們提供前

所未有的黃金機會，讓他成為整個家族的代表人物，既可使他名留青史，亦可洗掉整個家族過往不值一提的「污點」。故他的家人萬分支持他及兒子接受傳媒訪問，在慈善團體舉辦的活動中在公眾面前亮相，除了令他的個人形象改善得以在出獄後獲得一份新的工作自力更生外，還為了整個家庭未來的福祉著想，希望讓後人無需繼續置身於社會的最底層，藉著改善家族聲譽以提升家族整體以至所有後人的社會地位。因此，導演對家人得悉他的「德行」後的「瘋狂」反應的仔細描述，正反映伊朗社會中小人物在社會階梯上「一夜提升」的慾望，以及他們在中上層人士努力「保護」自身的階級之際，自己仍然向其奮力反抗的堅持和決心。

另一方面，《伊》的創作人對故事情節的寫實化處理，讓觀眾對影片產生似真亦假的「錯覺」。影片故事可能實屬虛構，但角色的真實感很重，阿米爾扎迪迪的平凡外表和自然演繹，讓我們覺得拉謙是日常生活中隨處可見的小人物；他的兒子有言語障礙，說話時結巴，但仍然努力地以言語維護摯愛的父親，這類人在特殊學校內十分常見；他的家人不太特別，經常無所事事，不能發揮所長，明顯是被主流社會摒棄的一群人，算是弱勢社群的代表。導演可能在現實生活中進行細膩的觀察，即使上述的角色被虛構出來，在現實中都有其原型的人物。筆者聽說伊朗的觀眾對他的電影故事的內蘊產生很大的共鳴，可能是他在拍攝電影前蒐集相關資料的功夫非常充足，讓角色脫離「非黑即白」的處理，其深藏於人性中的「灰色地帶」，正是影片人物具真實感的源頭。因此，《伊》活像「紀錄片」的特質，其實是導演作者風格的一個重要部分。

片名：《伊朗式英雄》（A Hero）
年份：2021
導演：Asghar Farhadi
編劇：Asghar Farhadi

＼ 電影解構 ／

豬一般的隊友？

《光年正傳》

（臺譯《巴斯光年》）

　　很多時候，我們都會期望隊友表現與自己一樣出色，認為自己有專業技能，有勇有謀，能做大事，妄自尊大，瞧不起他們，覺得他們一無是處，未受專業訓練，個性窩囊，不能完成基本的任務，遑論能幹一番大事。《光年正傳》內巴斯光年與我們一樣，即使「起步點」欠佳，其後幸運地獲得指揮官艾莉莎・夏芙妮賞識，才可成為太空人，仍然恃著有豐富的升空經驗，瞧不起幾位殖民地防衛軍，包括艾莉莎的成年孫女伊琪・夏芙妮、欠缺經驗的新兵莫・莫里森及年長的假釋犯達比・史提爾，以為他們沒有足夠的能力幫助自己，甚至影響執行任務的過程，萬分不願意與他們合作。殊不知「天生我材必有用」，在他幫助他們之餘，他在遇上危難時，他們亦會幫助他，當他以為他們只是「豬一般的隊友」時，他們在緊急關頭之際卻能對他施予援手，讓他逃離險境。因此，《光》教會我們「豬一般的隊友」不一定毫無合作的價值，很多時候，當我們面對極端困難的境況而無能為力時，他們反而可在生死存亡的一剎那拯救我們。《光》貫徹著迪士尼電影必須具備的教育意義，最明確的根據便在於此。

　　經歷能改變一切，甚至改變自己與生俱來的個性。《光》內巴斯光年在平行時空裡遇上年長的自己，但個性不同，行為迥異，可能經歷不同，性格因而產生翻天覆地的變化。年輕的他對未來滿懷希望，不會輕

易放棄，在前往蒂卡納主星的過程中，即使飛船被他不小心弄壞，一年後大家已興建另一個太空殖民地，他仍然堅持要前往蒂卡納主星，不斷測試飛船修復必備的超空間燃料，在測試過程中，數分鐘的時間已是殖民地的數年，過了 62 年後，他依舊堅持要完成任務。不過，年長的他卻欲阻止年輕的他抵達星球，甚至計劃從年輕的他手上搶奪大量超空間燃料，由於年長的他與年輕的他的經歷不同，年長的他似乎不嚮往在蒂卡納主星裡的生活，甚至認為年輕的他性格天真，做事魯莽，並已完全失去年輕的他樂觀的個性和做事的魄力，亦有一點點年輕的他從來沒有的邪氣。因此，經歷能使一個人完全改變，巴斯光年便是一個很好的例子，難以想像其相異的經歷能使他的個性和行為產生一百八十度的變化，亦難以估計正直的他竟然受自身的經歷的影響而增添了前所未有的奸詐和惡毒。迪士尼電影從幻想走向現實，《光》算是一個頗具現實感的「標記」。

另一方面，《光》是一齣對成人及小孩皆具詮釋意義的迪士尼電影。小孩大可不必理會影片內出現的太空術語和科技知識，視《光》為巴斯光年的時空冒險旅程，從他身上學會如何包容和接納「豬一般的隊友」，亦學懂如何認同他們的存在價值，並透過他升空的經歷學習永不放棄的態度。成人可藉著影片探索平行宇宙出現的可能性，從他身上探討經歷與個性及行為千絲萬縷的關係，了解一個人不可能完成所有事情，並認同團隊合作的重要性，在觀賞《光》後嘗試改變自己在現實生活中對工作能力不濟的同事的態度，從妄自尊大變為彼此尊重，雙方的關係改善，團隊合作自然較順暢。由此可見，《光》是真正的「老少咸宜」電影，不論大人或小童，都可以有自己的觀賞點，亦有屬於自己的解讀空間。

片名：《光年正傳》（Lightyear）
年份：2022
導演：Angus MacLane
編劇：Angus MacLane　Jason Headley

\電影解構/

直升機家長的禍害

《初戀慢半拍》

　　過分介入、保護或干預子女的日常生活的父母被稱為直升機家長，處於年輕時期的子女受此類家長操控，會變得難以獨立自主，亦欠缺自信，到了成年階段，甚至會有社交障礙，不懂得與異性相處，經常獨自一人，難以結識好友，遑論能成功地與心儀的對象締結婚盟，《初戀慢半拍》內小洪（柯震東飾）便是一個典型的例子。他自小被媽媽美玲（于子育飾）呵護備至，直至 29 歲仍然單身，害怕與他人接觸，遑論會與異性交往。其實美玲早已知道問題所在，努力地安排他與陌生的女子相親，但她們全都不是他的心儀對象，導致她十分失望，可能她不了解他需要甚麼個性的伴侶，亦不知道他喜愛甚麼類型的女子。直至後來他遇上樂樂（徐若瑄飾），他終於能了解自己，較喜歡善解人意的成熟女性，雖然她的年齡比他大很多，但他可能喜歡這種媽媽式的「安全感」，讓自己獲得久違了的愛和溫暖。《初》像其他臺灣電影，喜歡描寫個性怪異的男主角日常生活的經歷，讓身為普通人的觀眾「進入」他們的生活

裡，感受其與旁人及社會接觸的一點一滴，亦可有機會假想自己成為他們，並了解直升機家長對其成長的長遠性禍害。因此，《初》的創作人運用生活化的筆觸把不為普通人所知的社會現實帶進觀眾的認知範疇內，讓我們知悉「少數人」不正常的生活如何受直升機家長影響，怎樣擺脫家長的「操控」而活出屬於自己的人生。

一如所料，小洪找到自己喜歡的樂樂後，媽媽大發雷霆，對他與成熟女子在一起的決定大惑不解，他終「背叛」媽媽，遵循自己的選擇向前邁進。或許觀眾會為他的決定拍手鼓掌，覺得他忍無可忍，勇敢地追隨自己心中所需是活出自我的最佳表現。他媽媽是個直升機家長，在他接近三十歲時，才獲得真正的「獨立自主」，從西方人的角度看，他的經歷實在匪夷所思，但在中國人的社會裡，他努力尋找最適合自己的對象，所謂「三十而立」，剛好是確立自己的人生目標和發展方向的合適年齡，他自立自主，正好與普遍認同的傳統觀念不謀而合。因此，《初》內他可能與現今臺灣的新一代有頗大的差異，或許大部分少年人於中學階段內已勇於追尋自己所需，他在感情方面的遲緩，追本溯源，可能與直升機家長對他從小至大的強力「操控」有關，亦可能與他沉默內向而膽怯的先天個性有或多或少的關係。

毫無疑問，美玲對兒子小洪有「非一般」的愛，或許她長時間全神貫注地照顧他，覺得他是她生命的一個重要部分，但畢竟他是他，是獨立的個體，不論她如何愛護他，都不可能阻止他成長。如今他過度依賴她，可能是她樂於看見的「成果」，但她卻在無意中拖慢了他變得成熟的速度，甚至使他難以成為有承擔有責任感的正常成年男性。他愛上樂樂，或許是真愛，但其實他只找到另一位「媽媽」；不過，全片首尾呼應，片首與他偶遇的年青女子於片末再次出現，已暗示樂樂離開他後，他的感情生活將會轉趨「正常化」。或許《初》的創作人欲給予觀眾「希

望」，讓我們知道「不正常」的男性擁有特殊經歷後會轉趨「正常」，片末較保守的安排，或許令思想較前衛的觀眾感到少許失望，但畢竟《初》在亞洲主流的戲院上映，以普羅大眾為主要的對象，滿足其主流的期望的結局在亞洲保守的社會風氣下，算是無可厚非的安排。由此可見，與其說《初》內他的初戀是一次真正的戀愛，不如說它只是他生命中不可或缺的一種特殊經歷。

片名：《初戀慢半拍》

年份：2022

導演：陳駿霖

編劇：陳駿霖　于瑋珊

\電影解構/

濃厚的人情味

《別叫我「賭神」》

　　周潤發身為上世紀八九十年代的「賭神」，此銀幕角色至今時今日可能已「過氣」。六七十後的中老年人還會對他此經典的銀幕形象仍有一點點殘餘的記憶，八九十後的中青年人可能已對其印象模糊，千禧後的青少年甚至欠缺任何相關的集體回憶。如今《別叫我「賭神」》再次拿賭神之名為調侃的對象，讓片中的吹水輝（周潤發飾）成為失敗的「賭神」，然後講述他如何戒賭，怎樣與患上自閉症的兒子李陽（柯煒林飾）建立「親密」的父子關係。不論戲外還是戲內，賭神之名已屬「過時」，片名內出現賭神二字，只為了吸引觀眾的注意力，旨在借題發揮，與舊日王晶真正以賭博為主題的賭片相距「十萬八千里」。

　　《別》又是一個浪子回頭的故事，李夕（袁詠儀飾）在患了重病之際，把李陽交給父親吹水輝照顧，與其說輝改變了陽，不如說陽改變了輝。因為在兩人的日夕相處下，漸漸建立了真正的父子情。初時輝對陽不瞅不睬，其後輝在無意中發掘了陽的天賦，需要依靠陽「賺錢」，遂對其態度產生一百八十度的轉變。本來輝只打算「利用」陽，殊不知夕與陽從小至大深厚真摯的母子情觸動了輝，讓他決心戒賭，並願意花時間和精力照顧陽。很明顯，這種勵志故事的內容沒有多大的新鮮感，他的改變全在意料之內，最後陽接納了他，亦是傳統大團圓結局常見的鋪排。

　　不過，《別》的優點在於其濃厚的人情味。輝與好友花叔（廖啟智

飾）、表弟肥狗（白只飾）一起經營的理髮店，屬於傳統的「家族式」生意，他們在店內「一唱一和」的配搭，突顯舊式華人獨有的人情味。其實這類理髮店在八九十年代的澳門、香港、國內、臺灣、東南亞甚至歐美的唐人街內都十分常見，如今再次在大銀幕出現，的確能勾起中老年觀眾一點一滴的回憶。那時候理髮店的顧客不多，通常都做熟客的生意，久而久之，店員與顧客日趨熟絡，在幫襯生意的關係之外，亦建立了長久的友情。一種自自然然地建立的「相濡以沫」的感情，濃得化不開，是舊日社會的重要標記。

上述標記在今天的社會內已日漸褪色，不論到茶餐廳吃飯還是剪髮，店員與顧客之間只維持商品買賣的關係，彼此能建立真感情的朋友關係，實在少之又少。《別》的主線情節其實是我們對舊日「濃情厚意」的珍貴回憶，片中店員與顧客之間談笑風生的片段，希望不要只停留在回憶裡，但願人情味在當今商業化的社會裡，不會成為逐漸被忽略，甚至被遺忘的「失物」，亦不會成為已放在「時間寶庫」內十多二十年早已被丟棄，甚至久已塵封了的「舊物」。因此，《別》的人情味其實是現今難得一見的「瑰寶」，寄望它不會隨便消失，亦不會一去不返。

片名：《別叫我「賭神」》
年份：2023
導演：潘耀明
編劇：莊文強

平行時空的極致

\ 電影解構 /

平行時空的極致

《奇異博士 2：失控多元宇宙》

（臺譯《奇異博士 2：失控多重宇宙》）

　　平行時空的概念已在世界各地不同的電影裡存在多時，要把這概念發揮至極致，才能使影片與別不同，亦可給予觀眾前所未有的新鮮感。《奇異博士 2：失控多元宇宙》把超過七十個宇宙放在大銀幕裡，讓奇異博士（班尼狄·甘巴貝治飾）與少女 America Chavez（霍奇爾·高美斯飾）穿越多個宇宙，帶來千變萬化的視覺效果，部分觀眾可能覺得眼花撩亂，分不清此宇宙與彼宇宙的奇異博士有何差異，亦搞不懂他如何被「黑暗之書」污染而性格變異，不明白為何陰險醜惡與忠直善良的他怎樣在不同的時空裡同時並存。或許我們無需弄得太複雜，只須簡單地接受一個人可以在虛擬世界內有多種「分身」，這就像我們在互聯網世界裡於同一／相異的社交網站內有不同的身分，正如在臉書／IG 裡我們可以開啟多於一個戶口，在同一時間內，我的名字是 A，亦有另一個我的名字是 B，A 與 B 可以並存在同一時空裡，這就像他在一個宇宙內可以有獨特的性格和行為，在另一個宇宙內亦可以有完全不同的性格和行為，彼此互不相干，America Chavez 喜愛此宇宙的他多於彼

宇宙的他，理由便在於此。如果把《奇2》的多重宇宙視作互聯網內多種虛擬的世界，無論其宇宙的數量有多少，把其穿越宇宙的行為視作我們在同一／相異的社交網站內轉換身分的過程，我們都可以了解他在多種宇宙內有差異極大的行為的根源。

此外，《奇2》的創作人充分運用漫畫的元素，加上豐富的想像力，讓片中的不同宇宙在虛與實之間「徘徊」。當奇異博士與America Chavez在多個宇宙內穿梭時，我們會在大部分的宇宙裡看見具實感的他們，但在一些宇宙內，我們只看見他們「風格化」的樣貌和外形，活像以前印象派的畫作。眾所周知，現今Marvel漫畫改編的電影大多在綠幕前面拍攝，所謂的「實感」，只在於其模仿真實城市景觀的質感，在很大程度上都是虛幻的設計，當像印象派畫作的宇宙景觀承接上述的綠幕佈景而相繼出現時，我們彷彿穿梭於虛實並存的互聯網世界內，新聞網站的畫面充滿實感，而漫畫網站的內容純屬虛構，當片中不同宇宙在我們眼前急速閃過時，其實正是我們在日常生活中快速地瀏覽風格相異的不同網站的視覺體驗。因此，我們不會覺得《奇2》裡極致的平行時空陌生，因為穿梭多重宇宙的視覺旅行正是穿梭於互聯網世界的大銀幕折射。

不過，《奇2》中關於善與惡的哲學概念頗複雜，在東西文化交匯下，其與命運的關係亦「剪不斷，理還亂」。簡單來說，片中的情節大體上遵循「善有善報，惡有惡報」的原則，黑暗陰險的奇異博士在該宇宙裡通常都會以悲慘的死亡告終，而光明善良的他在另一宇宙裡會獲得快樂和幸福，故《奇2》秉承迪士尼以電影教導世人趨善棄惡的原則，無論自己的命運如何，際遇怎樣，只須一心向善，堅守良好的本質和行為，必定會得到終極的歡愉和滿足；相反，如果一心向惡，只集中精神

做一些損人不利己的行為，最終必招致滅亡。由此可見，倘若我們懂得簡化片中複雜的哲學理念，了解《奇2》是西方視覺文化與東方道德觀念的合成品，便可以對其深邃的故事核心有一點點認識，並對其情節表層進行初步的解構。

片名：《奇異博士2：失控多元宇宙》（Doctor Strange in the Multiverse of Madness）

年份：2022

導演：Sam Raimi

編劇：Michael Waldron

\電影解構/

靜態之中的「漣漪」

《媽，是您嗎？！》

　　資深導演山田洋次在《媽，是您嗎？！》內以細膩的「筆觸」描寫不同年齡的日本人的眾生相，包括尋求愛情的老年人，追求穩定的中年人，以及追尋理想的年青人，不同年齡階段的日本人的喜怒哀樂盡現在寫實唯美的畫面上。

　　片中昭夫的媽媽的丈夫多年前去世，她與教會的牧師經常探訪露宿者，欣賞他關注弱勢社群的愛心和熱誠，暗戀他，希望他可以成為她的伴侶。在《我愛你》主張「愛情不是年青人的專利」後，《媽》同樣細緻地描寫她表面含蓄內裡熱情的愛情渴想，她在他面前是熱心助人的教友，但在他「背後」卻是長年累月傾慕他的戀人。雖然他倆的「愛情」到了最後沒有開花結果，但她總算在丈夫去世後再一次有機會享受伴侶在身旁的「溫暖」感覺。導演以她的臉部及上身的中特寫鏡頭，自然地表現她與他在一起時輕鬆愉快心滿意足的神情，讓她愜意舒坦的快慰心境表露無遺。

　　昭夫人到中年，只希望過著平淡安穩的生活，殊不知事業、婚姻、家庭等各方面都充滿著「漣漪」。他在工作方面面對很大的壓力，擔任人事部主管，要解僱已是多年好友的下屬；在愛情方面他與妻子日漸疏

遠，感情轉淡，快要離婚；在家庭方面他與女兒於學業及工作的價值觀上有很大的差異，雙方的衝突一觸即發。導演對他面對挫折時「點到即止」的刻畫，沒有顛簸不穩的情緒，亦沒有狂莽的肢體衝突，只有慨嘆時勢艱難的黯然神傷，以及戛然而止以避免嚴重爭吵的妥協式回應。或許他在片末決定辭職，已是其解決問題的「最佳方法」，亦是其調整情緒的「最佳出路」。

至於昭夫的女兒，她不願意繼續修讀大學課程，對「讀名校、找好工、賺大錢」的日本傳統及主流的價值觀嗤之以鼻，樂於跟隨嫲嫲一起照顧社會上的弱勢社群，並貫徹「社會平等」的價值觀。導演善於調教她說話的語氣和語調，表現年青人常見的固執和倔強，當她與昭夫的價值觀產生衝突時，她硬朗和執著的語氣和語調，充分體現其毫不讓步的個性，其簡單的幾句話，已刻畫了新一代與上一代價值觀的矛盾。導演調教演員演技的功力，在此表露無遺。

導演在《媽》內示範了細膩的靜態描寫的吸引力，無需過火的對白，無需激烈的肢體語言，只以平實的「筆觸」及含蓄的鏡頭，已把不同年齡階段的日本人很多時候會遇上的問題及其反應和內心世界，「鉅細無遺」地表達出來。

片名：《媽，是您嗎？！》（Mom, Is That You?!）
年份：2023
導演：山田洋次
編劇：山田洋次　朝原雄三

真情實感的可貴

《心之旋律》
（臺譯《樂動心旋律》）

　　《心之旋律》內聽障家庭中唯一的健聽成員露比・羅西（艾米麗雅・瓊斯飾）的出生，不知道是幸運還是不幸，幸運在於她沒有其他家庭成員的殘障，能過著正常的生活，不幸在於她從小至大都要為家人充當手語翻譯員，不可能花時間發展自己的興趣，遑論能追尋自己的夢想。《心》的題材不算新穎，露比在聾啞家庭中成長，偏偏她喜歡唱歌，渴望加入合唱團，在高中畢業後進修音樂，發展歌唱事業，但她是一家人與外界溝通的橋樑；倘若她「離家出走」，家人不單失去依靠，更會因不能與其他人溝通而徬徨無助。她於心不忍，遂對自己會否到另一地區升學猶豫不決。這種別具真實感的故事情節，當然容易獲得有類似經歷的觀眾共鳴，她的苦況亦同時得到健聽及殘障人士的同情，加上飾演她父母的特洛伊・科特蘇爾和瑪麗・麥特琳都是真實的失聰演員，故其主線內容具說服力，勇於追尋夢想的年青觀眾更會對她的遭遇感同身受。因此，《心》獲得奧斯卡金像獎最佳電影獎，與其真情實感應有不可分割的關係。

另一方面,《心》的英文片名 CODA 的全寫是 child of deaf adults,這注定露比是社會中的「異類」。美國社會一向奉行「少數服從多數」的原則,聾啞人士屬於少數,應遷就佔絕大多數的健聽人士,故前者應學習如何與後者溝通,而非後者想辦法遷就前者。她的家人曾抱怨自己需要遷就健聽人士,但他們從來不會遷就自己,此不公平的對待,正表明大部分健聽人士不會包容她的家人,不會學習手語,只要求她的家人主動粉碎自己與健聽人士的「溝通障礙」。影片內她的家人被健聽人士取笑的鏡頭十分常見,他們被歧視的畫面更是司空見慣,惟她從加入合唱團開始已不獲他們理解,至後來她欲發展音樂夢,對他們來說,更屬匪夷所思,其後他們竟懂得體諒她,並贊同她到波士頓修讀音樂課程,此一百八十度的轉變,在她的家人的態度和心理變化上,算是太輕易,她獲得他們支持的過程,亦太順利。或許美國人一直尊崇自由民主的價值觀,即使她的家人住在較保守的地區內,得悉她的合唱團老師 V 先生(歐金尼奧‧德貝茲飾)對她的大力推薦,源於他們對她的愛和包容,都會讓她自由地發展自己的事業。因此,影片末段她一面唱歌,一面用手語表達歌詞的內容,算是她對他們給予她的支持和鼓勵的一種「回饋」,亦是健聽者願意遷就聾啞人士的開端。故《心》獲最佳電影獎,與其內容接近美國主流的核心價值有或多或少的關係。

近年來,美國奧斯卡金像獎的評委都喜歡把最佳電影獎頒給社會題材的電影,從《上流寄生族》(臺譯《寄生上流》)的階級界線、《浪跡天地》(臺譯《游牧人生》)的居所壓力,至《心》的歧視現象,都不約而同地道出美國以至全世界普遍存在的社會問題。可能評委認為電影應是反映社會現實的一面鏡子,這是對最佳電影獎的崇高要求,故《心》不獲最佳導演獎卻榮獲最佳電影獎,應是其滿足此要求所致,亦是近年

評委對最佳電影獎的期望。由此可見，不論觀眾是否認同《心》實至名歸，評委都會在芸芸候選電影中挑選其中一齣具社會現實意義的影片，很明顯，在最佳電影獎中，內容和題材排第一，拍攝技巧只屬其次，這解釋了《心》只獲得最佳改編劇本獎及最佳男配角獎但至最後竟獲得最佳電影獎的主要原因。

片名：《心之旋律》（Coda）

年份：2021

導演：Sian Heder

編劇：Sian Heder

是否宿命論？

《想見你》

　　每個人面對摯愛死亡時，都希望時光倒流，返回過去，拯救他／她的性命，這是人之常情，《想見你》便從這一點點的希望開展整個故事。片中黃雨萱（柯佳嬿飾）不捨得李子維（許光漢飾）意外死去，欲返回過去改變他的命運，使未來的她可以繼續與他在一起，不會孤獨度日。但在過去的時空裡未來的他又有同樣的想法，同樣返回過去改變她的命運，使未來的他可以繼續與她在一起。而片中黃雨萱與陳韻如和李子維與王詮勝的外表竟差不多一模一樣，這使他們彼此的關係更顯複雜。很明顯，即使筆者不曾觀賞同名的電視劇，只觀賞電影版，對他們的關係一知半解，仍然會覺得「不可逆轉的命運」是全片的中心思想，因為不論她／他如何嘗試在過去的時空內改變命運，依然不可能避免「血光之災」，其命運很大可能只有兩種可能性，一是他死去，另一是她死去，他與她都能健康地生活至未來，從「不可逆轉的命運」的角度看，根本難以出現。因此，宿命論籠罩全片，不論你喜歡與否，都必須接受命運的安排，亦須接納人力不能勝天的悲哀。

　　在《想》的最後，子維決定向雨萱求婚，他與她都選擇「活在當下」，改變不了命運，唯有改變自己的行為，可能希望他倆的命運會因其行為的改變而隨之轉變。片中「多重宇宙」和「平行時空」概念的應用，可能使觀眾看得一頭霧水，特別是像筆者一樣的觀眾，對他倆的背景所知不多，可能需要在觀影後多花一點時間和功夫才可釐清他倆在某一時空的特定遭遇和命運如何影響他倆的關係，以至他們的未來。無可

否認，雖然「多重宇宙」和「平行時空」都不是十分複雜的概念，到了現在，已有數十齣不同地域的電影採用此兩概念，但它們都花了不少鏡頭呈現相關的細節。可惜《想》的創作人似乎假設觀眾已看過同名的電視劇，在擁有「既有知識」的大前提下，要了解片中這些概念在他們的際遇及彼此的關係中扮演的重要角色，理應沒有太大的問題。惟過去、現在與未來在畫面上的交替出現，的確考驗觀眾的思維組織力，屬於她、他與他倆的時空分別交替地出現，著實需要更多相關的細節和線索，觀眾才可捉摸其命運發展的紋路，以及那些特定的際遇怎樣影響各自的未來。因此，筆者在觀影過程中覺得故事情節有些微「混亂」，可能因自己並未「做足功課」，《想》的創作人亦需負上一定的責任。

或許《想》的創作人花了不少「力氣」呈現多個不同的時空，明顯忽略了子維決定向雨萱談情說愛的浪漫感，但這卻是全片最大的賣點。部分感性的觀眾入場觀賞《想》前可能期望此片為他／她帶來溫馨感人的愛情感覺，讓他們享受沐浴愛河的虛幻式歡愉，以及與另一半經歷生離死別的超現實感覺。但他們入場後卻發覺自己只忙於釐清不同時空之間的差異，以及他倆在相異的時空裡「進進出出」所帶來的影響，連帶隨之而改變的命運。他們觀影焦點的轉移已直接令享受浪漫感的「閒情逸致」嚴重流失，需要花掉不少腦力之餘，還令他們失去了在虛構世界中談戀愛帶來的滿足和喜悅。幸好他們仍然看見三位落力演出的俊男美女，即使對影片整體的故事情節稍有微言，仍然會欣賞三位的傾情演出。或許三位的出現，已是他們入場的最主要原因，在明星效應的大前提下，他們已可把故事細節的瑕疵拋諸腦後，至影片結束時可能已完全淡忘，因為他們已沉醉在觀賞俊臉美顏的虛幻空間裡。

片名：《想見你》
年份：2022
導演：黃天仁
編劇：呂安弦

陰暗人性的「循環」

《暗殺風暴》

《暗殺風暴》內反社會的人格的相關情節不算新鮮，可能不少人認同香港的法律制度不能懲罰所有罪犯，創作人認為這種人格自然而然地出現，因為每一種制度都有自己的漏洞，且人誰無過？每個人在自己的一生中，都會犯了或多或少的錯誤，即使這些錯誤違反了傳統的道德標準，都不一定違反法律，很多時候，道德水平甚低的「渣男」「渣女」不一定會受到法律的制裁。《暗》內 DARKER 扮演「判官」的角色，根據自己的標準，對心底裡的犯罪者執行「私刑」。這類人對法律投不信任票，覺得自己「神通廣大」，除了洩憤，還可以「為民請命」。

很明顯，《暗》內 DARKER 不是一個人，而是一群人。他們可能互不認識，但有一個共同的理念，就是要殲滅所有在法律的空隙內遊走的人，通常都是為了自身利益而不擇手段的極端主義者，可以有不同的職業，亦可能有不同的身分，但都會被某些人恨之入骨。死亡通知單的出現，正好告訴普羅大眾那人將會被殺的原因，姑勿論其是否合理，都會有某一群人認同那人應被殺，可能是既得利益者，亦可能是利益受損者，更可能是直接的受害者。《暗》是否影射「冰山一角」的醜陋現實？實在不得而知。但有一點可以肯定的是，創作人取材自現實中類似的事

件，容易讓香港觀眾產生共鳴。已興建數十年的舊屋被清拆，以騰出空地興建高價的私人樓宇，為了發展經濟而忽略環境保育的問題，大地產商「隻手遮天」以操控整個社會等，都是《暗》在數年前拍攝時普羅大眾面對的問題，直至今時今日，這些問題依舊存在。或許此片旨在反映我們星斗市民關注的社會經濟問題，不論我們還是影片的創作人都想不出任何解決的辦法，這導致上述問題在近數年間仍然未獲解決。

因此，當我們以為 DARKER 已不存在時，另一／多位 DARKER 又相繼出現，這正好暗示社會經濟方面的犯罪行為不斷出現。所謂「野草燒不盡，春風吹又生」，《暗》的片末告訴我們，男主角何飛（張智霖飾）繼續努力尋找 DARKER，這證明 DARKER 對法律不能制裁的罪犯執行「死刑」的心不死，暗示他們不能接受人性的陰暗面，認為有過錯的人便應當「受死」。由此可見，《暗》是一齣「拍不完」的電影，因為人必定會犯錯，DARKER 必然會出現，尋找 DARKER 的「旅程」又再開始⋯⋯。很明顯，陰暗人性的「循環」是《暗》的核心，亦是最值得我們思考的地方。

片名：《暗殺風暴》

年份：2023

導演：邱禮濤

編劇：蕭定一　沈錫然

\電影解構/

真相何價？

《毒舌大狀》

在社會階級面前，真相的重要性不高，這是《毒舌大狀》裡董衛國（王敏德飾）的看法。無可否認，《毒》的法庭戲是全片的賣點，當「法律面前人人平等」仍然是香港社會從回歸前至回歸後的重要價值時，即使普羅大眾一再質疑這句話是否事實時，導演兼編劇吳煒倫給予我們盼望，讓我們知道真相依舊凌駕在階級之上。因為片中主控官金遠山（謝君豪飾）及辯護律師林涼水（黃子華飾）都有良心，前者不會為了贏官司而不擇手段，後者因自己對過往的過失而內疚不已，決心「改邪歸正」。事實上，贏官司與否是辯論的過程，最終的目的應當是為了找出真相，但在階級及金錢的「遊戲」內，事實已被遮蓋，真相亦被隱瞞。片中辯護律師打官司的過程，其實是為階級較低的普羅大眾發聲，當大家看著超級富豪操控司法制度而目無法紀時，子華扮演「流氓律師」，以不修邊幅的外型說出低下階層的心聲，讓《毒》成為他們發洩的渠道，由他在法庭內一針見血地說出真相的重要性，正好與他們認同的公平的價值觀相配，亦與他們深信的「法律面前人人平等」相符。因此，涼水的角色名副其實地給予他們一股「濁流中的清泉」，即使他們自覺世道艱難，富者當道，貧者受壓，仍然願意相信司法制度會為他們帶來尋獲真相的一絲希望。

此外，其實《毒》的劇本不算獨特，與同樣以冤獄及法庭戲為賣點的電視劇十分相似，但《毒》的劇本焦點與別不同，令其別樹一幟。筆者看《毒》時，想起多年前鄭少秋主演的電視劇《誓不低頭》，但《誓》把焦點放在受害者蒙受的冤獄上，而《毒》把焦點放在涼水作為大律師

的專業操守上。初時涼水毫不專業，馬馬虎虎，對待官司的態度從不認真，使曾潔兒（王丹妮飾）被冤枉為誤殺親生女兒而被判了十七年的冤獄，判決結束的兩年後，他捲土重來，重拾作為大律師應有的良心，決心替她翻案。專業的職位在社會上有無可取締的重要性，因為擔任這些職位的專業人士的一言一行會影響相關人士的命運，以及他們的將來，甚至他們的一生。故他們必須無時無刻秉持專業的態度履行自己的職責，律師如此，醫生亦如是。因此，《毒》告訴我們敬業的重要性，在工作過程中專業的表現不單為了自己的前途考慮，亦為了普羅大眾的福祉著想，很多時候，自己稍微不專業的工作態度，都會帶來難以想像的嚴重後果，上述潔兒蒙受的冤獄便是其中一例。

另一方面，不要以為年輕人擔任主角的電影才會有成長的過程，原來《毒》內中年的涼水亦同樣有成長的過程。所謂世界上從來不會塞滿的空間便是「進步的空間」，片中他打官司的經驗豐富，對法律條文十分熟悉，能信手拈來地列述這些條文及相關案例。但初時他的工作態度欠認真，在法庭內的表現欠專業，子華以隨意自然的身體語言及恍如「流氓」的行為表現自己當時瞧不起法律的態度，以及罔顧自己差劣的行為造成嚴重後果的不負責任的個性；其後他作出一百八十度的轉變，以一本正經的身體語言及認真負責任的行為表現自己作為大律師的專業操守，以及用盡所有辦法追尋真相的決心和毅力。因此，很明顯，片中的他成長了，而子華恰如其份地演繹其成長的過程，故《毒》成功地把涼水的角色特質刻印在觀眾的腦海裡，子華實在功不可沒。由此可見，此片表達的訊息、劇本的焦點及角色的塑造，是其大受歡迎的主要原因。

片名：《毒舌大狀》
年份：2023
導演：吳煒倫
編劇：吳煒倫　鍾凱婷（劇本顧問）
　　　林偉文　張雲青

不要小覷你自己

《汪汪隊立大功：超班大電影》

（臺譯《汪汪隊立大功：超級大電影》）

作為兒童電影，每一集《汪汪隊立大功》都別具意義，今集《超班大電影》亦不例外。「汪汪隊」內個子最小的天天本來瞧不起自己，以為自己的能力最弱，比不上同隊的其他成員，但獲取神奇流星帶來的新超能力後，發覺自己與同隊的其他成員有相似的能力，所謂「能力越大，責任越大」，她被偷取能力，其後失而復得，最後竟成為拯救全隊的勇者。可見輸在起跑線上不是問題，身軀細小不是問題，體力最弱不是問題，只要有足夠的勇氣和意志力，最終都會達致成功，《汪》裡的天天便是其中一個明顯的例子。

愛迪生強調：「天才是 1% 的天分加上 99% 的努力。」，我們很多時候都以為那人欠缺了那 1% 的天分，便不可能成為天才。初時《汪》裡的天天以為自己不可能成功，遑論會成為天才，被敵人偷去其超能力後，更無地自容，不知道怎樣面對人類隊長萊德及其他同隊的成員，但萊德信任她，當她獲得他不斷的鼓勵後，她終能發揮最大的才能，擊敗對手，並贏取最後的勝利。在現實生活中，不少人都是天天，以為自己資質平庸，不可能依靠自己的能力幹一番大事，殊不知他們根本未看清

楚自己，在偶然的機會下，他們像天天一樣「勇者無懼」，終在身邊人的鼓勵和支持下，獲得空前的成功。

近年來，荷里活電影的經營者貫徹扶助「弱勢社群」的理念，很多時候都以一些被普羅大眾視為「弱者」的黑人、傷殘人士、智障者或女性為主角，《汪》的創作人同樣實踐此理念，以表面看來能力最低的天天為主角，讓觀眾受此理念影響，不再小覷社會上的「弱者」。事實上，我們常聽說「弱者」經過多年的艱苦努力後獲取成功的故事，《汪》裡的天天重新獲取超能力後才達致成功，她的故事對兒童觀眾來說，說服力可能不夠強，但她的故事最低限度可能給予他們追尋夢想的動力和決心，讓他們覺得自己認為不能完成的事情，在那一刻可能能力有不逮，但在提升自己的能力後，相信自己終有一天能獲得成功。

因此，《汪》每集的創作人賦予其故事豐富的教育理念，使兒童觀眾受其影響，可能不再小覷自己，變得積極而具上進心。《汪》在公眾教育的過程中，算是盡了媒體的道德責任，讓兒童在「接受教化」的過程中，變成更好更健康更具勇氣的人。

片名：《汪汪隊立大功：超班大電影》（PAW Patrol: The Mighty Movie）

年份：2023

導演：Cal Brunker

編劇：Cal Brunker　Bob Barlen

\電影解構/

犧牲至上的主旋律電影

《無名》

　　無可否認，《無名》是國內常見的主旋律電影，歷年來以抗日戰爭為背景的歷史電影不少，但能拍出特務情懷的影片卻不算多，《無》應是其中的表表者。片中何主任（梁朝偉飾）與葉秘書（王一博飾）都是特務，兩人擔任不同的角色，惺惺相惜之餘，彼此又會有難以化解的「衝突」，因為他倆都會為國犧牲。

　　何生沉著應戰，即使無需上戰場打仗，仍然會在執行職務的過程中每天都「打仗」，由於他表面上不會輕易得罪日本人，但背地裡為中國人著想，夾雜在中日的矛盾和衝突中，「兩面不是人」。他主動地憎恨葉生，源於其確認葉生的「漢奸」角色，一方面讓中方放心他不會變節，另一方面讓日方相信葉生歸順日本政府，以便葉生繼續刺探日軍軍情。因此，他不是抗戰電影中常見的角色，需要完成自己的任務之餘，還需顧及不為人知的伙伴，使其能順利地履行原有的職責。他一個人需要成人之美，且須肩負黨大於己的承擔感及責任感，這個角色在心理方面的複雜性，正是全片塑造角色方面的一大亮點。

　　另一方面，葉生在片中扮演親日者，表面上在任何時候都要以日本的利益為中心，因為他必須取得日本政府絕對性的信任，才可暗地裡執

行中方的任務。他「忍辱負重」，身為中國人，卻需要充當漢奸，有違良心，但為了救國卻別無他法。他對日方唯命是從，每天都要想盡辦法通過日方重重的考驗，才可使他們對他深信不疑。他的「角色」有現實的依據，影片對其細膩的描寫，一言一行的精心「設計」，明顯向其原型的歷史人物作出衷心的致敬。因此，除了何生，他的角色塑造亦有不少值得細味之處，是片中另一成功塑造的角色，亦是全片另一最具吸引力之處。

不過，全片中後段何生與葉生打鬥的過程過度「逼真」，幾乎想致對方於死地，萬一他們任何一人意外死去，即使葉生取得日方的信任，都於事無補，因為這是中方錯誤估計打鬥結果的重大損失。幸好他倆生命力頑強，受傷過後能逐步恢復，始能為中方成就大事。由此可見，《無》並非毫無缺點，在塑造角色方面別樹一幟，能緊扣觀眾的注意力，算是瑕不掩瑜，值得一看。

片名：《無名》
年份：2023
導演：程耳
編劇：程耳

最需要的，其實早已得到

《無敵貓劍俠：8+1 條命》
（臺譯《鞋貓劍客 2》）

　　雖然《無敵貓劍俠：8+1 條命》是合家歡電影，但這不表示它很幼稚，其傳送的訊息有深刻的意義，不論大人還是小朋友，都應該深切反思。片中皮靴貓本來很喜歡「玩弄」自己的生命，覺得自己有九條命，遂可以盡情玩樂，盡情冒險，死亡對牠來說，從來不可怕，遑論會使牠恐懼。片名「8+1 條命」其實已表明牠浪費了自己前面的 8 條命，到了最後只剩下 1 條命，然後才醒覺，知道生命很可貴，始懂得珍惜。

　　《無》由人類製作，當然以貓喻人，諷刺一些年輕人以為自己有很多條命，不懂得珍惜生命。到了最後，皮靴貓始發覺自己原來只有 1 條命，驚覺生命寶貴，他們就像牠，到了最後關頭才恍然大悟，可能遲了一點點，但總比一些人到了瀕臨死亡的一剎那，仍未得悉生命的珍貴價值。很明顯，較早覺悟的他們比那些人有更強的道德價值觀，並有更高的自省能力。當牠剩下最後 1 條命時，不斷尋找「出路」，以圖活下去。但每一條「出路」都可能是「掘頭路」，因為牠只能勉強生存，卻不快樂。

牠躲進尋常百姓家,不再做風頭一時無兩的皮靴貓,改而成為苟且偷生而只懂吃飯和睡覺的普通貓。牠可以逃避被通緝,隱姓埋名,但失去了過往的成功感和榮譽感,令牠生活得不快樂。

其後牠以為自己能根據地圖的指示,實現自己的願望,讓自己重獲以往的8條命,會獲得前所未有的快樂。殊不知牠在陰差陽錯下,看見8個以前的自己,卻覺得牠們過度自滿、自大和高傲的個性很討厭。以為自己重獲8條命是快樂的源頭,怎料原來自己最快樂的時刻,竟是牠與綿掌貓女俠和阿狗相處的日子。牠尋尋覓覓,最需要的,其實早已得到。

筆者欣賞創作人把自己對生命的看法放進《無》內,讓小童觀眾看見輕鬆幽默的畫面而哄堂大笑之餘,陪伴他們進戲院的成年觀眾都會在觀賞的過程中思考生命的價值。當我們以為自己仍然有很多時間之際,卻在一剎那間察覺自己像牠一樣,只有有限的生命,感到徬徨無助,我們會逃避危險而甘願過著平淡的生活還是耗盡僅餘的時間過著精彩的人生?

所謂「生命沒有 Take 2」,我們每一個人都像只剩下1條命的牠,覺得自己浪費了之前的時間而後悔莫及,可能是我們過往曾經擁有的親身體驗。要理解牠為何突然放棄冒險而甘於平淡,沒有足夠人生經驗的觀眾確實難以理解,小童觀眾可能視牠甘於平淡的突變為一種放棄自己的「玩笑」,具有豐富的生命體驗的成年觀眾卻能了解保命比其他一切更重要。不能保命,無論生活得多麼精彩,都不能延續自己的人生。片刻的「絢爛」過後,一切都歸於零,這就是成年觀眾對牠突然躲起來的原因的理解。

其後牠「重出江湖」,與綿掌貓女俠和阿狗再次出來闖天下,初時只視牠們為合作伙伴,有利用牠們的心態,後來察覺牠們真心對待自

己，才對牠們改觀。很多時候，我們像牠一樣，想做獨行俠，以為自己有足夠的能力解決身旁的一切問題，直至遇上危難時，始發覺自己需要同伴的幫忙。初期對他們抱著半信半疑的態度，至後來終發覺他們值得信任依賴，就像片末牠自願地繼續與貓女俠和阿狗走在一起，證明牠與牠們的關係已從伙伴變為同伴。

由此可見，《無》為我們提供視聽歡愉之餘，還讓我們深思生命的真諦，以及同伴的存在價值和意義，這明顯是成年觀眾陪伴年幼的子女觀賞此動畫電影時意料之外的「收穫」。

片名：《無敵貓劍俠：8+1 條命》（Puss in Boots: The Last Wish）
年份：2022
導演：Joel Crawford　Tommy Swerdlow

\ 電影解構 /

普通的「英雄」

《獨行月球》

一個人留在月球，可以做甚麼？《獨行月球》的創作靈感明顯源自多年前的《劫後重生》（臺譯《浩劫重生》），但這次《獨》內獨孤月（沈騰飾）較幸運，身旁有陪伴他的金剛鼠（郝瀚飾），亦有充足的糧食，不像《劫》內查克（湯姆‧漢克斯飾）只以排球 Wilson 作伴，亦須自行覓食。從第三者的角度看，獨孤月一個人的行為很有趣，其與金剛鼠的交往亦很獨特，在馬藍星（馬麗飾）發現科技部的工作人員可直播他日常生活的畫面至地球時，他瞬間變成《真人 Show》（臺譯：《楚門的世界》）的主角，雖然其私隱被完全披露，但他成為「英雄」，在遇上逆境時仍然勇敢地生存下去。當時碰巧住在地球的居民的生活環境欠佳，在艱苦中需要苦中作樂，他諧趣的小動作及身體語言能為他們帶來歡樂之餘，他求存的動力亦成為他們集體的心理治療。《獨》內他的一舉一動都受到普羅大眾的關注，因為他是他們生存的「希望」，倘若他在杳無人煙的月球上都願意積極求存，為何他們在眾多親友陪伴下，即使生活環境艱

苦，仍然要尋死？當時他們唯一的娛樂就是看他的直播畫面，享受他與金剛鼠之間非語言的互動，透過他在月球上尋求如何重返地球的過程，得悉月球的生活滿足好奇心之外，還可藉此在一剎那間於幻想中「逃避」地球的災難，享受在月球過活的安逸和舒泰。因此，他的樂觀和積極，正好為身處災難而內心充滿著悲觀情緒的他們提供及時的「良藥」。

另一方面，《獨》內獨孤月對馬藍星一見鍾情，本來他對參加月盾計劃不感興趣，但其後看見她時，竟為了她而「犧牲」自己，願意到月球擔任維修工。這種「勇於犧牲」的愛情，在現今離婚率偏高的中國社會內，算是較為罕見。因為不少新世代的年青人較自我，很多時候都只顧及自己的感受，以個人舒適的生活為大前提，為了暗戀的人而放棄原來的生活，實在匪夷所思。即使她多次拒絕他，他仍然不放棄，堅持自己對她的愛，得知當年她率領全員緊急撤離月球時曾看見他，但因時間不足而沒有帶他走，他不單沒有怪責她，反而原諒她。他身為普通人，卻在愛情世界內有偉大的「英雄」特質，故普羅大眾喜歡他，除了傻頭傻腦的形象別具幽默感外，他追尋愛情的堅毅亦令他們深感佩服。因此，平凡人酷愛的「英雄」不一定高大威猛，孤獨月普通的外表，配合異於常人的勇敢個性，以及非一般的堅持，都可以成為大眾心底裡的「英雄」。

此外，獨孤月從小至大謹守「中庸之道」，是名副其實的「中間人」，他的價值觀似乎與現今中國社會凡事追求卓越的目標為本理念大相逕庭。雖然《獨》是一齣喜劇電影，為了搞笑而瘋狂地脫離現實是其炮製笑料的手段，但「中間人」只求每事平庸，不思進取，確實不值得讚許。不過，現今不少新世代的年青人可能已厭倦了凡事追求完美，只覺得享受生活才可不枉此生，對他上述的價值觀的接受程度有很大的提升；亦認為「中庸之道」是坦然應對世事變幻，並過著不問世事的舒適生活的

必要特質。因此，即使他是「中間人」，仍然大受普羅大眾歡迎，正源於「英雄」不一定有超卓的成就，亦不必有異於常人的價值觀，只需正常地生活，並勇敢地面對身邊突發的事情，亦有一點點超乎常人的堅毅，已能成為大眾認可的「英雄」。

片名：《獨行月球》

年份：2022

導演：張吃魚

編劇：張吃魚　錢晨光　戴思奧　沈雨悅

電影解構

自責與補償

《白日青春》

　　《白日青春》的導演劉國瑞具有廣闊的視野，從社會、家庭和個人三個不同的角度呈現生活在香港的南亞裔人士及與他們有密切關係的香港人的生存狀態。從社會角度看，陳白日（黃秋生飾）是歧視南亞人的本地「代表」，初時他憎恨哈山（林諾飾）的父親，與其爆發衝突，甚至間接導致其意外身亡。很明顯，哈山的父親是香港長久以來種族歧視問題的受害者，本來他以為自己從巴基斯坦偷渡至香港，會過著安穩的生活，會有美好的將來，殊不知他寄居異地，備受壓迫排斥，需要艱苦求存，與其說他自己無法解決眼前的歧視問題，是他能力不足之過，不如說社會沒有給予他足夠的機會發揮其本來作為律師的所長。雖然哈山少不更事，未必這麼容易感受成年人需要承受的社會壓力，但他的父母感染了他，使他自覺是社會中的「非主流人士」，看見同鄉艱苦謀生，在整個社會的邊緣領域內掙扎，更令他感到徬徨無助。因此，他的父親去世後，他加入同鄉們組成的黑幫，以偷騙度日，實源於他認為社會沒有給予他發展的空間和機會，以致他看不見光明的未來。他誤入歧途，表面上是其個人的錯，實際上是社會的錯。

　　從家庭角度看，他的父親去世，是對他的家庭的一大打擊，除了使整個家庭頓失經濟支柱外，他失去了父親，他的母親亦失去了丈夫，從完整家庭突變為單親家庭，實在使他難以適應。黃秋生飾演白日時以含蓄壓抑的演技表現間接引致哈山的父親死亡的自責，其不斷為他的家庭做出補償，哈山偷警察的手槍，白日仍然願意保護他，助他脫罪，其後

甚至花大量金錢協助他偷渡至加拿大。陳康（周國賢飾）曾質疑其對他比自己的兒子更好，不明白其對他作出的補償實源於內疚和同情，甚至不了解其處處為他著想的真正原因。所謂「旁觀者清，當局者迷」，秋生運用較自然的身體語言演繹白日作為「犯罪者」那份超越理性的補償心態，直至他得知白日間接導致父親死亡的事實後，他終得悉這種態度的虛偽，以及心態上的偽善。不過，白日積極地協助他的家庭度過經濟和心靈的難關，秋生低調地演繹平凡的的士司機，「不動聲色」地向他及他的家庭付出愛，甚至冒著犯法的風險隱瞞他的罪行。這種「補償式」的家庭援助似乎過了火，但秋生卻用最「柔和」的方式表現那份「過度的愛」，讓這種不浮面的反差賦予了整齣影片罕見的深度，亦為觀眾提供主人公與南亞家庭的生存狀態留下思考空間。

　　從個人角度看，白日對他好，是為了使自己心安理得，讓自己得以「贖罪」。《白》不著跡地深入白日的內心，其心靈表面上沒有絲毫的「漣漪」，實際上「波濤洶湧」，難以接受自己犯錯的事實。白日在醫院內主動找哈山的父親，其後又主動接觸他的母親，就是為了令自己的心靈獲得滿足，最後成功協助他偷渡至加拿大，並告訴自己：做了很多好事，已經功德圓滿，過往所犯的罪應可「一筆勾銷」。影片對白日內心的刻畫，主要透過他的行為表現出來，秋生細膩地從言語及行為兩方面揣摩角色外剛內柔的特質，他說話時粗聲粗氣，是出身藍領階層的共同特質，但他對人無微不至的關懷，卻是其充滿著愛和熱情的表現。因此，《白》的導演對南亞人及其相關的香港人在社會、家庭和個人三方面有深入觀察，使全片對他們的生存狀態有深刻的反映。

片名：《白日青春》
年份：2023
導演：劉國瑞
編劇：劉國瑞

\ 電影解構 /

寬恕與愛

《窄路微塵》

　　基於同情，所以寬恕。很明顯，《窄路微塵》內窄哥（張繼聰飾）同情 Candy（袁澧林飾）的處境，她作為年輕的單親媽媽，需要帶著七歲的細朱（董安娜飾）過活，被男朋友拋棄，又欠缺謀生的專業技能，唯有投靠他，在他開辦的清潔公司內工作。她一次又一次犯錯，欺騙別人，在疫情嚴峻期間過度稀釋漂白水，使客戶的利益及大眾的安全受損，甚至導致清潔公司倒閉，他依舊原諒她，甚而幫助她。這種寬恕，與其說是普通朋友之間的關顧，不如說是超越友誼關係的關愛。

　　片中的他不是「聖人」，甚至是與你我他毫無差異的平凡人，卻願意無條件地照顧她。部分觀眾可能認為他的行為「超現實」，一般人不可能對她這麼好，她遇上他，是她的幸運，她的福氣。然而，她卻利用了他的同情心，即使對自己過往的行為後悔莫及，依然一錯再錯，直至使他被控告，險些身陷囹圄。或許他與她同處窄路，同病相憐，他在她每一次犯錯後都發覺她有苦衷，遂願意大方原諒她，畢竟他與她都在低下階層的圈子內徘徊掙扎，對未來沒有希望，遑論會有盼望。

　　張繼聰及袁澧林皆演活了弱勢社群中的無奈者。前者用樂天知命的心態，準確地捉摸低下層人士掙扎求存的努力和艱辛，例如：他被迫從清潔公司老闆轉職為保安員，以無奈但欣然接受的神態演繹角色艱苦謀生的苦況。後者用堅毅不屈的心態，準確地捉摸低下層人士想盡辦法

維生的辛勞和手段，例如：細朱意外地弄翻了裝滿漂白水的水桶，由於當時漂白水的供應短缺，她被迫過度稀釋漂白水以替顧客清潔，以憤怒但接受命運安排的神態演繹角色苦苦掙扎的窘境。

由此可見，《窄》描寫疫情下低下階層的生存狀態，男女主角準繩的演出讓此階層的觀眾感同身受，亦讓不屬於此階層的觀眾深深感受香港貧富懸殊的嚴重性，深覺港府進行相關的社會及經濟改革的必要性及迫切性。

片名：《窄路微塵》
年份：2022
導演：林森
編劇：鍾柱鋒

＼ 電影解構 ／

被告與「受害者」之間的矛盾

《童話・世界》

　　在《童話・世界》內，對於權勢性侵的罪責，我們很多時候都會認定被告湯師承（李康生飾）是罪犯。因為他是著名的補習社導師，亦是成年人，理應比高中生陳新（江宜蓉飾）成熟，與她發生性關係，即使她半推半就地介入這段關係，都會被視為「受害者」。

　　片中出現兩種與別不同的鏡頭，一種是他採取主動，誘導她與他發生性行為，另一種是她採取主動，引誘他與她發生性行為。真相如何？這實在不得而知。或許兩種千差萬別的鏡頭正暗示「受害者」與被告完全不同的角度，她控告他時，必定從前者的角度解釋他的行為，他為自己辯護時，亦必定從後者的角度解釋事情的「真相」。我們參照兩種不同的角度後，便會發覺編劇偏向前者，後者只是他的「狡辯」，因為她很多時候都被他自稱我愛妳的「童話」哄騙。

　　事實上，他騙人的技巧高超，不單女生受騙，初出茅廬的律師張正煦（張孝全飾）亦被他欺騙。由於正煦急於在官司中獲取勝利，遂誤信他，在十七年前引導法官判她有罪，他反而無罪釋放，這源於其欠缺打官司的經驗，使正煦容易被騙。十七年後，正煦始發覺他再次權勢性侵

另一位女生，得知他是真正的罪犯，遂對當年的行為後悔莫及，堅決要「贖罪」，控告他以爭取社會公義。孝全運用了十七年前後兩種有極大差異的心態演繹正煦在個性和價值觀方面重大的變化，從前以個人利益為重，著重官司獲勝帶來的名譽和地位，如今偏向集體利益，追尋社會公義，避免有更多女生受害。孝全努力地捉摸角色的變化，其在神情和身體語言方面到位而精準的演出，讓其成為全片的亮點。

不過，《童》內視點的多元性及不上《正義迴廊》，只從被告、「受害者」、檢控官及律師等角度分析他權勢性侵的罪責，欠缺了陪審團的角度，《正》內由不同身分的社會人士從相異的角度討論案件，正是其最精彩之處，亦是其比《童》優勝的地方。因為「當局者迷」，很多時候，局內人看不清真相的全貌，容易被案件內相關人士誤導，反而局外人能從第三者的角度，並運用清晰的頭腦分析案件，最後為我們帶來意想不到的新觀點和新論據。

片名：《童話・世界》

年份：2022

導演：唐福睿

編劇：唐福睿

電影解構

「人為財死」

《花月殺手》

　　所謂「人為財死，鳥為食亡」，《花月殺手》內威廉・哈爾（羅拔・迪尼路飾）與歐內斯特・勃克哈特（里安納度・狄卡比奧飾）合謀奪取奧塞奇族因石油而來的財富，殺害歐內斯特太太莫莉・勃克哈特（莉莉・葛萊史東飾）的家庭成員，以獲取其家族的唯一財富繼承權。《花》由真人真事改編，歐內斯特的個性鮮明，明確地說出自己最愛的是錢，在個人利益至上的大前提下，所謂的愛情、親情和友情，全都被拋諸腦後。

　　里安納度演活了歐內斯特這位「不學無術」的中年人，表面上說自己照顧太太及她的家人，似乎充滿著愛心和同情心，實際上機心處處，每一分每一秒都在策劃自己奪取財富繼承權的「大行動」。他用「假裝」出來的行為表現騙取奧塞奇族族人的信任，其對他們關懷備至的深情及竭力幫助他們的熱心和熱誠，都讓他們認定他是對他們特別好的白人。故他們初時不會懷疑他是凶殺案的主謀，反而覺得他的親友遇害，他同樣是這些案件的「受害者」，實因他投入的演出，把角色假惺惺的虛偽臉龐表露無遺，讓觀眾深信他準確地捉摸角色「雙面人」的內心世界。因此，歐內斯特的言語和行為的可信度甚高，里安納度功不可沒。

　　另外，羅拔・迪尼路保留了自己從《教父第二集》至現在的傳統演出風格，再次飾演表面是好好先生實際卻深謀遠慮的威廉，維持一貫常

見的演繹方式，其表演水平應在觀眾的預期之內。他用金錢「俘虜」了奧塞奇族族人的心，讓他們誤以為他是對自身家族長遠發展帶來極大利益的大好人。他深受他們的愛戴，實因他成功地隱藏了自己的「狼子野心」，他們都被他表面上「大慈善家」的虛假形象徹底欺騙。他保持著自己對角色「立體化」的演繹，讓「雙面人」得以成功籠絡他們的可信度甚高，很明顯，他對這類角色駕輕就熟，其演出有一定的水平。可惜他的「大慈善家」形象類似過往的黑幫首領，其限於固有框框的演出，略欠驚喜。

《花》片長超過二百分鐘，大部分情節都以對白交代，考驗觀眾的耐性。編劇艾瑞克・羅斯刻意使情節與情節之間環環相扣，莫莉每一位家人的死亡，都為警方提供連環兇殺案內「真兇是誰」的線索，讓真相以「剝洋蔥」的方式一步一步地呈現，最後水落石出。其層級式累積的戲味，讓觀眾喘不過氣地緊貼整齣電影起承轉合的發展，享受影片從隱藏至暴露的過程，可見編劇是難得一見的高手。

片名：《花月殺手》（Killers of the Flower Moon）
年份：2023
導演：Martin Scorsese
編劇：Martin Scorsese　Eric Roth

\電影解構/

追尋夢想的可貴

《藍色巨星》

　　雖然追夢不是年青人的專利，但他們相對其他年齡層來說，最有本錢追尋理想。《藍色巨星》內高中生宮本大熱愛爵士樂，擅長吹奏色士風，每天不斷練習，長年累月的訓練，讓他成為色士風的專家。即使色士風不是大眾眼中的「主流樂器」，他都不會因而埋沒自己的才華，依舊不屈不撓地向著自己的理想進發，希望有朝一天能走進最高的爵士樂殿堂表演。他了解觀眾若只看著自己獨奏色士風，可能覺得有點單調，遂決定與鋼琴手澤邊雪祈及鼓手玉田俊二組成樂團，進行多元化的演出，他個人的努力，加上他們的協助，樂團的成功指日可待。這種追夢的過程在以年輕人為主角的電影內十分常見，日本導演立川讓拍出青春的火花和活力，影片內三位年青人遇上挫折後立即爬起來的能耐，那種忠於理想和堅毅不屈的精神，實在值得不少容易放棄的年青人學習。

　　色士風與鋼琴和吉他比較，色士風當然不是主流的樂器，難得《藍》裡的大摒棄主流的偏見，一心一意發展自己的興趣，對香港絕大部分家長來說，實在有點匪夷所思。因為他們大多以鋼琴為子女的首選，結他屬於次選，而色士風只是更次要的選擇。大有自己的堅持，並發揮異於主流的音樂才華，那種脫離世俗而行的執著，確實需要健康正面的自我形象和超強的自信。當我們看著大，便會想起香港的幼童一窩蜂地學習

鋼琴，但子女真的喜愛鋼琴還是其他樂器？不知道家長是否曾經詢問他們的喜好，事實上絕大多數選擇鋼琴，這使筆者質疑家長曾否尊重子女的意願。因此，如果各人像大一樣可學習自己真心喜歡的樂器，「百花齊放」，只有這樣，年輕人才可盡情發揮自己的才華，音樂界內不同領域的人才培訓會取得平衡，對整個社會的長遠發展會有更大的裨益。

　　《藍》以動畫的形式出現，不但不會顯得虛假，反而透過其精緻的畫工，使其模擬實景的場景，別具日式的風格。例如：上述樂團表演的酒吧場景，一筆一畫都在模仿真實的日本娛樂場所，那種細膩的繪畫筆法，盡顯日本人認真嚴謹的工作態度。其街景和馬路景，皆取材自當地真實的場景。《藍》改編自漫畫，講述虛構的故事，但其畫風仍有一定的事實根據。這證明影片試圖「拉近」銀幕與觀眾的「距離」，讓我們得悉追尋夢想的確可能，不是天馬行空的想像，亦不是「癡人說夢」，而是追夢的熱血和熱情，只要有信心，必定能實現理想。香港人很喜愛到日本旅遊，看見片中的街景和馬路景，應會有一份莫名的「熟悉感」，《藍》能吸引香港觀眾，主因應在於此。

片名：《藍色巨星》（Blue Giant）

年份：2023

導演：立川讓

編劇：NUMBER 8

\ 電影解構 /

英雄與「反英雄」？

《蟻俠與黃蜂女：量子狂熱》
（臺譯《蟻人與黃蜂女：量子狂熱》）

　　近年來，美國荷里活掀起了「反英雄主義」浪潮，由 MARVEL 漫畫改編的電影已率先「摧毀」了普羅大眾心底裡的英雄：鐵甲奇俠。不要說英雄不會死，如果他是人，便必須面對死亡，英雄亦不例外。《蟻俠與黃蜂女：量子狂熱》延續「反英雄」的趨勢，蟻俠（保羅·路德飾）都是人，與普通人無異，同樣對幫人後的結果感到恐懼，自從他幸運地逃過被殺的一劫後，對自己應否繼續幫助社會內的弱勢社群，都有些反思。因為他會思考自己幫助他們後可能付出的沉重代價，與女兒凱西·朗恩（凱瑟琳·紐頓飾）截然不同，她恃著自己青春無限，遂願意四處幫助別人，初時他對於自己應否對弱者施予援手猶豫不決，反而被她怪責。最重要的原因，是他懂得「計算」，思考自己能否承擔幫人所帶來的嚴重後果，而她卻有年青人的魄力，當自以為正在做正確的事後，便會一直向前衝，遂難以了解他猶豫不決的原因。很明顯，他並非傳統的英雄，做出任何決定之前都會三思，不會勇敢地「橫衝直撞」，其謹慎行

事而毫不衝動魯莽的態度，實在難以被她了解，遑論會被她視為「稱職」的英雄。

別以為蟻俠是復仇者，必定所向無敵，與敵人對戰時一定大獲全勝。在「反英雄主義」的浪潮下，他根本不是征服者康（強納森·梅傑斯飾）的對手，被打至遍體鱗傷時，幸獲忠實的支持者螞蟻的幫忙，所謂團結就是力量，不論康如何強大，都難以與一大群螞蟻對抗，最終被牠們徹底擊敗。他與其他復仇者不同，單打獨鬥注定失敗，需要依賴蟻群，才可取得終極的成功。蟻俠的能力明顯比不上鐵甲奇俠、雷神奇俠及美國隊長等傳統英雄。英雄都是人，他們的絕對性勝利已屬舊日的情節，如今他們不一定以強者的姿態出現，已反映他們只是個人能力比普通人稍強的平凡人，雖然蟻俠在影片內仍然運用變大縮小的伎倆對付敵人，但他會被痛擊、會被打敗，需要承受自己都會是失敗者的心理挫折。或許現今的世代是一個「人人都是英雄」的年代，倘若他不「著陸」，我們便會看不見較接近人類的英雄，難以投入在他的角色內，遑論會有持續欣賞他的濃厚興趣。因此，我們很多時候都有一種渴望成為英雄，但又擔心自己未算是稱職的英雄的矛盾心理，他作為英雄，可以給予我們一種與別不同的「安全感」，讓不完美而跌倒後再爬起來的人都能成為英雄，把成為英雄的資格降至每個人都可以達到的標準。

另一方面，蟻俠的技能不算多，隨意改變體型的能力到了他的第三齣獨立電影已屬老調重彈。幸好大堆頭的打鬥鏡頭仍算不少，他較接近普通人的英雄形象仍有一定的吸引力，可能穿越多重宇宙的動作場面已不算具新鮮感，故《蟻》的創作人放棄了這些畫面，轉而以量子空間內不同生物的古怪造型吸引觀眾的注意。可惜這些生物未能給予我們深刻的印象，因為牠們欠缺美感，雖然機靈「活潑」，但與我們過往在《星球大戰》系列內看見的外星生物沒有太大的差異，亦欠缺明顯的特徵讓

牠們的形象「突圍而出」。在塑造角色方面，《蟻》的創作人較缺乏創意，亦未注重角色設計的多元性，導致我們對牠們的印象稍縱即逝，這是全片最容易被詬病的地方。

片名：《蟻俠與黃蜂女：量子狂熱》（Ant-Man and the Wasp: Quantumania）

年份：2023

導演：Peyton Reed

編劇：Jeff Loveness

\電影解構/

悲劇的終極是喜劇？

《說笑之人》

別以為創作棟篤笑的內容很容易，黃子華曾向記者分享自己花數年創作棟篤笑，今趟《說笑之人》內文少（吳肇軒飾）與子華一樣，在大學哲學系畢業後，追尋自己的理想，希望發展棟篤笑的興趣／事業。初時他創作了很多不同的短篇故事，期望能讓觀眾捧腹大笑，殊不知他們沒有太大的反應，甚至感到納悶。其後他善用「創作源於生活」的理念，以詼諧的語調講述自己與輕度智障的父親華哥（袁富華飾）相處的經歷，反而使他們開懷大笑。他一個人在家中「無微不至」地照顧父親，本是艱辛悲慘的遭遇，但他倆在溝通相處過程中不尋常的「笑料」，卻令他們覺得其具有豐富的生活趣味。莫非悲劇的終極是喜劇？

常說人生是悲喜交雜的體驗，文少長大後已發覺自己的家庭與別不同。正常的家庭內有父親和母親，他只有父親，母親（蔣祖曼飾）在他年幼時已離家出走。他的同學會在家中獲得正常的父親的照顧，他卻反過來需要照顧智障的父親。華哥因年幼時腦部受損，其思考模式與常人不同，這導致他與父親的溝通有誤差，繼而引發種種意想不到的笑料。或許悲劇的終極是喜劇，當悲慘的經歷達到極致時，我們便會笑中有淚，就像《說》裡他面對父親，一方面覺得父親說話的速度較常人慢，

語調與常人不同，顯得「荒誕」有趣，另一方面又覺得其際遇欠佳，患病智障，遇人（母親）不淑，要與自己「相依為命」。他具幽默感的說話內容其實蘊藏著悲哀動人的故事，或許一場棟篤笑能使觀眾在不斷笑的同一時間，亦會不停哭，這才是喜劇的最高境界。

　　袁富華與吳肇軒擦出火花，兩人具自然感的語言「碰撞」，有一定的可觀性。例如：他倆談論早餐吃粥的一段話，雖然提及華哥天天煲粥予文少吃，突顯父愛的偉大，溫情洋溢，他倆的對話內容別具幽默感，即使突顯了華哥沒有妻子，文少沒有母親的悲哀，但兩人依然懂得苦中作樂。或許哭著要過活，笑著又要過活，不如快快樂樂地過一輩子。華哥在文少曾就讀的中學擔任工友，工作了數十年後退休，後來到茶餐廳工作；文少大學畢業後替茶餐廳送外賣，此選擇源於其較彈性的工作時間，方便自己追尋棟篤笑的「夢想」。他倆彼此之間相處時產生的矛盾，華哥期望文少擔任中學教師，因為工作較穩定，收入較佳；文少亦期望華哥能像正常的父親，為其建立完整的家庭，過著與正常人無異的生活。很明顯，兩人各自的期望與現實有很大的差距，或許這些差距衍生的矛盾，就是終極喜劇的最主要來源。因此，悲劇的終極是喜劇，確實有一定的道理。

片名：《說笑之人》

年份：2023

導演：區焯文

編劇：區焯文　呂筱華　吳凱敏

\電影解構/

反映美國本土的社會問題

《追捕殺人狂》

在美國社會，恐怖襲擊日趨普遍，《追捕殺人狂》的創作人拿著此題材拍電影，亦不是首次。《追》內除夕夜發生的無差別屠殺，應屬變態殺人狂所為，唯一與現實生活中類似事件的不同之處，在於沒有恐怖組織承認發動此襲擊，這構成全片最重要的懸疑點。片中女警艾蓮娜（莎蓮活莉飾）被調派偵查此事件，由於她曾濫藥的前科，可能比較清楚殺人狂的行為心理，因為兩人同樣心靈脆弱，同樣處於社會的邊緣。她的確不負所托，用盡所有辦法找出真兇，雖然初時處處碰壁，但其後逐漸有頭緒，終能捕獲真兇，在一步一步查案的過程中，觀眾跟著她抽絲剝繭地重組案情，以找出真相的趣味，但片末真兇突然在她面前出現，欠缺了細緻的鋪排，顯得過於簡單。《追》為我們帶來「風雨欲來」的驚慄感，至結局卻草草收場，明顯浪費了之前仔細鋪排的一番苦心，我們本來專心留意畫面每一項細節，殊不知最後簡單地結束，其「虎頭蛇尾」的安排，可能會令不少觀眾失望。

無可否認，《追》的創作人刻意透過《追》反映美國的社會問題，其中槍械管制及社區管理問題最受美國觀眾關注。眾所周知，美國是全世界最崇尚自由的國家之一，每位成年人都可以購買槍械，但隨著恐怖襲擊問題日趨嚴重，槍械管制亦引起公眾關注，《追》內一次恐怖襲擊引起全球對美國槍械管制問題的關注，此情況與現實社會相似，同樣在每

次類似的恐怖事件發生後，傳媒都會大篇幅而高調地討論上述問題，可惜在該事件結束之後的一段時間內，整個社會便會對此問題不了了之，遑論會提出任何解決問題的有效辦法，《追》反映現實，諷刺上述同一情況，美國本土觀眾必定感同身受。同一道理，《追》內恐怖襲擊發生後，地方政府沒有採取任何措施阻止之後可能發生的襲擊，罔顧區內居民的安危，亦沒有任何封區的舉動；當市長向 FBI 首席調查員林瑪（賓曼迪臣飾）說其他區域在多次恐怖襲擊後都沒有封區，甚至當年 911 事件發生後亦沒有封區，故該區實在沒有封區的必要，市長把經濟發展置於居民生命之上，對經常強調人命至上的美國來說，實在是相當大的諷刺。因此，《追》的創作人在刻畫社會現象方面明顯花了一番功夫，對現實的仔細觀察確實可引起當地觀眾的共鳴。

不過，故事情節裡最重要的是人物，但《追》對艾蓮娜的心理描寫略欠深刻，導致她被提拔查案的可信度較低。例如：關於她個人問題的探討的鏡頭不多，遑論能挖掘她內心世界的陰暗處。每次她出場時，創作人都把焦點放在她查案的過程，反而忽略了對她過去的經歷的描寫，或許要交代她濫藥的原因，需要拍另一齣電影解釋，如今只用「三言兩語」透露她心理問題的源頭，似乎過於簡單，亦難以使觀眾深入了解故事的內容。幸好莎蓮活莉演出投入，運用適切的身體語言表現她對真兇「又愛又恨」的矛盾心境，一方面萬分同情他因不幸的遭遇而造成的變態行為，另一方面又對他無差別地槍殺別人的殘暴行為恨之入骨，她努力地演繹角色複雜的精神狀態，即使偶有未到位的情況，亦情有可原。因此，《追》優劣互見，其值得觀賞與否，在於各位習慣性地從哪一角度看電影，亦在於大家觀影時把焦點放在哪一個位置上。

片名：《追捕殺人狂》（To Catch a Killer）
年份：2023
導演：Damián Szifron
編劇：Damián Szifron　Jonathan Wakeham

\電影解構/

易結怨難解怨

《過時‧過節》

常說：「一家人沒有隔夜仇。」《過時‧過節》兒子（呂爵安飾）對父親（謝君豪飾）的怨恨，不止一夜，竟持續了八年。影片描述兒子因父親不能控制自己的情緒，在母親（毛舜筠飾）面前拿起刀，兒子在一剎那的激動之下，竟離家出走。筆者相信兒子與父親積怨甚深，可能拿刀事件之前已發生了大大小小不同的誤會與衝突，這才導致兒子憤怒離家。其實他們一家早已有溝通問題，母親過於自我中心，經常自說自話，不理會亦不了解丈夫的言語，即使兒子充當「翻譯」，告訴她父親想表達的真正意思，她仍然充耳不聞，彷彿生活在自己而非一家人的世界內，這使兒子感到無奈，但卻不能改變現狀，唯有逃避，躲進「沒有家人」的空間裡。

事實上，家人彼此之間通常都以最真實的臉孔面對對方，由於直接坦白，最容易互相結怨，因小事而大動肝火，嚴重傷害彼此之間的感情。片中的父親及兒子是反面教材，不願意亦不懂解決彼此的溝通問題，只懂逃避，八年來不與對方見面，這是否逃避衝突的最佳辦法？是否解決問題的最有效方案？很明顯，《過》的編劇兼導演曾慶宏指出放

下執著、主動溝通才是化解衝突的最佳方案，片末父親及兒子皆向前踏出一步，開心見誠，嘗試了解彼此的想法，這是化解衝突的起點，亦是一家人可能得以在八年以來前所未有地團聚的最有效方法。影片最後沒有一家團聚的畫面，只有父親與兒子融洽和諧地相處的鏡頭，正暗示這一家有「出路」，有希望，亦有盼望。

作為觀眾的我們，可能難以理解兒子因父親拿刀一事而堅決離家出走，因為關於「前科」的故事情節不足，導致我們覺得離家出走的決定太草率，亦虛假。不過，可能《過》的創作人認為大部分觀眾都有自己的原生家庭，可以依靠親身經歷來填補「前科」的空隙，運用自己的想像力構思兒子與父親在之前十多年來在相處和溝通方面面對的困難，以及曾經爆發的衝突。兒子應當是深思熟慮後才決定離家出走，倘若兒子與父親沒有深層的積怨，純粹因一時之氣而在八年之內拒絕再接觸父親，這實在是兒子個性上的缺陷。他對仇恨的執著，不單傷害了家人，亦傷害了自己。所謂「結怨容易解怨困難」，放下仇恨實在是他應學習的課題。

其實兒子在片末面對面與父親談話之前並非沒有想過要與父親和好，只是太久沒見面而想不出自己應該說甚麼。他願意與父親的虛擬影像談話，雖然被好友（盧瀚霆飾）諷刺他不想面對現實，但他嘗試踏出第一步，已是別具勇氣的表現。畢竟兒子不擅長於人際溝通和交往，在虛擬影像面前練習如何與父親溝通和相處，可能是他化解彼此衝突的最初始階段。因為父親的虛擬影像可以接受他說錯話，亦可以容許他做錯事，有很多練習的機會，直至他與父親面對面談話時，便可以謹慎地改正先前的錯誤，這使以往的誤會和衝突得以迎刃而解的機會大大提高。

因此，片末兒子與父親自然地溝通相處，看似容易，實質甚難。即使他倆是家人而非陌生人，八年以來卻欠缺了彼此溝通和共同相處的經

驗，短時間內需要相互交談，並彼此了解，他們不單需要克服原有含蓄而不擅長與別人直接接觸的缺點，還需要不計較以前的仇怨並寬容地接納對方，這實在不容易。如果影片多加入一些他們嘗試互相接觸的「鋪墊式」情節，相信末段他倆不計前嫌、和好如初的合理性會較高，他們願意一起吃飯的可信度亦較強。

片名：《過時‧過節》

年份：2022

導演：曾慶宏

編劇：楊兩全　呂筱華　曾慶宏

電影解構

日本本土的身分認同問題

《那個男人》

　　要愛別人，首先要懂得愛自己。《那個男人》內交換身分的交易市場裡，不同社會背景、身分及地位的日本人欲撇棄原有的名字及其背後的家庭壓力，遂與另一人交換名字，成為一個全新的人，對於不愛自己的人來説，這的確是別具吸引力的交易。本來偷取別人的身分是不道德的行為，但倘若雙方你情我願，在彼此同意下進行這宗交易，即使不道德，仍然很大可能在現實世界中出現，因為雙方都有同樣的需求，且交換身分可達致雙贏的效果，對彼此都有好處。

　　片中的日本人對原有的身分不滿，對其背景的污點耿耿於懷，導致上述的交易成為「事實」。例如：「X」的樣貌很像父親，但父親是殺人兇手，看見自己就像看見父親，使他厭惡自己，遂萌生與別人交換身分的念頭。「X」的心理不一定有問題，因為人類與生俱來便擁有很喜歡與別人比較的個性，他看見別人身分的優點，卻只看見自己身分的缺點，故不認同自己原有的身分，後來與大祐交換身分，實屬人之常情。

因此，窪田正孝以含蓄內斂的身體語言飾演「X」，經常低著頭，言語不多，正暗示他自小受悲慘的家庭環境困擾，以致自信心不足，引致自我形象低落，這已向觀眾透露他會與別人交換身分的一點點線索，亦向我們披露他的家庭背景對其成長過程產生的嚴重影響。

律師城戶章良（妻夫木聰飾）本來替谷口里枝（安藤櫻飾）尋找已去世的「X」的真正身分，殊不知在「查案」的過程中，卻不自覺地探討自己身為韓裔日本人的身分問題。雖然他已在日本定居，可被視為土生土長的日本人，但不能完全捨棄自己屬於韓裔的原有身分，不論說話，還是生活習慣都或多或少披露自己韓國人的背景，這導致他被貶視，甚至備受歧視。他在查案時間中會發怒，正源於自己越了解「X」，便會越發覺自己是另一位「X」，即使他是專業人士，都不表示他不會有類似「X」的身分認同問題，因為他與「X」生活在同一社會，從小到大接受相似的教育，長期被自以為背景清白及純正的日本人排斥，便會產生或多或少類似的心理毛病。因此，雖然日本社會自明治維新以後受到西方文化影響，但仍未實現其理想中的平等，一天歧視問題未能得到圓滿的解決，一天「異族人」或背景不純正的人都不會獲得公平的對待，其與夢想中的完美社會，似乎還有一點點「距離」。《那》一針見血地披露日本長久以來存在的社會問題，這似乎是其在本土獲得眾多大獎的主要原因。

名字大於一切，這是日本的法律問題。里枝告訴自己與前夫所生的兒子要改姓，他深感疑惑，因為她改嫁後他已改姓為谷口，繼父去世後他又要再改姓，他沒有辦法認同自己的身分，由於他的名字有高度的「浮動性」，他屢次被換姓，根本難以認可真正的自己，遑論會知道「我是誰」。當「X」去世後被揭發使用假的身分生活，她的結婚證書上已印上他假的名字，其與「X」的婚姻關係竟不獲承認，她在法律上不曾再

婚，亦不是寡婦，這不單使她的身分變得模糊，亦令她與「X」所生的女兒「繼承」了兒子的身分認同問題。因此，日本法律嚴格遵守名字大於一切的原則，這導致「邊緣人」遇上身分認同的障礙，並難以建立健康的自我形象。由此可見，《那》可讓日本的居民產生共鳴，這是它在日本大受歡迎的主要源頭。

片名：《那個男人》（A Man）

年份：2022

導演：石川慶

編劇：向井康介

＼ 電影解構 ／

大愛的偉大

《銀河守護隊 3》

（臺譯《星際異攻隊 3》）

　　《銀河守護隊 3》比之前的《復仇者聯盟》系列出色，在於前者貼地而人性化的內容，與後者天馬行空的故事情節大相逕庭。《銀 3》內火箭浣熊經過基因工程改造，經歷痛苦的過去，雖然身形比其他同類高大，其智商亦較高，但他慘痛的回憶卻是其一生中最大的遺憾。他看著好友被殺而沒有能力拯救牠們，不能實踐對牠們的大愛，有一種難以用言語表達的無奈，不能改變殘酷事實的不安，深深地刻印在他的心底裡。影片內容指涉人類深厚的情感，容易牽動我們的情緒，特別是一部分具豐富同情心的觀眾，更容易感動落淚。

　　另一方面，《銀 3》內銀河守護隊各成員的特異功能雖然不多，但其情深義重的大愛，平等地對待人類及其他生物，著實偉大。很多時候，人類自恃為萬物之靈，比其他生物高一等，對牠們的尊重程度十分有限。但各成員卻不會歧視牠們，不論牠們的樣貌和身形如何，他們都會拯救牠們，不分彼此。這種深深的愛，已超越階級和等級，並貫徹地實踐「眾生皆平等」的崇高理念。因此，《銀 3》裡理想中的大愛，在現實生活中或許不存在，但在 Marvel 宇宙的虛幻世界裡卻得以發揮至極

致，這是筆者觀賞此片時意料之外的得著。

此外，《銀3》內各成員以大愛融化一切，仇敵在他們面前都會被視為人，這使仇敵不再與他們為敵，轉而成為他們的朋友。例如：有一位敵人問其中一位成員：「為甚麼我是你的敵人，但你仍然會救我？」那位成員沒有長篇大論地解釋他救人的動機，只輕描淡寫地回應他，以行動取代多餘的言語，使他改邪歸正，甚至加入銀河守護隊。這種較理想化的情節可能不會在現實生活中出現，但其大愛的偉大正表明他們都是不折不扣的英雄，或許現實中人與人之間的關係較疏離，每個人都不容易表達自己對別人的愛，遑論能以大愛對待陌生人甚至仇敵。因此，《銀3》展現的是虛構的小康社會，其理想化的人性在現實中絕無僅有。

由此可見，《銀3》的創作人從基本的人性出發，無需賣弄天馬行空的故事情節，亦無需故弄玄虛地製造視覺特效，只需依靠較簡單的故事內容觸動觀眾的心靈深處。撇除所有花巧華麗的「包裝」，回歸人性的本質，對觀眾來說，其實已很足夠。

片名：《銀河守護隊3》（Guardians of the Galaxy Vol. 3）
年份：2023
導演：James Gunn
編劇：James Gunn

\ 電影解構 /

別有一番風味

《關於我和鬼變成家人的那件事》

很多時候，喜劇可以是悲劇，悲劇亦可以是喜劇。《關於我和鬼變成家人的那件事》內警察吳明翰（許光漢飾）誤打誤撞撿了紅包，他初時不願意與毛毛（林柏宏飾）冥婚，引致衰運連連，不斷闖禍的經歷對他來說是悲劇，但對觀眾而言卻是喜劇，因為我們看見他滑稽的肢體動作，活像銀幕上常見的搞笑角色，使我們容易捧腹大笑。《關》的創作人對喜劇節奏的觸摸十分準確，「連珠炮」的笑料與他的身體語言的配合，成功跨越港臺兩地的文化鴻溝，相信此片在臺灣賣座之餘，在港亦會大受歡迎，最低限度香港觀眾應不會「水土不服」。

另一方面，《關》的創作人懂得在適當時候轉移觀眾的焦點，讓我們欣賞故事的多元性。當片中男男冥婚的笑料維持了一段時間後，許光漢與林柏宏不再繼續進行「馬拉松式」的搞笑，改由明翰主動替毛毛偵查他被殺的真相，當時的氣氛突然變得嚴肅，讓我們不敢再胡亂地發出笑聲，轉而耐心地追看故事的發展。其後全片以江湖式的情節告終，又彷彿使《關》增添久違了的現實感。創作人把恐怖、懸疑與寫實共冶一爐，讓《關》成為香港《開心鬼》、《無間道》與《古惑仔》電影系列的「合成品」，筆者相信編劇兼導演的程偉豪是舊日香港電影的影迷，十分熟

悉其明顯和典型的標記，透過臺片找到港片的影子，是我們觀賞《關》時意料之外的驚喜。

例如：毛毛與明翰陰陽跨界的對話，只有明翰看見毛毛而其他人卻看不見他，導致其他人誤以為明翰自言自語／對著空氣說話，這種「錯摸式」橋段在八十年代的《開心鬼》系列內隨處可見。《古》的元素亦在片中的江湖橋段大派用場，十多二十人跟著資深的大佬出場，其氣場及氣勢與當年《古》的場面設計不相伯仲，可見其有很大程度的參考成分。而《關》的警匪情節亦有《無》的臥底特色，其警賊難分的尷尬，誰是好人誰是壞人的迷惘，亦同樣在《關》內成為明翰生命中的轉折點。

由此可見，《關》仿如我們少吃的「雜錦餐」，未必能滿足每個人的口味，但我們卻可因應自己的喜好而「各取所需」，亦可在異地電影內懷念舊日香港的影像文化，就像吃臺式魯肉飯時憶起香港豬肉的原始味道，觀賞《關》時實在別有一番風味。

片名：《關於我和鬼變成家人的那件事》
年份：2023
導演：程偉豪
編劇：吳瑾蓉　程偉豪

\ 電影解構 /

「凡人化」的角色

《雷神奇俠 4：愛與雷霆》
（臺譯：《雷神索爾：愛與雷霆》）

　　現今的 Marvel 電影元素日趨多元化，除了動作場面、打鬥及爆炸鏡頭外，影片的角色已傾向人性化。創作人為了拉近《雷神奇俠 4：愛與雷霆》內托爾（基斯・咸士禾夫飾）與前女友珍・福斯特（妮妲莉・寶雯飾）的「距離」，刻意安排類似托爾的神明會被死靈劍殺害，當神明都需要面對死亡時，他們與人類的差異減少，這導致他與她得以建立真正的感情，亦讓他了解她需要體驗疾病和死亡的經歷。以往筆者觀賞《雷》的電影系列時，總覺得他是「神」，所向無敵，比人類威猛，我們只是普通人，難以高攀至「神」的境界，導致《雷》的情節太「離地」，予筆者神話故事的感覺，他的一言一行彷彿與我們完全沒關係，遑論會引起我們的共鳴。不過，自從泰格・韋替替執導《雷》後，其風格為之一變，他把《陽光兔仔兵》（臺譯《兔嘲男孩》）的喜劇風格放在《雷》內，讓托爾成為「凡人化」的神明，缺乏運動時會有大肚腩，有時候會有無心之失，當影片替他回顧其戀愛史時，他情感豐富，有一種與生俱來的感性，即

使能夠控制身旁的大多數事情，依舊會摸不透正在與他談戀愛的女性的思想和對愛情的態度，證明他與凡人的差異不大。因此，影片的創作人矮化他為「正常人」，試圖加深觀眾的代入感，讓我們產生共鳴，創作人實在用心良苦。

擁有與失去，從來都是凡人的經歷，偏偏《雷4》的創作人讓托爾體會這些經歷，使他不再「神化」，甚至須面對人世間離別帶來的痛苦。別以為他的前女友珍·福斯特揮舞著雷霆戰鎚而成為戰士後，她的身體會變得強壯，甚至不再受癌症的困擾，殊不知她運用它時卻消耗了大量精力，反而加速了她的死亡。雖然他自身不曾經歷死亡，但看著她一步一步地走向死亡，就像他本來擁有的「東西」隨時會失去，對他作為神明而經常「呼風喚雨」、無所不能，卻需要看著自己最愛的人即將「消失」，這種打擊算是前所未有，就像我們在現實生活中失去了親人，對自己身心的衝擊不可謂不大。因此，創作人嘗試使《雷4》的情節「貼地」，讓我們體會他不能改變愛人的命運的無奈和無力感，面對失去和離別時，我們只能珍惜生命中剩下來的時間，盡力掌握一分一秒共處的時光。想不到《雷4》是一齣主流的荷里活商業片，卻會談及時間的可貴，這實在是此片對我們始料不及的啟示。

愛是甚麼？從《雷4》的珍·福斯特來說，愛是付出，愛是犧牲。片中的她不理會自己的安危，在患上癌症垂危時，依舊於托爾與密謀消滅眾神的屠神者格爾（基斯頓·比爾飾）大打出手，在托爾陷入危難的時候，勇敢地出手拯救，最終取得勝利，但也犧牲了她的性命。由此可見，《雷4》的副題「愛與雷霆」對題旨有「畫龍點睛」之效，能道出愛在片中情節的重要性，她對托爾偉大的愛已超越凡人之間的愛情，攀升至「神聖」的高度，惟他不能令她「死而復生」，正象徵片中神明與人同樣有自身的局限，同樣須面對命運加諸自己身上的限制，同樣須迎接自身

的際遇帶來的種種挑戰。因此，動作、打鬥及爆破當然是《雷 4》的賣點，但偉大的愛卻是全片真正的主題，亦是創作人欲透過此片傳達的最珍貴的訊息。

片 名：《雷 神 奇 俠 4： 愛 與 雷 霆 》（Thor: Love and Thunder）

年份：2022

導演：Taika Waititi

編劇：Taika Waititi

Jennifer Kaytin Robinson

對藝術的堅持和執著

《韓戲逼人》

（臺譯《誆世巨作：蜘蛛窩新宇宙》）

　　戲中戲不容易拍，特別是要拍出電影人的辛酸，更是難上加難。《韓戲逼人》導演金知雲藝高人膽大，把一位剛上位的導演的辛酸史娓娓道來。從來一件精緻藝術品的誕生都不容易，電影屬集體創作，要遷就各種主觀和客觀的條件，才能完成製作。

　　金導夫子自道，「化身」為《韓》內的金導演（宋康昊飾），要完成《蜘蛛窩裡的風波》，深感要讓其成為偉大的藝術品，必須重拍結局。除了要遷就製作人員的工作日期及演員的檔期，最大的阻撓竟來自老闆及電檢處，與電影圈沒有密切接觸的觀眾帶著獵奇心態觀賞此片，應覺其趣味盎然。

　　因為經典電影背後臨時「執生」的環節，演員的藝術家個性，二三線／臨時演員「搏上位」的舉動，都在銀幕上看不見。我們只看見電影剪接出來的成果，最多只能在製作特輯內對其創作過程略知一二，要了解導演怎樣克服重重困難以成就一部偉大的作品，《韓》的確是電影迷的一個極佳選擇。

　　雖然宋康昊一直以來都是演員，較少參與幕後製作，但《韓》顯露了他對導演內心世界的透徹了解。當片中金導在餐廳內聽見影評人批

評他抄襲前輩的劇本，沒有太多的創作天分及才幹而瞧不起金導時，金導大發雷霆，並誓要執導經典佳作，使他們心服口服。

他準確地捉摸金導內心渴望獲得別人認同的心態，以及想名成利就的焦慮和急躁。其後金導排除萬難替《蜘》重拍結局，不理會身旁只懂行銷卻對電影藝術一竅不通的行政人員的反對，不願意妥協，嘗試在兩天之內拍出驚人的結局，希望盡情地實踐心中的所思所想，他以「眾人皆醉我獨醒」的自我中心語調，不理會世俗眼光而擁抱自我的行為，突顯金導對藝術的堅持和執著。

片末《蜘》的首映結束而電影幕前幕後的工作人員及觀眾站起來歡呼拍掌之際，只有金導表情木訥、一臉無奈，他以略顯呆滯的神情表現金導在腦海裡對過往艱苦的電影製作過程的回憶，讓電影人成功背後的辛酸表露無遺。

可見《韓》在宋康昊的努力下，讓觀眾同情片中金導的艱苦經歷，並使不同地區內有相似體驗的導演產生共鳴。或許部分導演一帆風順，不像金導需要排除萬難以完成一部影片，但他們總會遇上配合演員檔期、拍攝過程遇上阻滯等麻煩事。

《韓》可能是現實生活中的金導述說自己以完成自我的過程，現實中的導演看見銀幕上的金導，就像看見過去／現在／未來的自己。他們想起／設想自己相似的遭遇時，思考當中的辛酸，定必會心微笑。

片名：《韓戲逼人》（Cobweb）

年份：2023

導演：金知雲

編劇：申淵植　金知雲

送給香港的「情書」

《風再起時》

　　《風再起時》敍述四十至七十年代的香港社會發展狀況，以磊樂（郭富城飾）與南江（梁朝偉飾）的成長經歷側寫香港的變化，是一封送給香港的「情書」。日治時期兩人的悲慘經歷，勾起祖父母輩對自己親身遭遇的集體回憶。即使七十後至千禧後的中年及青年人欠缺了這方面的親身經歷，只有一些在讀書時期看過相關照片及錄影片段的殘餘回憶，仍然會對《風》內日治時期香港人的痛苦遭遇產生同情和憐憫之心。因為我們有一種身為香港人對過往的歷史的投入感和歸屬感，這是我們在過往殖民管治時期不知不覺培養的身分認同意識。

　　到了五六十年代的香港，當時貪污風氣猖獗，磊樂與南江共同建立穩定警隊「軍心」的固定制度。《風》的美術指導努力地重塑當時香港的一景一物，刻意用影像表現當時具紀念性及具標誌性的香港特色。馬路上車水馬龍的獨特街景及街道上人們熙來攘往的擠迫情況，正是香港難以取締的民間風貌。現今七八十歲的老年人看《風》時，五六十年代正是他們風華正茂的時期，對他們來說，貪污時代可能使當時他們的利

益受損，但事過境遷，數十年過去，剩下來的，只有對香港社會一點一滴的回憶。因此，《風》對當時時代特色和社會景貌甚高的仿真度和複製感，正好滿足他們懷舊的強烈需求。

到了七十年代，香港的廉政公署成立，調查主任李子超（許冠文飾）對眾多貪污的探長及警察展開追捕，磊樂與南江需要另謀「出路」，這段「逃亡史」重新塑造香港廉潔的形象，證明當時的廉政公署任重道遠。許冠文用了大量英語說出自己的工作原則和責任，以堅毅及不畏強權的個性化演繹，清晰表達其正直不阿的奉公守法的道德感，與當時一眾貪污的警隊高層截然不同。由此可見，美術指導講求實感的精巧工藝及演員到位精湛的演出，是全片最大的亮點，亦是此片值得一看再看的主要原因。

片名：《風再起時》

年份：2023

導演：翁子光

編劇：翁子光

孫霏

＼ 電影解構 ／

大壞蛋的「成魔之路」？

《飢餓遊戲前傳：鳴鳥與靈蛇之歌》
（臺譯《飢餓遊戲：鳴鳥與游蛇之歌》）

根據《飢餓遊戲前傳：鳴鳥與靈蛇之歌》露西・格雷・貝爾德（麗素・莎嘉娜飾）所述：「人性本善，人會變壞，只源於環境的因素」。編劇似乎暗示科利奧蘭納斯・史諾（湯姆・布萊斯飾）「成魔」，源於他本身的際遇，扭曲了他善良的本性，讓他的惡念佔了上風，遂成為大惡人。影片的前半段描寫他與露西的關係，他為了她的安全著想，不惜作弊，讓她成為第 10 屆飢餓遊戲的終極勝利者。創作人對他的善意有仔細的描寫，如果觀眾沒有看其他《飢》的電影，還以為他是正直善良的主角，故影片初中段塑造他的正面形象時十分成功，與其後他罪大惡極的惡魔形象有很大的反差。故他未踏進「成魔之路」之前，其實他的形象非常討好。

其後他與她單純的愛情，讓觀眾禁不住懷疑他後來「成魔」是否合理，因為他實在太善良，對她實在太友善，即使在緊張關頭肆意殺人，他仍舊是大好人。可能有人認為一個人從善變惡，不一定必須經歷翻天覆地的大事，可以是一念之差，但他變了惡，真的是很突然的事，或

許她後期的突然失蹤,對他來説,是前所未有的重大打擊,令他對其他人絕望。又或者他自覺對別人很好,卻得不到自己預期的回報,非常失望,遂不做好人,轉做惡人。不過,上述的解讀可能只是筆者個人的臆測,不一定準確,但「作者已死」,以上的分析可為觀眾提供一點點觀影之後的參考。

另一方面,《飢》很大可能有書籍改編電影的舊問題,就是原著小説的情節太多,電影只抽取部分精粹,導致原著的枝節被忽略。電影省略了太多細節,令他與她相愛的説服力不強,特別是他想盡辦法在飢餓遊戲內拯救她的原因,除了贏取冠軍、人性本善外,根本沒有其他別的理由。幸好他對她好,基於同情,而同情由心而發,屬於感性的表現,無需多用理性客觀的理由解釋。故他愛上她,勉強地可被視為他對低下階層的一種憐惜,沒有其他原因,依舊可讓其愛情浪漫感人。

創作人曾指出《飢》以人與人之間的愛為核心,其重點與以前的《飢》有很大的差異。雖然此集《飢》仍然有人類互相殘殺及緊急逃命的動作鏡頭,但由曾主演《西城故事》的麗素擔任女主角,已經可以預料《飢》內的文戲會較多,她楚楚可憐的樣貌及悠揚悦耳的歌聲,的確十分討好。筆者相信喜歡欣賞她演出的觀眾必定能度過愉悦滿足的一百五十多分鐘,但如果只抱著觀賞過往的《飢》的動作鏡頭的心態看此集,很大可能會失望而回。

片名:《飢餓遊戲前傳:鳴鳥與靈蛇之歌》(The Hunger Games: The Ballad of Songbirds and Snakes)

年份:2023

導演:Francis Lawrence

編劇:Michael Lesslie　Michael Arndt

對追尋自我的堅持

《鯨》
（臺譯《我的鯨魚老爸》）

　　很明顯，《鯨》裡的查理（班頓‧費沙飾）被美國的主流價值唾棄，他肥大臃腫，走路不便，需要借助傷殘設施代步，難以出外，只能留在家中於網上教英文寫作。自從他的情人去世後，他基本上沒有朋友，只與負責照顧他的情人的妹妹莉茲（周洪飾）接觸，偶爾會與已離婚的太太接觸，在女兒艾莉（莎蒂‧辛克飾）主動找他時，他才會與她談話。美國與世界各地的主流價值相似，一個人身形異常，性傾向有別於主流，婚姻失敗，與家人關係欠佳，就會被社會人士視為失敗者。他擔心網上的學生不喜歡他的外型，唯有長期關閉鏡頭，以鏡頭損壞的謊言作「遮掩」，希望自己不會被他們歧視。與其說他放棄了主流的價值，不如說主流的社會放棄了他。

　　從《鯨》的故事內容可見，美國自稱為包容度甚高的國家，卻難以接納身形不討好而社交能力較弱的人，這實在十分可悲，亦是男男女女經常做運動以避免痴肥的「動力」。可能由於查理說話較直接，經常勸諭別人追尋自我，在教學過程中除了教授正確的英文寫作技巧外，還向

學生灌輸尋回自己的訊息，希望他們不被庸俗的主流價值「污染」，不要只追尋金錢和地位，必須做自己真正感興趣的事情，無需強迫自己順應主流的價值而行，應該忠於自己，並實現自我。這是他另類的教學內容，亦是他不被主流社會接納的主因。當艾莉找他幫忙重寫她那些不合格的作文功課時，他只拿出她八歲時所寫的文章「交差」，他這樣做，是因為那篇文章反映了她最真實、最單純的一面，完全不曾被主流價值「污染」，完全貫徹「求學不是求分數」的理想化的教學理念。因此，他較為另類的作風，較「自我中心」的個性，是其融入主流社會的最大障礙。

　　班頓‧費沙憑著出色的演技，配合精湛的化妝技巧，讓查理的一舉一動別具真實感。像多年前的香港電影《瘦身男女》，當我們知道他真人沒有這麼胖，卻在銀幕上看見「加大碼」的他，在一剎那間實在難以接受，遑論會在《鯨》的最初一小時內接納查理是「真實的人物」。不過，他切實地模仿肥人的走路姿勢、行為舉止及生活動態，還準確地捉摸其因身形而被歧視，卻有志難伸的鬱悶心理狀態，讓我們在影片的後半部相信他「真實」存在，亦不再懷疑其做戲的「虛假」成分，因為我們已被班頓出神入化的演技徹底「欺騙」。由此可見，我們看《鯨》時是否投入，關鍵在於班頓能否依靠其身體語言表現自己被主流價值唾棄後身心靈的變化，他交出其從影以來最佳的成績，不單讓我們對他的演技刮目相看，還使班頓彷彿「真有其人」，並跨層次地提升全片的觀賞價值。

　　《鯨》最特別的是全片最後一場的處理，當查理因肥胖問題而導致多種疾病頻生，最後接近死亡時，導演達倫‧艾朗夫斯基不會把鏡頭的焦點放在他衰敗的軀體上，反而以艾莉面前出現的一道白光象徵他一生的最後歲月。或者導演覺得另類的人不被主流價值接納，雖然在既有制度內他是一位失敗者，但他努力地倡導人應實現自我的正面價值，即使

長期留在家中，仍然對社會及人類有特殊的貢獻。因此，他是一個值得敬重的人，只以普通人自然的死亡狀態難以表現他「另類」的存在價值，遂想像他是一位「天使」，以上述的特殊畫面表現創作人對他「反世俗而行」的接納和尊敬。

片名：《鯨》（The Whale）
年份：2023
導演：Darren Aronofsky
編劇：Samuel D. Hunter

\電影解構/

「自我中心」的局限

《奇異大世界》
（臺譯《奇異冒險》）

　　西方社會重視個人主義，推崇個人的權利和自由，沒錯，這是每一個人生而平等的「個體福利」，但卻令家人蒙受「損失」。例如：《奇異大世界》內依格在年青時本來與兒子一起去探險，其後卻出現了意見分歧，結果他獨自一人繼續喜愛的旅程，與兒子分開了二十多年。實踐個人的權利和自由是好事，過於極端時卻換來反效果。正如他的兒子歷奇在成長過程中欠缺了父親的陪伴，且怪責他「拋妻棄子」地成就自己的冒險旅程的舉動，覺得他太自我中心，對他的探險事業有或多或少的厭惡，遂決定長大後務農種蘋果。這除了源於歷奇不喜歡探險的個性外，還在於歷奇重視家庭的責任感。因為歷奇覺得他應該平衡家庭與事業兩方面的發展，不應為了發展自己的事業而犧牲家庭，不論事業有多重要，都應該顧及自己的家庭，故歷奇認為他不是一位好父親。因此，「自我中心」可能會造成很多問題，撇除對個人理想的追尋所作出的犧牲，其實過度強調自我及族群的好處會無可避免地損害家人的「利益」，歷奇在父親的「缺席」下成長，仍然有勇氣結婚生子，成為父親，並不再重蹈覆轍，願意花多點時間陪伴妻兒，實屬難得。

　　此外，上一代很多時候都會把自己的期望和理想加諸下一代，卻不曾理會他們個別的喜好和夢想，這是另一種「自我中心」。例如：《奇》

內歷奇期望兒子艾文繼承父業，長大後接管農場，成為農夫。可是艾文不滿足於農夫日出而作、日入而息的安穩平淡的生活，渴望繼承祖父依格的衣缽，成為探險家，歷奇擔心他會成為另一位依格，遂強烈反對他追尋自己的夢想。在很大程度上，兩代之間的衝突源於彼此期望的差異，歷奇期望他長大後過著舒適安穩的生活，但他卻期望自己可發展個人的興趣，並以喜好為自己終生的職業。不少迪士尼的電影都有豐富的教育意義，《奇》亦不例外，它告訴一些身為父母的觀眾：兒女長大後已是獨立的個體，他們有自己的思想、喜好和理想，即使阻止他們發展自己的喜好，提出所有的反對意見都會於事無補，反而破壞了彼此的關係。因為不論他們遇上任何障礙，仍然會不顧一切地追尋夢想，這是年青人有足夠的「本錢」而得以實現的目標，亦是其不介意多花時間和精力的堅持和執著。因此，兩代之間和諧關係的建立源於彼此對對方的了解、尊重和接納，《奇》的中後段歷奇加深了自己對兒子個性和喜好的了解，自然會尊重他對自己事業的期望，亦會接納他以探險家為自己一生的理想。

由此可見，即使在崇尚個人主義的西方社會內，「自我中心」都有其局限。《奇》內依格為了實踐個人的理想，初時帶著兒子去探險，為了自身的族群著想，願意花掉大量的時間和精力，但兒子不喜歡探險，他唯有放棄家庭，最後獨自探險。這證明個人主義與家庭責任有明顯的衝突，在無可奈何下，只好二取其一，「自我中心」對自己及族群有利，卻對家人有害。片末三代和好，兩位父親都願意放下一點點自我，捨棄一點點理想，對家人增加多一點點的關懷和愛護。很明顯，「自我中心」的放下，是其改善自己家庭關係的核心原因，對自己、他人及家人愛的適度的平衡，亦是和諧家庭得以建立的關鍵。

片名：《奇異大世界》（Strange World）
年份：2022
導演：Don Hall
編劇：Qui Nguyen

影像評論

創意是這樣煉成的

《Marvel 隊長 2》
（臺譯《驚奇隊長2》）

　　Marvel 的電影系列長拍長有，但早已被詬病欠缺新意。《Marvel 隊長 2》的電腦視覺特效在意料之內，動作場面見慣見熟，最具創意的元素竟然是「貓」。片中的「貓」不是貓，而是貓、異形、怪獸及食人族的混合體。「貓」的外表和身形與其他的貓無異，但牠們張開血盆大口時，很像異形；其口中的異物「走出來」時，很像怪獸；其吞食人類的怪相，很像食人族。電影創作人為了使「貓」不會令觀眾產生強烈的恐懼感，編造了一個「貓」吃人的堂皇理由，就是要方便「搬運」。「貓」與人比較，體積小，手腳較靈活，且行進的速度較快，當牠們吞吃人類後，便很容易把全隊的太空工作人員遷移至別的地方，牠們只需在抵達目的地後，把原本已吞吃的人類吐出來，便已完成任務。所謂 "Think out of the box"，其實只需把現存的各種元素「風馬牛不相及」地混合在一起，貓與異形、怪獸及食人族毫無關係，但經過想像、「加工」及調適，「貓」竟可以成為另一種天馬行空的嶄新生物，這實在始料不及。

　　電影已有超過一百年的歷史，要發揮創意，實在談何容易。幸好《Marvel 隊長 2》的創作人懂得轉化舊有的元素，並與虛擬世界的未來

景觀配合，使觀眾看見不一樣的「風景」。很難想像，未來時空轉移流行的虛擬世界融入動物，只要把牠們原有的特質改變一下，便可帶來意想不到的新意。筆者在進場看此片前看見觀眾與那些真正的貓合照，還以為電影內貓只是 Marvel 隊長（貝兒・娜森飾）的伙伴，可有可無。殊不知牠們扮演「節省空間」的角色，在人口過度膨脹的未來國度內，牠們的「用處」很多，看來我們需要依賴牠們，多於牠們需要依靠我們。或者 Marvel 隊長與莫妮卡・藍博（泰娜・帕麗斯飾）及卡瑪拉・克汗（伊曼・維拉尼飾）三人隨時根據自己的意願轉換時空的伎倆已不再具吸引力，電影創作人需要借助貓萌的力量掀起話題，以吸引喜愛動物的觀眾注意。創作人「轉化」舊元素，使其成為新元素，煉成創意，《Marvel 隊長 2》確實令我們耳目一新。

今趟《Marvel 隊長 2》不再單單「銷售」Marvel 隊長，今次除了有三位女主角的海報外，還有另一款由八隻貓主導的海報，彷彿牠們都是主角。或許電影創作人及發行公司希望此片成為愛護動物協會的「代言電影」，才把貓放在這麼重要的位置內，讓觀眾在看此片前差點以為八隻貓已代替了三位女主角；又或許全球愛護動物的觀眾人數甚多，基於商業考慮，才製造一些以貓為主角的宣傳品。可見「轉化」舊元素的設計，很多時候都需要考慮市場的因素，可能這就是主流商業電影創作過程的一個重要階段，顧及個人興趣之餘，又不可忽略普羅大眾的接受程度。

片名：《Marvel 隊長 2》（The Marvels）

年份：2023

導演：Nia DaCosta

編劇：Nia DaCosta　Megan McDonnell　Elissa Karasik

《不日成婚 2》

　　《不日成婚 2》不是一齣普通的喜劇，源於其炮製笑料之餘，還有不少感動位，讓香港那些準備結婚或已婚的中年男性產生共鳴。灰熊（朱栢康飾）懷疑太太 Jenny（談善言飾）出軌，自己卻經常光顧色情場所，持雙重標準，他的個案道盡了部分好色男性的心聲。自己尋找情感和肉體的新鮮感，可以原諒，但太太向他派「綠帽」，卻罪大惡極，不可原諒。至後來他發覺這只是一場誤會，原來她在日常生活中有所隱瞞，只因為她要「追星」，根本沒有其他的活動。由此可見好色男性的自私心理，他們都愛面子，被朋友發現自己的太太有外遇，是一種天大的侮辱，他未知悉真相前欲「跳海輕生」，雖然略為誇張，但正反映面子對他好重要。導演兼編劇陳茂賢對男性心境的細膩觀察及準確描繪，可見一斑。

　　至於阿健（岑珈其飾），對性有異常的渴求，但很怕自己要負責任，對婚姻有恐懼感，更害怕成為父親。他的女朋友 Jessica（楊偲泳飾）十分了解他，即使在得悉自己懷孕之際渴望他為此負上責任，仍不敢向他提出要求，擔心他會像自己的父親（朱栢謙飾）一樣，只懂逃避。因此最後他願意承擔責任，接受孩子時，她刻意在他面前扮作若無其事，

其實心底裡非常滿足愉快，因為他終於主動與她一起分擔家庭的責任。導演了解為人父親者在孩子尚未出生之前的種種憂慮，阿健是那些害怕負責任的不成熟男性的「影子」，安排此角色在片中出現時，其實是為了讓有相似經歷的男性觀眾透過阿健「看見」自己。阿健對女友作出承諾，願意成為父親的一剎那感動，應能感染觀眾，因為他不再逃避，決定面對現實，是成長的一種表現，這是導演透過自己對現今男性心態的細緻觀察而作出的刻意編排，對此心態的深刻透視，成為全片其中一個最能觸動我們的地方。

阿佳（陳家樂飾）是典型的「媽寶」，從小至大由母親（金燕玲飾）替他安排一切，婚宴的細節、婚後的居所及結婚戒指等都由母親安排，這使他女朋友可怡（衛詩雅飾）非常不滿。初時他對母親的做法仍然唯唯諾諾，後來終於鼓起勇氣，向她說「不」。可怡心感安慰，認為他已成長，不再是「媽寶」。他或許是現今長不大的「男孩」的寫照，不少觀眾應該會心微笑。因此，導演基於對現實的仔細觀察而設計了上述三位男主角的個性，正好「搔著」男性觀眾的「癢處」，同時滿足女性觀眾的期望，全片最具價值之處，正在於此。

片名：《不日成婚2》
年份：2023
導演：陳茂賢
編劇：陳茂賢　馮勉恆

影像評論

具諷刺性，但欠深刻

《五腥級盛宴》
（臺譯《五星饗魔》）

　　沒錯，扭橋是「製造」新鮮感的不二法門，《五腥級盛宴》亦不例外，把一次名人飯局轉化為兇殺案，充滿著懸疑感。本來令觀眾滿心期待，以為編劇會精心設計，為我們帶來意料之外的驚喜，殊不知整齣戲「雷聲大，雨點小」，空有盛宴的浩瀚聲勢，卻欠缺細節的鋪排和描寫。

　　例如：《五》內星級廚神 Julian Slowik（賴夫費恩斯飾）想藉著這次盛宴殺死所有仇人，宴會的鋪排華麗精美，餐廳的規模宏大，食物亦別具特色，其美不勝收的畫面確實為我們帶來一剎那的「驚豔」。但每道菜的份量甚少，片末 Margot（安雅泰萊采兒飾）直接告訴他自己吃不飽，還要多吃一個芝士漢堡，正諷刺盛宴的食物設計精美卻「不切實際」，諷刺他只注重食物的外觀和味道，卻遺忘了果腹的基本功能。

　　不過，《五》每次只用幾句對白交待 Julian 與每一位食客的積怨，他與電影紅星的瓜葛只限於其主演的電影對他的影響，但他卻堅決要致紅星於死地，片中的紅星無辜受害，我們亦難以深入了解紅星被殺的箇

中因由。細節的重要性，正在於可以增強情節的可信度，但本片細節卻「缺席」，使主人公殺人的合理性被大打折扣，遑論會增加我們對情節發展的投入感。

　　由此可見，《五》的主線情節獨特，但欠缺了微細枝節的支撐，導致可觀性只限於表面上每道菜式別緻的特色和美感，未能直接聯繫盛宴、復仇與「一鑊熟」的關係；更不能圓滿地解釋 Julian 要借此盛宴為名，以「血洗」自己厭惡的名人的主要原因。

片名：《五腥級盛宴》（The Menu）

年份：2022

導演：Mark Mylod

編劇：Seth Reiss　Will Tracy

值得尊敬的導演

《伊朗無熊無懼》
（臺譯《這裡沒有熊》）

　　伊朗導演約化巴納希在《伊朗無熊無懼》內夫子自道，講述自己面對的困境：究竟是離開伊朗追尋自由的拍攝環境，還是留在故土於種種限制下仍然想盡辦法拍攝自己理想中的電影？很明顯，他生活在當地獨裁專制的政權下，感到無奈不安，又不想輕易放棄。本來他可以改變自己的風格，拍攝一些支持政權的電影，但偏偏他覺得拍攝那些反映伊朗艱苦困境的電影，對他及普羅大眾來說，其價值更高，意義更大。

　　影片內民眾對巴納希又愛又恨，一方面他們覺得他別具才華，具有追尋自由的勇氣，可以代他們發聲，是值得尊敬的導演；另一方面他們認為他膽大包天，不斷挑戰政府的容忍程度，拍攝的過程更可能使他們被無辜入罪，甚至令他們的人身安全深受威脅。其後他們為了自保，即使欣賞他對藝術的堅持，仍然要求他離開伊朗近土耳其邊境的一個村莊。因為若他繼續停留，只會使整個村莊成為被當地政權針對的目標。因此，當他進退兩難之際，其實村民亦同樣面對類似的困境。

　　全片不停在高壓政權下僅有的空間內「兜兜轉轉」，巴納希爭取拍攝時間的一分一秒，他對電影的熱愛，對反映伊朗人實況的熱誠，實在

令人感動。雖然他猶豫不決，但在政權的「步步進逼」下，他不得不盡快作出抉擇。即使他為了村民著想而希望盡快離開，卻仍然不捨得計劃拍攝的每一個畫面，亦對當地接觸的伊朗人「難捨難離」。或許他在被壓迫下對母國的那份濃情厚意，只有伊朗人才能深入了解，外人在文化隔閡下，只能對他的經歷和遭遇深表同情，很難感同身受，並代入他艱苦的處境。因此，他值得我們敬佩，源於其在困境下仍願意繼續留下來的勇氣。

　　片末巴納希在車廂裡的一個鏡頭，意味深遠。不單象徵他不知道應何去何從的苦況，亦暗示他的人生已到了瓶頸，不論向前或向後，都會在未來產生難以逆轉的改變。因此，他要尋找正確和合適的方向，因此上述鏡頭除了描寫影片中的他忐忑不安的心境，亦反映現實中的他無奈不安的劣勢。

片名：《伊朗無熊無懼》（No Bears）
年份：2022
導演：Jafar Panahi
編劇：Jafar Panahi

影像評論

生活化的「筆劃」

《全個世界都有電話》

　　創作源於生活。導演黃浩然把自己的生活經歷放在《全個世界都有電話》內，讓觀眾思考科技進步對人類的影響。片中鍾哲（周國賢飾）住在離島區，坐船至中環後才得悉自己的智能手機留在家中，由於約了昔日的中學好友在外，故不方便返家取回手機，遂造成種種的不便。

　　首先，他不記得聚會的相關資料，亦不記得好友的手機號碼，只記得太太 Ivy（蔡思韵飾）的手機號碼，唯有四處找電話致電給她。當他借不到電話時，唯有依靠她致電給好友以獲取聚會的資料。很明顯，現今的人類用了手機後，已過度依賴手機幫助自己記住所有事情，以往我們善用記事本記錄資料的功能已完全被手機取代，一旦沒有手機，我們便會像他一樣徬徨無助，彷彿失去了自己的「記憶力」，不單遺失了重要的資訊，遑論能如常地生活。

　　其次，他不清楚聚會舉行的確實位置，只對其私房菜餐廳所在的大廈有模糊的印象，需要依靠 GOOGLE 地圖尋找，唯有到售賣手機的店鋪借用供顧客試用的手機上網，為免職員趕走他，他需要用最快的速度尋找該大廈確實的位置。很明顯，現今的人類用了手機後，已過度依賴

手機的上網功能。以往我們會拿著香港地圖集以搜尋地點的功能已完全被手機取代，一旦沒有手機，我們便會像他一樣不知所措，彷彿失去了自己的「方向感」，不單找不到該大廈確實的位置，遑論能準確無誤地抵達聚會的地點。

再者，他無可避免地讓太太與自己中學時代的初戀情人 Ana（韋羅莎飾）對話，以獲取其與 Ana 及 Raymond（陳湛文飾）聚會的資訊。很明顯，在科技進步的時代，智能手機成為我們不可或缺的「私人物品」，當他迫不得已地請求太太幫忙時，讓她無限制地進入自己的「私人空間」，造成一種恍如失去了自己的尷尬，一旦沒有手機，由她擔任其手機的「主人」，我們便會像他一樣不自在，彷彿失去了自己的「保護網」，不單在旁人面前「赤裸」地展示自己的一切，遑論能有效地保障自己的隱私。

因此，《全》讓我們反思智能手機本身與水一樣能載舟，亦能覆舟的弔詭特質。沒錯，我們可以用手機上網找資料、買東西、與身處海外的親戚好友見面對話等，但我們過度依賴它，失去它後，卻會使我們失去記憶，迷失方向，忘記隱私。故導演透過影片讓我們察覺科技進步對我們生活的影響，其生活化的「筆觸」，恍如晨鐘暮鼓，實在用心良苦。

> 片名：《全個世界都有電話》
> 年份：2023
> 導演：黃浩然
> 編劇：黃浩然　鍾宏杰　江如聲

影像評論

多元化的遷移狀態

《如果有一天我將會離開你》

　　身處異地，難免會憶起過往在故鄉裡發生的種種事情，「身在曹營心在漢」是遷移者常有的心態，《如果有一天我將會離開你》內李小李（謝承澤飾）便是其中一例。他是日本東京的中國內地交換生，不是想體驗國外的生活，亦非酷愛日本的文化，只因家中爸爸患病而需媽媽全時間照顧，自己想逃避家庭的負擔而欲遠走他方而已。即使他身處日本，由於他對當地的文化沒有太大的興趣，仍然維持與自己在國內相似的日常生活，日間上課，夜間到中華料理工作，由於他只懂少量日語，唯有盡量默不作聲，鮮與當地人談話交流。對他來說，日本與中國最大的差異只在於前者的餐廳需用日文餐牌，而後者卻以中文為主，他與日本的社會環境格格不入，在應徵侍應生職位時，向名為南國亭的中華料理店的代理店長管唯（齊溪飾）強調自己的特長是中文，並寫在職位申請表格的行為上表露無遺。很明顯，他不打算在日本久留，只抱著暫時居留的心態，找兼職只為了支撐自己的日常生活，故他只是短期的遷移者，與管唯及她的男朋友留在日本長期定居的心態截然不同。因此，謝承澤對角色一臉茫然而萬分無奈的心境的揣摩，正好切合他逃避家人而

「不知所措」的心態，亦配合他漫無目標而只管「做一天和尚敲一天鐘」的即時和短暫的行為特質。

　　管唯流落異地，在日本開辦中式餐廳，與其說她幫助當地的中國人尋找工作維持生計，不如說她透過餐廳內的員工平衡自己的個性中剛與柔之間的矛盾。她在餐廳內是最高級的主管，需要指揮下屬，並顧全大局，無時無刻都需要表現自身硬朗的一面，遇上困難時，需要一力承擔，要有積極樂觀的心態，不可有半句怨言。當她回家後，在同居的男朋友面前，卻表現較柔弱的另一面，即使有時候因他不體諒自己而與他稍有爭執，她仍然會放下在外面剛強固執的另一面。到了社區，她只被視為普通女性，在日本重男輕女的根深蒂固的傳統下，她不受尊重，當男友在街上不慎與當地酗酒遊民產生少許碰撞時，她主動替他向遊民道歉，但遊民貶視她，堅持他需要親自向自己道歉，可見她的地位低下。在餐廳內，她是老闆娘，但到了外面，她只是被當地人輕視的普通女子。齊溪對角色忽爾事業女性忽爾小鳥依人那種「剛柔並存」的個性特質的細膩演繹，以靈活的身體語言表現人物的多面性，即使在餐廳內，平時對員工板著臉的嚴肅態度，於新年期間在下班後進行員工聚餐時，都會顯露柔和慈祥的另一面。因此，影片突顯她多元的個性特質，齊溪豐富及多角度的演繹，能體現人物多面向的個性，這是她的優點，亦是她在異地的「生存之道」。

　　《如》的導演兼編劇李亙把影片的故事設定在十多年前的日本社會內，當時中國內地學生留學成風，日本算是距離較近而不算昂貴的最佳選擇，可能因影片取材自真人真事，故事情節的發展較平淡，寫實化的處理，使全片只有「漣漪」而沒有「波濤」，只有小風波而沒有大難題。事實上，在異鄉生活不是一般人期待的精彩，除了在當地的地鐵車廂內用手機談話會騷擾別人，而在國內此行為卻隨處可見的文化和生活習慣

差異外，平淡的日常生活根本不會有地域的差異。或許只有曾在外地長時間生活的觀眾才可了解異地內平淡過活的可貴，缺乏類似經歷的部分觀眾對異地生活豐富多采的期望可能會因此片平淡的描述而落空，並抱怨中日兩地的生活及文化差異被此片淡化，是全片的美中不足之處。因此，對《如》的評價正面與否，與觀眾本身的個人背景及經歷有密切的關係。

片名：《如果有一天我將會離開你》

年份：2022

導演：李亘

編劇：李亘

影像評論

死屍最難演？

《夜校》

　　近年來，自從張滿源在《死屍死時四十四》內扮演「死屍」施先生後，在電影內演死屍成為很多人談論的話題，《夜校》內葛民輝扮演的城中首富同樣以「死屍」的形態出場，再次引起觀眾的注意。相信以後演員磨練自己的演技，提升表演的質素，演「死屍」是一個絕佳的選擇，因為阿葛經常演喜劇，以外露誇張的演出為主，今次完全相反，導演劉翁要求他呆若木雞地演「死屍」，必須對周邊的人、環境及事物毫無反應，稍有動作／差池，便需要 NG 重拍，其要求不可謂不高，難度不可謂不大。他靜態內斂的表演風格，讓觀眾看見完全不一樣的他，故大家認為他「脫胎換骨」，「死屍」是他從影以來最具挑戰性的演出，此說實不為過。

　　此外，阿葛演出的難度可能比張滿源高，因為阿葛需要在無業遊民及發明家（MC 張天賦及凌文龍飾）托起他時扮作毫無反應，不像滿源在大多數時間內躺／伏在地上，且「被移動」時不可有任何眼神和身體的反應，對正常人來說，這實在不可能。但他應該花了不少時間揣摩「死屍」僵硬而彷彿沒有呼吸的狀態，相對無業遊民及雙失發明家的角色，相信其「靜態」演出的難度不下於生活中的邊緣人，因為無業遊民及雙失發明家可以現實中相似的人物為藍本，而他除了「參考」以前出席喪禮看見屍體時的舊日回憶以扮演「死屍」外，根本沒有其他可以模

仿的例子。因此，他突破的演出能成為我們觀賞《夜》時的焦點，實非偶然。

另一方面，《夜》的導演擅於運用動靜之間的對比，讓阿葛的角色更為突出。五位女主播（黃曦誼、陳伊霖、李靜儀、郭奕芯、方泳琳飾）現場報導綁架案的實況，結合網絡與現實，加入懸疑鬼魅的元素，充滿動感，為他演出的靜寂「死屍」增添一種難以言喻的恐怖感。特別是他「漂白」了的臉，活像中國古代殭屍的臉容，其刻意的化妝技巧，讓他極像恐怖片裡的「死屍」，為稍有觀賞傳統亞洲恐怖片經驗的觀眾提供「死屍翻生」的幻想。《夜》與現實接軌，他當然不會「翻生」，但他能成為大家談論的「主角」，實在與其詭異的妝容衍生的恐怖感有密切的關係。由此可見，阿葛可能成為香港電影金像獎最佳男配角的熱門人選，上述簡單的闡述和分析，應能為選民／評審提供或多或少的參考。

片名：《夜校》

年份：2023

導演：劉翁

編劇：劉翁

牽動觀眾的情感

《從前的我們》

（臺譯《之前的我們》）

　　在我們的一生中，偶然都會碰見數位相識的朋友，可以是同性，亦可以是異性，這是因緣。在《從前的我們》內，緣分把 Nora（Greta Lee 飾）和 Hae Sung（劉臺午 Teo Yoo 飾）牽在一起，他們自小青梅竹馬，在少年時已成為小情人，但後來 Nora 跟隨家人離開韓國，移民至加拿大多倫多，使兩人被迫分隔異地。其後在臉書上重遇，利用 Skype 保持聯絡，但她又為了發展自己的事業而決定不再聯絡他，及後她到了美國紐約，他又特地探訪她，兩人又再次締結因緣。很可惜，她過往追夢的決定妨礙了彼此姻緣的發展，導致最後她看見他時，他倆對視了很久，百般滋味在心頭。感情仍在，但「時機」已過，因為她早已與美國男子 Arthur（John Magaro 飾）結婚，礙於她依靠他拿取綠卡，獲取在美國的居留權，她唯有「錯失」這段姻緣，繼續留在自己的家庭內。他與她難捨難離的關係確實動人，兩位演員真摯的情感，投入的演出，亦能加強全片故事的感染力。

　　不過，Nora 主動放棄聯絡 Hae Sung，應覺得自己的夢想比他倆的感情更重要。按常理，她似乎較重視自己的事業，在 Skype 內與他的聯繫「一刀切」，證明她對他倆感情的重視程度十分有限。因此，即

使兩位演員投入地「扮演」疑似的男女朋友，都很難說服觀眾他倆非常愛對方，在故事情節的說服力方面打了一點點折扣。幸好 Greta Lee 對角色深情的演繹，讓我們體會她「錯失」姻緣的悔意，亦感受她過往為了事業放棄感情的不智。或許《從》是一則「警世良言」，讓我們知悉人生中事業與愛情不可兩者兼得，發展事業便須犧牲愛情，要擁抱愛情卻須放棄事業，她對自己過往的抉擇後悔莫及，我們跟隨著她忐忑不安的情緒，深深體會她失去真情的疼痛和苦澀，仿如心底裡的一根刺，拿不走，亦拔不掉。

由此可見，《從》瑕不掩瑜，雖然其情節上有少許需要置啄之處，但整體上深情的內容依舊觸動觀眾的心靈。不少觀眾說影片使他們感觸落淚，可能因為他們有類似的經歷，或許人到中年，仍舊對從前的初戀念念不忘，像 Nora 和 Hae Sung 一樣，對舊情依依不捨。故《從》的故事主線碰巧搔了他們的「癢處」，讓他們產生久違了的共鳴，流淚遂成為他們情緒「爆發」最原始的表現。

片名：《從前的我們》（Past Lives）
年份：2023
導演：宋席琳
編劇：宋席琳

影像評論

打破傳統英雄片的格局

《忍者龜：變異危機》

（臺譯《忍者龜：變種大亂鬥》）

　　在電腦 CG 特效盛行的年代，《忍者龜：變異危機》回歸傳統的手繪動畫風格，有反璞歸真的意味。過往忍者龜都會以變種人的身分出現，扮演英雄的角色，拯救自己及人類，今趟「返回」傳統，的確在內容方面縮短了其與現實之間的距離。《變》內忍者龜已非無所不能的英雄，雖然牠們因感染綠色液體而使其體能及身手比人類稍佳，但牠們仍然需要人類的協助，才可擊敗其他破壞社會而體能更強勁的變種「昆蟲人」。牠們與人類通力合作擊敗「昆蟲人」的情節，正好表明平凡的人類都有能力有責任拯救自己居住的地球，在危急關頭，牠們都需要人類的幫助，才可擊退強敵。與其說「人人都是英雄」，不如說當時的世界內根本沒有「英雄」。

　　另一方面，即使《變》把焦點放在忍者龜的言語和行為上，仍沒有忽略牠們的老鼠爸爸，讓其對角色的描寫顯得多元化。本集由始至終，老鼠爸爸都沒有死去，牠甚而成為協助忍者龜擊敗強敵的重要一員，至於其他改邪歸正的昆蟲及動物變種人，最後成為牠的好朋友，這證明編劇描寫忍者龜之餘，並沒有忽略其他變種人。此「平衡式」的描寫貼近

現實，因為現實世界內有些人會較為突出，在普羅大眾面前的曝光率較高，但其他平凡人都會成為整個社會的一部分，仍然會有值得敘述描寫的價值。故創作人拿走忍者龜的「光環」，把更多的鏡頭放在較平凡的變種人上，明顯是為了滿足普通觀眾像平凡的變種人一樣都需要被重視的心理需求。

此外，忍者龜與我們相似，容易被表象蒙蔽，但當我們挖掘表象背後的內蘊時，便會找到同一物種的多元性。牠們自小被老鼠爸爸「薰陶」，誤以為所有人類都是壞蛋，為了自身的安全著想，只願意留在地下水道內生活，以躲避人類的襲擊，這是牠們從小認知的表象。但當牠們親自接觸人類後，便會發覺人類有好有壞，看見醜惡的壞蛋之餘，亦會看見善良的人類，女記者愛普便是其中一例。我們很多時候都像牠們，遇上醜惡的敵人時，便會覺得整個世界黯淡無光，但遇上善良的朋友後，便會看見整個世界充滿光彩的另一面。因此，《變》打破傳統英雄片的格局，其描寫對象及角色視野的多元性，已證明創作人有粉碎舊有框框的強烈意圖，亦有貼近現實的鮮明取向。

片名：《忍者龜：變異危機》（Teenage Mutant Ninja Turtles: Mutant Mayhem）

年份：2023

導演：Jeff Rowe

編劇：Seth Rogen　Evan Goldberg
　　　Jeff Rowe　Dan Hernandez
　　　Benji Samit

場面浩大但情節單薄

《拿破崙》

今時今日導演列尼史葛再拍《拿破崙》，要有新意，並不容易。這次影片不從歷史人物的出生説起，影片一開始，已述説觀眾熟悉的豐功偉業。戰場上的勝利使他驕傲自大，瞧不起其他人，但卻讓同行的軍人佩服。影片對他個性的描繪不算太多，反而把焦點放在戰爭場面上，千軍萬馬交戰的壯觀畫面，聲勢浩瀚的群戲，算是預期之內，畢竟這是導演一直以來的拿手好戲，而冰天雪地的血紅色鏡頭，亦帶來淒美的感覺。導演擅長拍動作片，今次依然不失功架，場面浩大，成績亮麗。

不過，整齣電影的情節單薄，確實令人詬病。拿破崙是一位偉人，亦是絕世情人？影片用了不少文戲描寫他談情説愛，本來英雄配美人，是一件十分自然的事，但全片只集中於性的描寫，他除了倚靠妻子滿足自己的性需要外，對她的感情似乎不深。他在遠方行軍打仗時寫信給她，有一絲絲的情話，但這能否反映她是他的摯愛？這真令人懷疑，畢竟他身為皇帝，在女性方面的選擇甚多，要讓觀眾相信他只會真心愛她一個，實在需要情信之外的另一些鋪墊。如今影片強調他一心一意愛著她，卻沒有足夠的理由，其可信性實在太低。

其實拿破崙的傳奇一生，可以敍述的軼事多不勝數，從他的少年時

代開始，便可以談及他日常生活的瑣事如何反映他從小至大的個性，這樣對他性格與行為的關係的描寫亦較深刻。如今影片長達一百五十多分鐘，卻只從他的中年開始，省略了童年、少年及青年時期，這使對法國歷史不太熟悉的觀眾會對他的生平一知半解，遑論能透視他的內心世界。因此，作為以《拿破崙》命名的傳記電影，導演的取捨似乎讓我們在觀賞電影後，需要看相關的傳記類書籍作為補充；否則，我們會對他在片中的種種行為及經歷大惑不解。

片名：《拿破崙》（Napoleon）

年份：2023

導演：Ridley Scott

編劇：David Scarpa

影像評論

人性化的處理？

《掃毒 3 人在天涯》

作為一齣犯罪動作片，《掃毒 3 人在天涯》在邱禮濤執導下，動作及爆破場面震撼，飛車鏡頭有一定的可觀性，與他過往拍攝的動作片不遑多讓。不過，他的電影劇本很多時候成為被詬病的地方，雖然今次整體的故事內容較簡單，部分細節有值得置啄之處，但其主線情節仍算言之成理。

片中張建行（郭富城飾）為康素差（劉青雲飾）擋子彈，歐志遠（古天樂飾）為素差開車殺人，使素差對行和遠都深信不疑，認為他們是真正的毒販，而非臥底警察。無可否認，行和遠勇於為素差「犧牲」，的確能取得素差的信任，從人性的角度分析，對身邊人隨著年月累積而成的深厚感情是人性的其中一個重要的部分，素差與行和遠在生死關頭「出生入死」，讓素差視行和遠為好兄弟而對他們沒有戒心。行和遠明顯看中了素差重情重義的人性「弱點」，最後行和遠逮捕素差，秉公辦理，是其盡責的表現，但未免欠缺了一點點人性。倘若行和遠顧念舊日與素差之情而勸其為警方做事，將功補過，與強行逮捕素差的情節比較，前者的編排較符合人性本質，亦較合理。

此外，行在中槍命危之際於金三角獲得 Noon（楊采鈺飾）的照顧，

對她產生一點點感情，本屬人之常情。他感謝她的幫忙，買小禮物送給她，亦是良好人性的表現。當自小照顧她的爺爺去世後，她掛念爺爺，每天拜祭，不願意離開金三角，當他得悉泰國軍方空襲她的居住地點時，他要求她離開金三角，並移居香港，但她卻萬分不願意，堅持要留在金三角。她對原居地的深厚感情，其實與行和遠在片末返回香港時表露自己對原居地強烈的歸屬感同出一轍，一個盡攬香港景色的廣角鏡，已不言而喻。可見她與行和遠是同一類人，對人對事對物皆有情有義，與未經深思熟慮動不動便離開香港的居民，實在有很大的「差距」。

因此，《掃毒3》表面上是動作片，實際上是窺探人性及現今社會世態的劇情片。邱禮濤為符合市場要求而放進大量動作和爆破鏡頭，緊扣著觀眾的注意力之餘，仍然不忘言志，藉著行和遠對香港的態度，抒發自己對原居地的深厚感情。他在商業化的縫隙內依舊表露人性化的在地情懷，保留一點點個人的風格，其在藝術方面的堅持，實屬難得。

片名：《掃毒3人在天涯》
年份：2023
導演：邱禮濤
編劇：邱禮濤

影像評論

演繹過火？

《教父冇限耆》

（臺譯《義美超級爸》）

　　近年來，荷里活喜劇電影的數量越來越多，「教父」系列為數不少，但羅拔迪尼路及斯巴頓馬尼卡高是否有演繹過火之弊？這實在見仁見智，因為他們類似話劇演員的誇張演出確實使不少觀眾捧腹大笑，觀眾進場看《教父冇限耆》之前，都會期望他們使出渾身解數，以外露的身體語言表現片中沙寶與兒子斯巴頓不一樣的個性和行為。沒錯，上述兩個角色與現實中的大部分人都有一點點「距離」，可能他們刻意突出其「超現實」的形象，讓我們對他們產生深刻的印象，而他們滑稽搞笑技藝的延續，持續地勾起我們的觀影興趣。

　　不過，《教》只以生活化的情節貫穿全片，未婚夫妻見雙方的家長，由於家庭背景、風俗及文化習慣的差異，造成種種尷尬的情況和相關的笑料，一輪「大龍鳳」後，最後雙方家長摒棄前嫌，有情人終成眷屬。全片的故事老土，談不上任何新鮮感，但斯巴頓嫌棄父親沙寶的舉動，卻能使現實生活中的我們有一點點反思。我們這一代與上一代有代溝的問題，這實屬正常，我們覺得他們的行為舉止古怪，與我們有很大的差異，這亦很正常。但我們能否接納他們與我們的眾多不同之處？我們能否包容他們不屬於主流的奇異行為？這是他們對我們忍耐力的挑戰，

亦是我們一生要學習的「功課」。

　　初時斯巴頓瞧不起父親沙寶，認為他的怪異言語和行為並不得體，破壞了自己的形象，甚至嚴重影響他與未來外父外母之間的關係，故希望他能離開外父外母的家，避免影響自己。其後巴頓覺悟前非，再次找他回來，嘗試接納和包容他，這種轉變在現實中不容易出現，幸好這只是電影橋段，從嫌棄至接納，從衝突至和好，似乎太輕易。現實中已長大的兒女可能花十多二十年仍然未能接納父母的缺點，遑論能包容他們失禮的言語和行為。因此，《教》的片末像其他電影一樣，表明「本故事純屬虛構，如有雷同，實屬巧合」，看來此片「虛構」的成分甚多，其對所謂的「現實」的指涉，只限於其生活化的主題，「現實」的成分甚少，所佔的比例甚低。

片名：《教父冇限耆》（About My Father）

年份：2023

導演：Laura Terruso

編劇：Sebastian Maniscalco

　　　　Austen Earl

具想像力但不合情理的科幻片

《月球隕落》

　　《月球隕落》的創作人具有豐富的想像力，把人類的先祖設定為高智慧的生物，所謂的 AI 人工智能，原來在很久以前已被廣泛使用，甚至運用高科技在月球建立另一個世界。影片內住在地球的人類不是甚麼高等生物，相對月球的生活而言，地球的人類只處於「石器時代」，正在探索高科技如何運用在外太空內，殊不知「人外有人」，月球的人類早已運用 AI 製造高智能的生命體，甚至出現失控的狀態，使月球有很大可能墜落在地球上，令地球毀於一旦。全片的特技確實可觀，地球上因月球快要墜落而出現的海嘯及山泥傾瀉等場面確實震撼，索尼‧哈柏（查理‧普拉瑪飾）與蜜雪兒（文文飾）等人逃難的鏡頭亦可觀，地球內的末日景觀與月球上潔辛達‧「裘」‧芙樂（荷莉‧貝瑞飾）、布萊恩‧哈柏（派翠克‧威爾森飾）及 KC‧赫斯曼（約翰‧布拉德利飾）三人嘗試阻止月球隕落的畫面的平行發展，讓觀眾一方面為索尼等人能否成功逃難而憂心，另一方面為那三人在外太空的遭遇而著急。在炮製刺激場面以牽動觀眾的同情心的功力，《月》的創作人確實有一手，於節奏的掌控及畫面的設計上，導演及視覺特效的技術人員明顯作出了不少貢獻。因此，《月》的商業價值高，與其技術層面的亮麗效果有或多或少的關係。

　　不過，《月》的不合情理之處甚多，甚至有點接近荒謬的地步。首先，根據人類歷史的發展，人類理應不斷進步，但《月》卻反映人類不

斷退步，住在月球上的人類祖先的創意、思考及分析能力竟比住在地球的我們強，美國身為高科技的大國，其 NASA 內的技術人員竟然屬於落後的人類，當我們慨歎人類「不進則退」之際，竟看見「先進」的人工智能蟲在月球上蠕動，說人類的祖先擅長運用高科技，卻只懂製造這些蟲，其「先進」的理據確實不足。其次，在月球上布萊恩‧哈柏與 KC‧赫斯曼爭著要犧牲自己以拯救世人，他們有激情衝勁，亦有自己的理由，但卻欠缺客觀的科學根據，使最後 KC‧赫斯曼的死亡過於順理成章，即使科幻片的劇情大多超乎科學常理，創作人有時候理應作出一點點基於事實的解釋。再者，在地球上人類逃難的過程中，湯姆‧羅佩茲（麥可‧潘納飾）讓女兒吸入氧氣，犧牲自己，體現父愛的偉大，但當時的空氣並非極度污濁（一瞬間逃難的人已無需吸氧氣），他其實可以與她共享氧氣罩，達致「雙贏」的局面，無可否認，他的犧牲欠缺充足的理由。因此，《月》在劇情方面的漏洞甚多，亦甚明顯。

荷莉‧貝瑞真的是一位專業的演員，沒有因《月》的爛劇本而演出馬虎，反而其身體語言徹底表現角色的個性特質及心理狀態。她與前夫及兒子說話時，運用不同的眼神，分別展現女性的溫柔及愛，逝去的愛情在她的表情上仍然有些微的痕跡，而她與兒子分離時欲哭而強忍淚水的神情亦表現母愛的偉大。很多時候，作為觀眾，我們不應因電影的缺失而否定演員的努力，她顯然在演出前已深入地摸索角色的情緒狀態，然後代入自己的個人感情，運用想像力虛擬自己身處的原宇宙場景，繼而加入自己在現實生活中相關的感情回憶，淋漓盡致地表達角色的心情。因此，《月》的缺點不少，但在演員演出方面，仍然瑕不掩瑜。

片名：《月球隕落》（Moonfall）
年份：2022
導演：Roland Emmerich
編劇：Roland Emmerich　Harald Kloser
　　　Spenser Cohen

影像評論

優劣互見

《死屍死時四十四》

　　眾所周知，香港的樓價冠絕全球，能夠付錢買樓的人不算太多。那麼，樓價還是人命更重要？《死屍死時四十四》諷刺臨海峰內 14 樓的住客擔心自己的住所會變成凶宅，把在自家門口發現，但「已沒有呼吸」的屍體移至鄰居門口，而鄰居有同樣的憂慮，只好把它再次移至他處。源於嘲諷樓價高企下的人生百態的意念而拍攝此長達 120 分鐘的電影，情節難免有重複拖沓之處，例如：14 樓內所有住客都把屍體移來移去，各人不願意把屍體放在自家的門口，其實都有類似的擔憂，根本無需逐一描述。張子儀（呂爵安飾）脾氣暴躁，動不動便會罵人，但他實在無需在每次出場時都大動肝火罵人，只以罵人來突顯他暴躁的個性，有點單一，亦太重複。但有些情節卻交待不清，例如：張就（鄭中基飾）身為子儀的父親，同樣暴躁，他的妻子難以忍受他，唯有離家出走，説他六合彩中獎後變了很多，寧願他沒有中獎，究竟他在中獎前的個性如何？與現時的他有何明顯的差異？這是一個謎，因為全片根本沒有詳細說明。因此，嘲諷香港樓價而想出的點子遍佈全片，但可能由於描述的對象太多，導致其對每一個角色各自描述的篇幅失衡，這是全片最明顯的缺點。

　　不過，部分演員突出的表演拯救了全片。例如：李尚正飾演的李寶安盡忠職守，眾 14 樓住客需要無時無刻躲避他，以遮掩自己移動該屍體的真相，避免他衝動報警，打草驚蛇，令他們所有人都需要負上不當處理屍體的罪名。他演繹此角色時，以率直的言語表現其正直不阿的

個性，並以挺直腰板走路的姿勢表現其光明磊落和高尚的個人品格。他稱職及典型的演出，使此角色異於常人，其冷面笑匠的特質引發不少笑料。此外，楊偉倫今趟不再演殺人犯，改而扮演傻頭傻腦的鍾定堅，同樣「入型入格」，成功展現自己多元化的演技，由他帶動全片故事的行進，以及其整體節奏，不少笑料源於他獨特而怪異的身體語言，他自然而不會刻意擠眉弄眼的演出，讓他成為觀眾心底裡別樹一幟且具個人風格的實力派演員。因此，導演何爵天選角合適，讓上述演員可發揮所長，使他們的演出成為全片最大的亮點。

此外，《死》的諷刺性在於其坦白的言語，當中極端荒謬但貼近現實的對白容易讓觀眾產生共鳴。例如：與其把屍體留在臨海峰內使樓價大跌，不如把它移至附近的公屋，使其變成凶宅，讓那些本來住在劏房的居民可以更快上樓。眾所周知，基層市民排隊輪候公屋五至七年是等閒事，當部分公屋單位變成凶宅時，反而可幫助他們加快上樓的程序，其對公屋制度及社會現實的諷刺，正說明香港的房屋政策仍然有很大的改善空間。不少香港居民感同身受，自然會「會心微笑」。片中張子儀埋怨在香港踢足球不能賺錢，唯有考的士牌，轉行駕駛的士謀生；事實上，香港只是一個細小的城市，很多興趣都不可能變成職業，除了體育，作曲、填詞及編劇等都難以成為全職的工作，因為未成名之前的工作量太少，收入太低，根本不可能在財政上支撐基本的生活。因此，電影製作人視拍攝為自己的興趣，同樣面對一些與上述行業相似的困境，藉著片中子儀的經歷，夫子自道，實在深具諷刺性。由此可見，《死》有佳句而欠佳章，要精準地拿捏這類黑色幽默片的表現技巧及劇本寫作方法，仍然有待磨練。

片名：《死屍死時四十四》
年份：2023
導演：何爵天
編劇：江皓昕　錢小蕙

寫實的鏡頭

《法貝曼：造夢大師》
（臺譯《法貝爾曼》）

　　別以為大導演史提芬史匹堡製作的半自傳式電影《法貝曼：造夢大師》是自吹自擂之作，他說此片獻給家人，很明顯，《法》的主線情節以家庭為核心，全片描寫他的父母多於他自己。雖然他在片中以森美（基比拿貝飾）扮演自己，講述創作《E.T. 外星人》、《奪寶奇兵》、《侏羅紀公園》及《雷霆救兵》（臺譯《搶救雷恩大兵》）等一系列電影的靈感來源，但他把焦點放在母親（米雪威廉絲飾）的婚外情上，自己如何從童年開始發展個人事業反而變得次要。

　　他沿用過往《舒特拉的名單》（臺譯《辛德勒的名單》）的寫實風格，雖然沒有再用黑白畫面，但運用平實的鏡頭拍攝，最「震撼」的一組畫面，就是片中森美拍攝家庭旅行的短片，竟在剪接的過程中看見母親與協助照顧他們一家的男傭工親近。他揭露童年時母親的婚外情，大膽地向普羅大眾敍述自己的家庭軼事，實在勇氣可嘉。

　　聽說保羅戴路及米雪威廉絲皆用了不少時間和心力揣摩他真實的父母的神情和身體語言，使他們與其在現實生活中的形象十分接近，我們看見他們，彷彿在視聽層面上進入他的家庭，並窺探他年幼時父母的親身經歷。他赤裸地把自己的家庭暴露於公眾面前，確實能滿足我們探

秘式的好奇心，但看見片中他毫無掩飾而極具真實感的父母，我們彷彿窺探陌生人的家事，卻又覺得尷尬。

因此，《法》是一齣精美的製作，與其說它是一場「夢」，不如說它是一本家庭傳記。我們順著其主線情節，除了可看見他的成長經歷，還可了解他的家人如何影響他，他怎樣承受著家庭的壓力而勇敢地追尋自己的夢想。全片以他剛剛開始進入片場打工作結，正好證明《法》以描寫他的家庭為本，以敘述他的事業發展為副。

片名：《法貝曼：造夢大師》（The Fabelmans）

年份：2022

導演：Steven Spielberg

編劇：Steven Spielberg

Tony Kushner

感性的科幻片

《流浪地球 2》

很明顯，編劇兼導演郭帆繼續從感性的角度製作《流浪地球 2》，片中宏偉的建築物、先進的機械發明及嚴重的災禍的電腦特效，全是科幻片意料之內的視覺效果。《流 2》的創作人比上集放進更多時間和心力設計影片的畫面，使全片可媲美荷里活的 A 級大製作。

《流 2》延續上集的風格，繼續以家為核心。影片描寫劉培強（吳京飾）如何結識韓朵朵（王智飾），怎樣建立家庭及面對患了重病的她，如何想辦法讓兒子進入地下城，怎樣在遇上災難時以家人的利益為大前提。圖恆宇（劉德華飾）的命運與培強類似，因交通意外而失去妻子和女兒，其後沉迷於數字生命，整天掛著與虛擬的女兒交往，在心理上過度依賴仿真度甚高的「家庭」。

基本上，《流 2》是上集的前傳，解釋了不少上集發生的事情。例如：為何未來的社會會出現地下城？當時眾多發動機如何發揮它們的功效以拯救地球？培強在「流浪地球」的計劃內扮演的角色有多大的重要性？如果大家對上集的故事情節大惑不解，應當細心觀賞《流 2》，因為大家提出上述的問題時會在影片內得到圓滿的解答。

聽說《流》的系列會有第三集，相信會是整個系列的總結。原著小

說多從第三者的角度出發，以較理性的筆觸為本，雖然作者劉慈欣是《流》及《流 2》的監製，但已轉而從較感性的角度出發，甚至在《流 2》的最後強調家人的愛是最大的「發動機」。我們很容易預視下集應繼續有類似作者撰寫的另一短篇小說〈鄉村教師〉的感性筆觸，中和科幻類型片過重的「陽剛味」。因此，較感性的女性觀眾較重視劇情，愛看重視家的暖男，《流 2》應是一個不錯的選擇。

片名：《流浪地球 2》

年份：2023

導演：郭帆

編劇：楊治學　郭帆　王紅衛

　　　龔格爾　葉濡暢

影像評論

像謎一樣的局

《消失的她》

　　《消失的她》作為一齣懸疑片，確實能讓觀眾追隨著男主角何非（朱一龍飾）尋找事實的真相，那種「金字塔」的剝洋蔥式故事架構，在我們面前把真相一層一層地揭露出來，的確帶來「過關斬將」的快感和趣味，真相像謎一樣隱藏在故事的一部分內，我們需要「尋寶」，挪開前面遮蓋著「寶藏」的一切，切實地把「寶藏」拿出來。正如何非所說的「真相」，究竟哪句是真？哪句是假？真與假的比例各佔多少？假遮蓋著真，讓我們不會察覺真的成分有多少，反而以為假的一部分是真，未得悉假的一部分已完全欺騙我們。故《消》正好考驗我們分辨真假的能力，使我們被《消》的創作人欺騙後，下一次遇到相似的情況，不會再次受騙。

　　所謂「真亦假時假亦真」，說出來有理有據的真話，都可能是假話。雖然何非的說話中超過百分之九十都是假話，但我們依然受騙，因為我們以為他要證實「太太消失了」所提供的證據真確無誤，便斷定他的太太真的「已消失」。我們容易被「窮追猛打」的連珠炮式說話背後的焦慮情緒牽動我們的同情心，讓我們憐憫他失去太太的悲慘遭遇，並被他的愁容感染，使我們以同理心對待他，懂得設身處地代入他的角色，並讓他在片中的說話佔據我們的「盲點」。我們觀賞《消》後，便會發覺自己的眼睛雖然未盲，但心卻已「盲」了。影片故意使感性的自己「誤導」了

理性的思考模式，如果自己從始至終誤信了他，便是一個最佳的證明。

　　另一方面，《消》的故事是一個局，這是歐美電影創作人在懸疑片內常用的手法。即使這個局在真相逐步浮現的過程中越趨明顯，我們依舊會有「尋幽探秘」的好奇心，因為我們很想知道影片的創作人如何鋪排這個局，怎樣使局的逐步發展讓我們延續繼續觀賞的興趣。因此，上述的創作人是「設計師」，影片是「藝術品」，我們是「欣賞者」，三者缺一不可，雖然「藝術品」有抄襲的成分，但「設計師」以《消》為同類型歐美影片的變奏版，「欣賞者」探究「設計師」如何在既有的藍本內加入自己的心思，以豐富原有的「設計」，其實已是「欣賞者」心底裡的賞心樂事。

片名：《消失的她》
年份：2023
導演：崔睿　劉翔
編劇：顧舒怡　陳思誠

在愛情與友情之間

《犬山記》

　　在廣袤的大漠裡，《犬山記》內一對兄弟菲爾・伯班克（班奈狄克・康柏拜區飾）與喬治・伯班克（傑西・普萊蒙飾）正在牧羊，他倆經營的牧場生意對都市人來說，顯得別具新鮮感。因為片中的草原生態與大城市的景觀千差萬別，且牧場內親近大自然那些不同個性的年青和中年男女，他們含蓄的個性與較靜態的待人接物的態度亦與城市人完全不同。如果觀眾抱著獵奇的心態觀賞此片，定會發覺當中幽雅恬靜的閒適生活是都市人夢寐以求的理想，但其表面簡單實質複雜的人際關係卻可能使我們深覺「到處楊梅一樣花」，不論郊區還是城市，人性都是如此陰險，世界都是如此黑暗。例如：菲爾認為弟弟喬治愛上寡婦蘿絲（克絲汀・鄧斯特飾）而她願意嫁給他全因貪戀他豐厚的財產，導致菲爾經常對她濫用語言暴力，令她難以忍受，唯有酗酒度日。她的獨子彼得（寇帝・史密-麥菲飾）亦深受其害，時常被菲爾嘲諷，在萬分無奈下，只好默默承受。初時為了讓菲爾接受自己，唯有逆來順受，被侮辱為「過度女性化」時，只好沉默不語，沒有任何回應，遑論會有積極的反抗。可見片初菲爾處於強勢而彼得處於弱勢，他倆的友情尚未建立，彼此的關係仍然陷於僵局。

　　其後菲爾教導彼得騎馬，他以資深的牧場主人的身分，熟悉馬匹的習性和生活習慣，遂向彼得傾囊相授，兩人漸漸發展師徒之情，彼此的友情慢慢衍生。最初他仍以權威性的傲慢態度對待彼得，為了繼續在牧

場內「生存」，彼得仍然無奈地接受，沒有多少怨言，遑論會宣洩自己的不滿。後來他覺得彼得乖巧，願意言聽計從，他接納彼得陰柔的一面，主動向其分享生活上的林林總總，兩人開始成為朋友，初時互訴心聲，後來傾心吐膽，從朋友變為知己。班奈狄克演繹菲爾時，向彼得說話的語調從陽剛強硬變為柔和軟順，其轉捩點從兩人較陌生的交往變為師徒式的情誼開始，至他倆自然衍生的同性之愛而達致高潮。但礙於 1920 年代同性戀仍未普及的社會風氣，他倆的關係在愛情與友情之間，彼此細膩的問候和關顧點到即止，即使偶有一剎那的激情，仍然只以含蓄的方式表達。雖然大漠草原的自然環境具有自由奔放的內蘊，但當時保守的社會氣氛依舊讓他倆在友情與愛情的選擇上搖擺不定。

導演珍・康萍一向擅於運用符號表達故事的內蘊，《犬》亦不例外。表面上，菲爾與彼得的關係含蓄淡雅，不曾越軌，符合當時同性相處的規範；實際上，他教導彼得騎馬的過程已經是一種離經叛道的性暗示，兩人恍如無所不談的好朋友，其實已經建立了逾越規範的「親密關係」。最後他可能因染上病疽死牛的炭疽菌而死亡，彼得沒有出席他的喪禮，低調地在家中悼念他，並讀至《聖經》中的「求你救我的靈魂脫離刀劍，救我的生命脫離犬類！」(詩篇 22：20) 時，正象徵彼得對他的愛已從軀體延伸至心靈，已從俗世延伸至天上，片中語言和行為的寓言式表達，延續導演多年前的《鋼琴別戀》(臺譯《鋼琴師和她的情人》)的既有風格，以靜態的鏡頭表達人性的特質，讓觀眾聯繫影像與生活，並藉著電影思考生命的意義。由此可見，《犬》是一齣需要細心「品嚐」的電影，假如 Marvel 系列電影提供的官能刺激是曇花一現的「前菜」，《犬》提供的深刻內蘊便是值得再三回味的「主菜」。

片名：《犬山記》(The Power of the Dog)
年份：2021
導演：Jane Campion
編劇：Jane Campion

影像評論

「過山車」式的快感

《狂野時速 10》

（臺譯《玩命關頭 X》）

　　對喜愛玩手機遊戲的年青一代來説，《狂野時速 10》繼承以往的傳統，充滿著「過山車」式的快感，那種「三分鐘一小打，五分鐘一爆炸，十分鐘一大打，十五分鐘大爆炸」的商業計算成為全片最能吸引觀眾的地方，因為此類影片的目標觀眾以男性為主，其提供的視聽刺激足以成為他們入場觀影的最佳理由。

　　無可否認，影片的整體內容雖然簡單，但總算為不同角色施展飛車特技提供一個合理的理由。《狂 10》從始至終集中敍述毒梟之子丹堤（積遜·莫瑪飾）如何發動恐怖襲擊，陷阿當（雲·迪素飾）的團隊於不義，使他們成為頭號通緝犯，導致他左右做人難，一方面被警方追擊，需要逃避他們的追捕，另一方面又被丹堤以他的親人和朋友作威脅，令他顧及自身安危之餘，又要想盡辦法為身邊人著想。全片繼續以飛車為故事發展的核心，這是最具刺激感的追擊和追捕，亦是其緊扣觀眾注意力的方法。因此，倘若嫌此片的文戲不足，劇本空洞，這其實是荷里活商業片常見的無可避免的犧牲，亦是片商為了爭取較高票房所付出的代價。

　　此外，《狂 10》是全球化電影的典範，羅馬、倫敦、里約熱內盧等大城市成為其取景的地點，對這些城市俯視廣角鏡的拍攝，讓它們的美景盡入眼簾，觀眾看電影時，彷彿進行視覺旅行，即使沒有機會親身到

當地遊覽，都可以透過此片觀賞當地的建築物和自然美景，亞洲觀眾只需花一百多元港幣便能進行虛擬的歐洲旅遊，這實在值回票價。現今亞洲觀眾已是全球其中一群最有消費力的受眾，故《狂 10》的國際化拍攝，與其針對他們的市場考慮，有或多或少的關係。

另一方面，片中阿當仍然是一個大好人，為了拯救其他人，可以置自己的生死於度外。從片首開始，他便努力地把梵蒂岡內由丹堤策劃的巨型大爆炸的殺傷力減至最低，視其他人的生命比自己重要，具有捨己為人的精神，是動作片內常見的英雄。其後見慣見熟的英雄救美情節，確實有「老掉大牙」之弊。幸好全片牽涉國際性的交易和陰謀，顯現創作人全球化的視野，總算讓舊式的故事情節獲得精美的「包裝」，即使未必追得上現今先進的數碼化潮流，最低限度仍未顯得老土過時，加上眾多時款跑車的出現，更讓全片在外觀上緊貼潮流。

由此可見，《狂 10》在劇本方面有需要批評之處，幸好瑕不掩瑜，其持續的視聽刺激使觀眾喘不過氣，僅入場享受差不多超過兩小時的打鬥、爆炸和特技，已足以令動作片影迷心滿意足。不過，片末留下的「尾巴」，讓下集萬眾期待的角色出現，這是 Marvel 系列電影常用的伎倆，放進《狂》的系列內，卻有點「畫蛇添足」，因為上述角色不是令人驚詫的「大人物」，其對觀眾造成的心理震撼，確實及不上 Marvel 系列電影內最新的漫畫人物登場，且此角色曾在以往的《狂》內出現，如今預告他在下集再次現身，實在不算為觀眾帶來驚喜。故他突如其來地出現，實在有點多此一舉。

片名：《狂野時速 10》（Fast X）
年份：2023
導演：Louis Leterrier
編劇：Dan Mazeau　Justin Lin

誰是內奸？

《獵戰》
（臺譯《獵首密令》）

　　《獵戰》的精彩之處，在於其「誰是內奸？」的遊戲。由朴平浩（李政宰飾）及金正道（鄭雨盛飾）身為南韓中央情報局的海外組及國內組組長帶領作為觀眾的我們細心查案，跟著他們的腳步尋找內奸。全片的故事發展迂迴曲折，當我們發覺 A 君可能是內奸時，又會發覺 B 君有嫌疑，當我們發覺 C 君有嫌疑時，又會懷疑 D 君是否東林（即北韓間諜）。但「柳暗花明又一村」，以為已走上直路捉拿叛逆者，殊不知又發現了另一條路，不知道舊路還是新路才正確，兜兜轉轉，原來真正的叛逆者就在眼前。李政宰首次自編自導自演，便寫了一個扭盡六壬的劇本，使我們佩服他走出框框的決心。很多時候，南韓的諜戰片較傳統，故事發展未到中段，我們已猜得到誰是內奸，但觀賞《獵》時絕不容易，以為猜對了，怎知道原來已猜錯，以為走上對的路，怎知道原來已誤上歪路。因此，《獵》的劇本明顯是經過長年累月構思的作品，要在三兩個月內寫完，絕對不可能。

　　《獵》作為動作片，槍林彈雨必不可少，其提供連續不斷的官能刺激，充分滿足主流觀眾的需求。片中撞車爆破的場面當然可觀，李政宰首次執導，已展現高水平的場面調度技巧，當中大型爆炸鏡頭內時間計算之準確，不同演員的配合，以及適合的道具及環境的配合，相信政宰作為新導演應不能完全駕馭，幕後資深的製作人員在不同崗位上各盡其職，應給予他不少幫助，如今傑出的成果，他們實在功不可沒。即使他是全片的「大腦」，作為「四肢」的幕後人員都有責任把他腦中所想付

諸實踐。畢竟電影是團隊合作的成果，《獵》正好展現他們互相幫助，把導演想要的效果發揮至最極致的決心和魄力。因此，觀眾無需被此片貌似政治性的題材嚇怕，其實視它為簡單的動作片，追求非一般的視聽享受，此片都不會使你們失望。因為此片的創作人很熟悉商業電影的公式，每小時內形形式式的緊張刺激場面，令全片不會有悶場，使你們覺得此片與南韓傳統著重文戲的諜戰歷史片截然不同，並佩服其在文戲及動作戲兩方面取得適度的平衡的功力，以及其設計多種具新鮮感的動作場面的巧妙。

　　《獵》作為歷史片，好此道的觀眾當然不會失望，可透過此片了解南韓中央情報局追查內奸的心態。平浩的角色個性頗複雜，一方面需要竭盡全力找出內奸，實踐情報局賦予的重任，另一方面又要保護自己及同事，避免在追查過程中令自己和同事「受傷」。觀眾可以透過此片了解他「兩面不是人」的尷尬，並認識南北韓彼此錯綜複雜的關係下南韓的情報局人員須承受的沉重壓力。片中光州事件的閃回鏡頭，正暗示歷史上南韓政府的暴行是叛逆者出現的主要因由，情報局在追查內奸的過程中，只為了忠於南韓政府的承諾而盡己所能，對其叛逆的因由欠缺了同情和體諒，或許情報局人員只是「鐵面」的執法者，根本不應該對罪犯有任何愛與情。因此，忠於上級，把法律實踐至極致，似乎是他們每天銘記於心的職責內容，片末故事情節突然一扭，原來真正的叛逆者由始至終都在我們眼前不斷出現，這使我們恍然大悟，驚覺上述的職責內容只是叛逆者欺騙身邊人的手段，亦是其掩飾自己的真正身分的幌子。由此可見，此片是扭橋扭至極致的示範作。

片名：《獵戰》（Hunt）
年份：2022
導演：李政宰
編劇：李政宰　趙承熙

影像評論

不要被表象誤導

《神探大戰》

　　《神探大戰》的導演兼編劇韋家輝一向擅長描寫人性，今次亦不例外，電影海報內「最邪惡魔鬼最鍾意扮天使」已揭露了真兇是誰，不再賣弄玄虛，不再保持神秘感，讓觀眾把焦點放在人性的刻畫上。韋導演接受訪問時曾說過要給劉青雲難度較高的角色，今趟他飾演李俊，是前 O 記總督察，是破案之「神」，但似乎有思覺失調症，經常幻想自己是兇手，又同時「扮演」警察，查案時自言自語，一人分飾兩角，旁人不了解，警員甚至鄙視他，覺得他應該進入青山醫院；而林峯飾演的方禮信，是現任 O 記總督察，正氣凜然，頭腦清醒，說話清晰，是警隊的英雄。兩人形象的極端性「距離」，使大部分警員信任後者多於前者，即使前者以「平民」的身分屢破奇案，不論警員還是普羅大眾，仍然對他半信半疑；相反，後者只需保持表面上正直的個性，在行為方面遵循大部分社會人士的道德準則，便能輕易取得警員以至普羅大眾的信任。可見一般人總容易被騙，只懂觀察一個人外在的一言一行，對其內心的「魔鬼」置諸不理，遑論懂得透視他不為人知的陰謀詭計。雖然《神》以癲狂的風格掩蓋了所有正常的邏輯，但其對人性的刻畫在芸芸港產片中算是深刻，特別是在前者成功破案，揭露後者是黑警案、屠夫案及魔警案等驚為天人的案件的真兇後，前者獲邀擔任 O 記高級顧問而贏得警員的掌聲時，大部分警員對前者的態度產生一百八十度的轉變，正好說明「勝者為王，敗者為寇」的人性定理，諷刺人性虛偽的「臉龐」。

　　可能有不少觀眾懷疑黃欣（李若彤飾）身為警隊的一份子，這麼信任李俊，只因他屢破奇案，實屬荒謬。因為大部分警員都認為他精神失常，他能破案，可能源於他根本就是兇手的可能性，方禮信本來欲利用此可能性欺騙眾人，藉著種種容易看見的表象讓其他警員以至普羅大眾信服他就是真兇的謊言。不過，她對他的說話的萬二分信任，可能源於他以往的功績，覺得他即使患上精神病，仍然有查案的智慧，雖然不排除他是真兇，但相信他用盡所有時間和精力查案。倘若他真的犯案，不可能這麼笨，在眾目睽睽下暴露自己的「底蘊」，自揭瘡疤，並自行入罪。因此，與其說她信任他的取態不合邏輯，不如說她「眾人皆醉我獨醒」，能在他混亂的思緒內找到警隊百思不得其解的兇案中的一點點線索，算是她對他感性以外的理性「發現」，亦是她保持清醒的頭腦而不被表象所騙的絕佳表現。

　　天網恢恢，無論方禮信如何想盡辦法遮掩真相，總會遺留一些鮮為人知的線索，使李俊發現這些線索後洗脫罪名，並揭露真相；這段情節在殺人案的警匪片內十分常見，亦是敘述警方破案的慣性橋段。故《神》其實不算過度扭橋，當方氏在偏僻的小屋內虐待陳儀（蔡卓妍飾）後，刻意讓她逃離小屋，及後又以警察的身分拯救她，已暗示方氏根本就是真兇，以李氏的超高智商及豐富的查案經驗，上述指向方氏是兇手的明顯線索不可能難倒他。反而筆者覺得編劇應剔除此線索以讓他思索更久後才可識破真相，可能劇情會更峰迴路轉，橋段會更堪玩味；如今他發現真兇後爆發槍戰，最後方氏被殺，這只是警匪片的傳統結局，其扭橋不多，使影片末段的情節欠缺驚喜，這源於上述線索提供的表象太明顯，亦太直接，導致影片結局有點「反高潮」的缺失。

片名：《神探大戰》

年份：2022

導演：韋家輝

編劇：韋家輝　陳偉斌　麥天樞

畫面還是對白較重要？

《絕境一小時》
（臺譯《絕命通話》）

　　一般來說，電影應以畫面說故事，在可能的情況下，應盡量減少對白，畢竟電影以畫面為本，對白為輔，於畫面難以表達下，才用對白補充交代，傳統上，對白不應「喧賓奪主」，如果取代了畫面，便「荒廢」了電影的本質。《絕境一小時》是一次脫離傳統的「實驗」，Amy Carr（娜奧美屈絲飾）離家晨跑期間，兒子上學，卻遇上恐怖襲擊，導演菲力萊斯刻意違反傳統，既不拍攝槍擊的畫面，又不展示師生逃生的鏡頭，竟以她用手機與槍手及警察的談話過程，側寫恐怖襲擊的事發經過。片中她「一步一驚心」，因為她每跑一步，事件可能會出現轉捩點，亦可能會有突如其來的變化，更可能涉及她兒子的生命安危。他曾經被警方懷疑是槍手，使她對他的行為後悔內疚，亦難以置信，其後警方又發現他是被槍手脅持的人質，令她的心情產生一百八十度的轉變，非常擔憂，十分傷心。導演依靠對白說故事，只不斷拍攝樹林內她跑步的場景，間歇性轉換鏡頭拍攝的角度，雖然欠缺新鮮感，但總算讓觀眾看清她周圍的環境，亦突顯了她在高大的樹木群中獨自一人的孤單感，以及其周邊沒有其他人幫忙的徬徨無助的感覺。因此，一個如此簡單的劇本，導演要拍得緊張刺激，實在不容易，這明顯是以對白說故事的後果。

　　無可否認，《絕》考驗觀眾的耐性，我們看慣了荷里活美輪美奐的超級大製作，突然遇上此片，觀賞時會覺得不習慣，甚至感到異常沉悶，實屬人之常情。不過，以《絕》不超過九十分鐘的片長，我們「追隨」Amy

的腳步，在與警察及槍手的對話中經歷情緒的起伏，雖然必須加入自己的想像力，構思恐怖襲擊的驚險場面，但透過對白內字裡行間的意義和變化，把自己忐忑不安的心情投入其中，又確實是頗特殊的觀影體驗。《絕》的劇本別具實感，很多時候，如果我們並非受害者／人質，只從第三者的角度得悉恐怖襲擊，透過手機「接觸」槍手及警察，已是不在現場的家屬最切身的體驗，此片只反映她作為家屬七上八下的心境，忽爾焦急憂慮，彷彿天要塌下來，忽爾萬分鎮定，並放下心頭大石。事實上，倘若我們有類似的經歷，應該會有很大的共鳴，因為當我們摯愛的家人身陷險境，我們卻對他的狀況懵然不知，僅透過手機得悉其真實情況的點點滴滴，必定會心神不寧，甚至徹夜難眠。幸好片中的她不安的情緒只維持了約一小時，我們在觀影過程中的不安亦只持續了一個多小時。

由此可見，《絕》是否好看，實屬見仁見智。酷愛懸疑性及神秘感的觀眾可能認為此片的故事表達手法創新，透過 Amy 的手機與恐怖襲擊的查案者及涉案人士的互動牽動觀眾的情緒，最後她親眼看見兒子，與他擁抱，感人落淚。但酷愛「漢堡包式」大製作的觀眾卻可能嫌棄此片的導演難以用畫面說故事，導致鏡頭的轉接過程較呆板，只把焦點集中在對白內，不如閱讀小說，無需觀看電影。其實導演以樹林為主要的場景，雖然取景單一，但突顯了她擔心自己可能將會失去家人，或許將來需要孤單生活的空虛感，亦表現她必須獨自面對突發的恐怖襲擊事件的孤獨感。但獨一的場景需要其他適切的畫面的配合，例如以動物／死物喻人，或者以其他事件作比喻，如今我們只看見她在同一場景內跑來跑去，欠缺襯托，確實過於單調，畫面亦欠缺吸引力。由此可見，《絕》別具風格，但明顯的缺點實在不少。

片名：《絕境一小時》（The Desperate Hour）
年份：2021
導演：Phillip Noyce
編劇：Chris Sparling

公眾人物的尷尬

《總理之夫》
(臺譯《第一人夫》)

　　本質上，政治明星與娛樂圈的明星沒有太大的差異，前者與後者同樣會被評頭品足，一舉一動都備受公眾監察，他們的身邊人／家人亦受影響，同樣會成為被監察的對象。《總理之夫》內相馬日和（田中圭飾）的妻子凜子（中谷美紀飾）當選為總理大臣，瞬間成為傳媒眼中的焦點人物，即使他只是鳥類學家，仍然會受到「牽連」，其在日常生活中的行為都會是大眾關注的要聞，甚至她的政壇伙伴／對手原久郎（岸部一德飾）都會利用他的私生活大造話題，嘗試攻擊她，企圖使她的民望下滑。片中日和的同事伊藤（松井愛莉飾）收了錢後，刻意到他的家與他親近，原久郎指使手下拍照，然後用這些照片威脅他們，嘗試令他被迫賠款，並斷送凜子的政治生命，但她精明的頭腦和女性獨有的政治智慧化解了危機，最後一切都相安無事。她經常面對公眾人物的尷尬處境，一方面作為總理需要推行國家政策以實踐改善民眾生活的理想，積極爭取公眾的支持可提升民望，有利政策的推行，另一方面又要顧及家人的日常生活，不希望自己的工作會「騷擾」丈夫，亦不願意看見他因自己的工作而被批評被痛罵的言論。片中她主張加稅，部分民眾不贊同此主

張，這使他無辜地成為被批評的對象。因此，政治人物需做到「禍不及家人」，實在談何容易！

不過，《總》的創作人刻意淡化片中的戲劇衝突，使影片格調輕鬆愉快，卻犧牲了政治性電影應有的現實感。例如：日和在片中是不折不扣的愛妻號，對凜子的理想無比包容，不論她做甚麼，他都會毫無底線地接納，不論她有多遠大的目標，他都會盡全力幫助她，為她實踐。當大選進行期間，他無怨無悔地幫她及她的下屬拉票，被拍下私生活的照片後沉默應對，被原久郎用照片威脅時冷靜處理，即使他不是公眾人物，仍然有很高的情緒智商，面對她時因她的工作以致自己減少了野外出勤蒐集鳥類生態資料的次數，為了成就她的事業，需要犧牲自己的理想，但依然甘心情願。與其說她是智商甚高的成功人士，不如說他是情緒智商超乎常人的一等一好丈夫。影片編導對他「理想化」的角色個性設定，雖然充分體現成功女人背後的男人的原則，但他是好好先生而從不動怒的個性，卻有一點點脫離現實之嫌，亦罔顧了真實生活中身為著名的政治公眾人物的丈夫需要承受的巨大壓迫和龐大壓力。筆者了解《總》是一齣喜劇，但以政治為主題，就不可能過度脫離現實，否則，影片的「神話色彩」過重，便會使其諷刺的政治現實「禍及」主角的身邊人及家人的筆觸欠缺說服力。

另一方面，《總》的創作人在前中段述說凜子如何在政治職場上打拼，怎樣堅持自己的政治理想，煞費苦心地思考對民眾最有利的國家政策，但因一次意外懷孕，為了顧及嬰孩的安危，竟貿然放棄了理想，辭去總理職位，對一向堅強固執的她來說，此決定實在太突然，亦匪夷所思。筆者不知道影片編導為甚麼因傳統女性的「天職」而犧牲了故事情節的合理性，她身為新一代的事業女性，一直樂於兼顧家庭和事業，是現今眾日本女性的榜樣，她突然為了照顧兒子而犧牲了國家，作出辭職

的決定前只有少許的思想掙扎。很明顯,快要辭職的她與影片前中段的她有嚴重的個性矛盾,之前的勇敢、堅持和毅力被一筆勾銷,最後她在兒子出生後向日和提出自己想再次參選總理,此主張更是十分兒嬉。由此可見,《總》有虎頭蛇尾之嫌,如果抹掉關於她辭任總理的轉捩點,此片仍然值得一看。

片名:《總理之夫》(First Gentleman)
年份:2022
導演:河合勇人
編劇:松田沙也　杉原憲明

影像評論

湯告魯斯的個人表演

《職業特工隊：死亡清算 上集》

（臺譯《不可能的任務：致命清算 第一章》）

　　電影以人工智能為主題，是近年世界電影的潮流。《職業特工隊：死亡清算 上集》的創作人不忘分一杯羹，以人工智能的失控為世界危機爆發的主因，邪惡份子欲操控與人工智能有密切關係的新武器，以控制全世界，阻止他們得逞，這成為伊頓亨特（湯告魯斯）上天下海的最佳理由。

　　其實每集《職》都是湯告魯斯的個人表演，此集亦不例外。他高速奔跑，在火車車頂上的高難度動作，以及其高空跳傘的驚險鏡頭，都著意展現他難以取締的個人魅力，這仍然是全片最大的賣點。

　　湯告魯斯已超過六十歲，具有「逆齡」的體能，才可演繹片中的高難度動作。《死亡清算 上集》裡的動作鏡頭的確有不少前幾集的影子，的確能勾起不少七八十後的中年人的集體回憶，當身為觀眾的我們以為自己已變老，體能大不如前，他卻示範了中老年人仍然有很多可能性，依舊有發揮才能的機會。他是我們的榜樣，不要以年齡限制自己的發展，個人事業的巔峰與年齡無關，倘若身體健康，在六十多歲時仍然可走上事業的高峰。他在戲外戲內的成功故事正好告訴我們：中老年人

依然可「搏盡」，依舊可成為有型有款的英雄。

　　《死》的故事老土，涉及多年以來在世界各地不同的動作片內多次出現的恐怖組織，情節的發展盡在觀眾的意料之內。可能編劇致力於編排四平八穩的情節，讓動作鏡頭較容易在足夠的理由「支撐」下出現，並盡量避免「喧賓奪主」，使我們聚焦於湯告魯斯的動作場面上。片中的文戲不多，值得討論的空間很少，或許創作人認為我們都會對此類動作片內喋喋不休的對白不感興趣，會成為我們的「廁所位」。現在的《死》似乎只有動作能成為被討論的元素，如果其故事內容稍有特色，相信全片的整體成績會更亮麗，會有更多值得深入探討的空間。

片名：《職業特工隊：死亡清算 上集》（Mission: Impossible－Dead Reckoning Part One）

年份：2023

導演：Christopher McQuarrie

編劇：Christopher McQuarrie
　　　Erik Jendresen

善用動畫的優勢

《蜘蛛俠：飛躍蜘蛛宇宙》
（臺譯《蜘蛛人：穿越新宇宙》）

　　融合動畫與多元宇宙概念的做法不算新鮮，《蜘蛛俠：飛躍蜘蛛宇宙》繼續善用動畫的優勢，創造數百種不同的時空，讓觀眾目不暇給，貫徹著多元宇宙的主題。事實上，要拍《蜘》的真人版並非不可能，特別是現今電腦特技盛行的年代，要用電腦繪畫大量相異的場景，不是不行，但所費不菲，找投資者必定不容易。如今運用繪畫的技巧把抽象的畫面活現觀眾眼前，其天馬行空的設計，雖然不真實，但卻帶來一種「印象派」的風格。特別是蜘蛛俠進入錯置的時空裡「動彈不得」的遭遇，創作人運用另一種繪畫技藝呈現他的境況，使影片別具藝術性，亦證明他們繼續嘗試把此 MARVEL 系列的作品提升至另一種層次。《蜘》融合商業與藝術，嘗試為觀眾帶來「別樹一幟」的感覺，其大膽創新的精神，殊不簡單。

　　另一方面，真人版電影受限於真人跳躍及活動的速度，如果用電腦特技調教，便會顯得虛假，原有的真實感便會大打折扣；而《蜘》內各位超級英雄高速跳躍的虛幻畫面，配合色彩豐富的背景，卻充滿非一般的美感。可能創作人不甘心於讓觀眾很容易便消耗了兩個多小時後卻對影片的畫面毫無印象，刻意使其色彩斑斕的鏡頭建立只此一家的獨特

風格。即使《蜘》的故事主線依舊是超級英雄救人救世的傳統情節，都仍然能緊扣觀眾的注意力，因為多不勝數的畫面變化為大家帶來官能刺激，這就像後現代的電子音樂充滿著劃時代的變化及新世代的新鮮感。部分觀眾可能認為影片的畫面過於雜亂，不容易看清楚其構圖的每一細節，但可能這就是後現代的拼貼風格，把貌似「風馬牛不相及」的鏡頭連接在一起，以類似「萬花筒」的多種顏色建立視覺上的漫畫感。

因此，《蜘》的可觀之處在於其難以取締的美術風格，這是其具有的最高價值。筆者觀賞《蜘》時，仿如在藝術館內欣賞歐洲印象派風格的畫作，其連續式畫面，特別是動作鏡頭，具有後現代的唯美畫風，每一個鏡頭都可以是一幅「畫」。如果只視《蜘》為主流的商業電影而罔顧其藝術價值，實在有低估了《蜘》，並貶視了創作人的一番苦心之嫌。

片名：《蜘蛛俠：飛躍蜘蛛宇宙》（Spider-Man: Across the Spider-Verse）

年份：2023

導演：Joaquim Dos Santos

Kemp Powers

Justin K. Thompson

編劇：Phil Lord

Christopher Miller

Dave Callaham

外觀與內蘊的平衡？

《西城故事》

　　論服裝，2021年由史蒂芬・史匹柏執導的《西城故事》不比1960年代的《夢斷城西》遜色。片中美國「噴射機幫」與波多黎各「鯊魚幫」的年青男子的服飾截然不同，前者穿上當時流行的恤衫和西褲（例：東尼（安索・艾格特 飾）或者街頭常見的T恤和休閒褲，後者穿上傳統上在農村內常見的背心／襯衣和當時屬於藍領的牛仔褲；至於年青女子，前者的衣服色彩鮮豔，衣物上的剪裁較多，而後者的衣服較簡樸，瑪麗亞（瑞秋・曾格勒飾）只穿上純白色的連身裙，沒有特別的裝飾和設計，表明前者與後者不單來自兩個不同的國家，還來自兩個相異的社會階層：前者偏向中產階級，後者偏向草根階層。這種具有明顯差異的服飾與上世紀的舊作相似，亦充分顯露兩者千差萬別的身分和背景，可以幫助未看舊作的觀眾了解兩者產生嚴重的衝突的源頭，徹底地發揮「點題」及「前言」的功效，可延續舊作的神采。

　　論佈景，新的《西》亦可媲美舊的《夢》。《西》內電腦特效與實景合成的六十年代紐約景觀，那些年青人聚集而經常跳街舞的濕滑的街道，波多黎各的移民居住的類似積木設計的多層房屋，讓年青男女有機

會彼此結識的簡陋別緻的舞會場地，「噴射機幫」與「鯊魚幫」討論江湖大事時身處的較偏僻的鐵皮車房，都能重現當時具代表性的紐約標記。這種重現的佈景與《夢》的實景分別不大，容易讓觀眾在一剎那間「進入」六十年代的美國社會，亦表明導演為了重現當時的環境而花了不少心血。這證明他為了重拾童年的回憶而拍攝《西》，在佈景設計方面注重真實感，使六十歲以上的觀眾彷彿「返回」舊時代，「重嚐」集體回憶的一點一滴。因此，《西》對他們來說，影片內超過百分之九十的複製性佈景別具懷舊的意義。

不過，《西》的導演明顯顧此失彼，過度重視外觀而忽視了其內蘊。影片內「噴射機幫」與「鯊魚幫」的衝突源於美國與波多黎各的種族、國籍與文化差異，前者的東尼對後者的瑪麗亞一見鍾情是彼此產生衝突的導火線。但他們需要出動刀槍而大打出手的誘發性因由卻付諸闕如，這導致觀眾只看見他們初則口角繼而動武的過程而不了解彼此之間有深仇大恨的主因，遑論會明白「噴射機幫」塗污波多黎各國旗與兩幫有不共戴天之仇的因果關係。畢竟亞洲觀眾對西方文化的了解十分有限，對波多黎各的國家及民族意識亦一無所知，看見「鯊魚幫」的年青男子對國旗被塗污，產生的激烈反應可能會感到莫名其妙，亦會對他們不接受一段兩幫之間的愛情而需要以暴力解決的做法感到不合情理。因此，兩幫衝突的高潮實在需要多一點情節的鋪墊，才使故事情節的發展較順暢，亦較符合理性思維的基本要求。

另一方面，《西》內東尼與瑪麗亞相識不久便萌生愛意，這種一見鍾情的情節設計卻能讓兩人願意犧牲自己與朋友及家人的關係，並付出沉重的代價，這實在匪夷所思。例如：他提出兩人離開紐約而去別處私奔的建議，她竟欣然接受，在她對他了解不多的大前提下，她竟沒有半點猶豫，亦不曾感到不安和缺乏安全感，這實在令觀眾難以了解。可能

她的感性已完全掩蓋了理性，她已百分百被浪漫的愛情「蒙蔽」；即使他倆最後「懸崖勒馬」，他在私奔之前先積極主動地解決「噴射機幫」與「鯊魚幫」的衝突，我們仍然懷疑他倆的感情會否成為他插手兩幫問題的主要動機。因此，愛情有感性和理性兩部分，過度感性的愛容易使我們大惑不解。由此可見，《西》重視服飾及佈景的美感卻忽略了故事發展的細節，明顯難以維持外觀與內蘊的平衡。

片名：《西城故事》（West Side Story）

年份：2021

導演：Steven Spielberg

編劇：Tony Kushner

故事主線及演員演出的亮點

《銀河鐵道之父》

在二十世紀初的日本傳統社會內，《銀河鐵道之父》裡的宮澤政次郎（役所廣司飾）基於子承父業的傳統觀念，要求長子宮澤賢治（菅田將暉飾）繼續經營當舖生意，這本屬人之常情。但賢治有自己的理想，且其個性與當舖職員應有的特質不合，父子吵架後，政次郎變得開明，容許他追尋自己的夢想，做一些自己喜歡的事。當他二十多至三十多歲時寫的小說銷量欠佳時，政次郎不單沒有貶抑他，反而支持他，認為他有寫作的天分，他的書在當時不受歡迎，並非因為他寫得不好，而是因為那年代的讀者不懂欣賞他。雖然他得悉自己的書在商業市場內不太成功，但父親及妹妹願意成為其忠實的讀者，鼓勵他繼續寫作，最後寫了《銀河鐵道之夜》的遺世佳作。

曾經有一個流行的說法：「成功男人的背後一定有一個女人。」賢治背後沒有女人，只有家人。即使他長大後搬出去一個人住，家人仍然在精神上支持他，成為其實踐理想最大的助力。沒錯，他在世時不算成功，小說的銷量欠佳，遑論能成為當時著名的文學家，像梵高一樣，在世時只賣出一幅畫，從沒享受成功帶來的滿足和喜悅，反而他在去世後

成為著名的文學作家，對後世的影響甚大。幸好他沒有瞧不起自己，遇上挫折時，依然努力寫作，不會輕易放棄，可能父親和妹妹成為其最主要的讀者，已是他追尋理想最大的動力。因此，當時世俗的評價，對他的著作的鍾愛程度，對他來說，只是輕易消逝的「過眼雲煙」。

役所廣司深沉內斂的演出，用行動來支持長子寫書的理想，從保守至開明，從傳統至現代，他與角色「天衣無縫」的融合，有一種真人與角色二合為一的自然感，無需運用誇張的表情和身體語言，只需簡單的眉眼傳神及簡潔的肢體動作，已能表達角色的內心世界。特別是大女兒及長子患病後相繼去世的無奈，他無需多費言語，單靠含蓄的身體語言，已讓深藏於內心的鬱悶愁緒盡在不言中。而菅田將暉以外露的演技表現賢治當時脫離俗世的宗教狂熱，以及年輕時期「我是誰？」的疑惑，盡顯青春的躁動和不安，他對這位去世已久的名人的心理狀態的「觸摸」，單靠文字紀錄和照片，相信他已盡己所能地演繹賢治難以肯定自己而感到自卑的心境。上述兩位演員恰當的演出，是全片的故事主線以外最大的亮點。

片名：《銀河鐵道之父》（Father of the Milky Way Railroad）
年份：2023
導演：成島出
編劇：坂口理子

海怪「擬人化」

《露比格曼：海怪神話》
（臺譯：《變身少女露比》）

　　《露比格曼：海怪神話》內露比一家身為海怪，卻「隱姓埋名」，為了躲避美人魚，決心離開海洋，到陸地生活，「假扮」成人類，希望免於被殲滅，並過著平靜安穩的生活。她的母親欠缺膽識，不敢與美人魚爭奪海洋的生存權，唯有「移民」，找尋另一不適合但能夠生存的空間。現實生活中的人類仿似《露》中的海怪，同樣需要尋覓生存的空間，但人類較貪心，通常都想擴闊自己生存的國度，多於只滿足於狹小的生活環境。例如：在地球備受人類污染後，科學家竟選擇火星為我們的另一居所，讓我們霸佔地球之餘，還可以移居至火星。海怪被迫遷居，人類卻因自作孽而主動遷居，前者與後者的遭遇實在千差萬別。

　　《露》內露比雖然在人類世界內生活，但在成長過程中難以遮掩自己的海怪特質，突然變大，恢復本性，並返回海洋，不論她的母親如何阻止她進入海洋，她都難以違反自己的本性，遑論會對母親唯命是從。現實中的年輕人與她相似，同樣按自己的本性而行，即使父母怎樣強迫他們遵從自己的指示，他們都不會盲目遵從，反而「順從自己」，跟隨個人的心意和興趣，尋找適合自己的生存空間，像她一樣，覺得陸地不合

適，便毅然進入海洋。不論她還是他們，父母的指令只會在其兒時發揮效用，一旦到了青春期，她／他們便會變得自我中心，個人的意願大於一切，父母的指令已在一剎那間被拋諸腦後。

很明顯，《露》的創作人從人本的角度出發，把人類常見的特質放在露比及母親的個性及行為上。露比是人類世界內處於青春期的少女的寫照，反叛，喜歡挑戰權威，我行我素，視禁令如無物。她的母親仿如中年女子，追求平靜安穩的生活，留在自己的舒適區內，不敢越雷池半步，避免自己／家人墮進危險的境地。即使她與母親擁有海怪的外形和特性，仍然脫不了人本的傾向，因為創作人一開始已從人類的角度設計她倆的形象，其「擬人化」的做法使她倆與現實中的你我她無異。其實她倆「平凡」的特性是一把「雙刃劍」，既可使觀眾產生共鳴，在現實中找到她倆的「影子」，但卻又找不到任何意料之外的驚喜。因此，《露》內海怪「擬人化」的設計利弊參半，覺得它沉悶還是有趣其實只有一線之差，認為其好看與否實在見仁見智。

片名：《露比格曼：海怪神話》（Ruby Gillman, Teenage Kraken）

年份：2023

導演：Kirk DeMicco

編劇：Pam Brady

Brian C. Brown

Elliott DiGuiseppi

上乘的劇本及場面設計技巧

《驚天救援》

　　作為講述消防員經歷的國產片，導演彭順交足功課。《驚天救援》內大型爆炸場面的震撼、民眾逃生鏡頭的揪心、兒子掛念消防員父親的不捨、消防員盡忠職守捨己救人的犧牲，都容易使觀眾感動落淚。特別是其中一位消防員讓獲救者戴上氧氣罩，自己甘願犧牲，更顯出他的偉大。

　　現時國內的電影特效一日千里，《驚》內火災爆炸鏡頭別具實感。片中化工廠大爆炸釀成遍地滿目瘡痍，那種全地被大規模摧毀的恐怖感，不下於荷里活末日電影裡類似的鏡頭。證明國內的視覺特效已慢慢追上荷里活，雖然仍未算是國際級，但最低限度其震撼性的場面對觀眾的心靈產生或多或少的衝擊。故火災是其中一種具極大傷害性的人類災難，此說並非言過其實。

　　此外，《驚》在文戲方面亦花了不少心思。影片提及消防員的女朋友猶豫自己應否嫁給他，因他平日的工作非常危險，以致她有建立家庭後失去丈夫的憂慮。或許每位女士都需要有安全感，對他進入火場導致自己經常擔驚受怕，實屬人之常情。但其後她親歷災難，了解消防員存在的重要性，以及他們拯救受災者的偉大，始了解她成為他的心靈「支

柱」，其實是他繼續幫人救人的動力，亦是他心理上最大的「避風港」，故她對他的支持其實對他自己甚至整個社會有很大的裨益。上述情節具有一定的真實性，因為它與現實中身為消防員的另一半的忐忑不安的心理十分吻合，容易使她們產生共鳴。

由此可見，《驚》的創作人在劇本及場面設計兩方面都下了不少功夫。倘若香港觀眾基於此片是國產片而放棄觀賞，這實在十分可惜，亦浪費了他們在認真製作的過程中所花的大量時間和精力。

片名：《驚天救援》

年份：2023

導演：彭順

編劇：張洪滔

擅用懸念

《黑豹2：瓦干達萬歲》

　　《黑豹2：瓦干達萬歲》是一次帝查拉國王（查德維克‧艾倫‧博斯曼飾）的「悼念儀式」，不論戲內還是戲外，瓦干達的居民／《黑豹》的演員皆對他的「離開」依依不捨。《黑2》的導演瑞恩‧庫格勒沒有在此集剛開始時便找黑豹的繼承者，不像其他荷里活主流的商業片，安排另一位男演員代替他，反而在影片的前中段刻意讓黑豹的位置懸空，讓觀眾猜猜創作人會找誰繼承他，為全片「製造」一個懸念，試圖增加觀影的趣味。此新穎的設計，的確使《黑2》與別不同，因為影片前中段內瓦干達的王太后拉瑪達（安琪拉‧貝瑟飾）以至公主舒莉（莉蒂西亞‧萊特飾）都沒有處理黑豹的繼承問題，反而把焦點放在瓦干達與水下王國塔羅肯的外交關係上。這讓觀眾對後來她成為新一代黑豹的過程感到好奇，究竟她如何從公主「轉化」為黑豹？上述的外交關係如何令她在周邊環境的驅使下成為黑豹？《黑2》使用一個又一個懸念吸引我們不斷追看下去，與以往Marvel電影系列內只看開首五分鐘便猜得到中後段的情節發展及結局截然不同，此片別具神秘感，一步一步地替我們解開懸念，與塔羅肯的領導人納摩（泰諾克‧烏爾塔飾）向她介紹塔羅肯王國，讓我們一層一層地認識此王國的過程十分相似，同樣為我們揭開故事情節以至此王國發展的「神秘面紗」。

　　《黑2》的政治諷刺意味很重，很明顯，瓦干達與塔羅肯的戰爭被視為多餘，因為兩國領導者彼此之間的意氣之爭是戰爭爆發的主因，復仇的情緒掩蓋了理智，使兩國居民因戰爭以致生靈塗炭。雖然舒莉成功

地成為新一代的黑豹而打敗了納摩，迫使塔羅肯王國向瓦干達投降，但不代表瓦干達已取得「真正的勝利」，因為戰爭使此國的居民無辜犧牲，勝利難以補償生命的缺失及心靈的創傷，塔羅肯居民亦可以鬆一口氣，倘若他們戰勝瓦干達，他們仍然不會得到太多的好處，瓦干達是陸上王國，塔羅肯是海底王國，彼此風馬牛不相及，塔羅肯佔領了瓦干達，前者的居民都不可能遷移至後者的領土內；相反，片中瓦干達戰勝了，同一道理，其居民亦不可能遷移至塔羅肯的領土內。因此，兩國之間的戰爭其實並非完全基於利益，在很大程度上源於其領導者彼此之間的私人恩怨，感性掩蓋理性的結果，不可謂不嚴重，亦諷刺現實世界中類似此兩國的戰爭浪費大量人力物力，卻不能為任何一國的居民帶來一些具有少許重要性的利益。

　　到了《黑2》片末，納摩終於覺悟，認為瓦干達在地上面對眾多外敵，孤立無援，當其遭受外來的侵略時，必定需要尋找盟友，他領導的塔羅肯王國是最佳的選擇，故他覺得塔羅肯根本無需以戰爭迫使瓦干達與它結盟。他願意投降，實源於正常的外交關係的考量；不過，既然他懂得從此角度思考，為何他一開始魯莽地向瓦干達發動戰爭？是否因為塔羅肯政府人員被殺而使他失去了理智？他源於憤怒而打仗，犧牲了國民的幸福，是否他「感情用事」的惡果？因此，《黑2》是現今各國領導者的當頭棒喝，讓他們了解不審慎考慮各方形勢而隨意發動戰爭可能會帶來的嚴重後果，此片的創作人在提供視聽娛樂之餘，還藉著此片表達自己對他們的忠告，可算是「功德無量」。

片名：《黑豹2：瓦干達萬歲》（Black Panther: Wakanda Forever）

年份：2022

導演：Ryan Coogler

編劇：Ryan Coogler　Joe Robert Cole

過關斬將的打機式電影

《龍與地下城：盜亦有道》

（臺譯：《龍與地下城：盜賊榮耀》）

　　取材自經典的角色扮演遊戲有一個很大的優點，就是角色個性突出，服飾鮮豔亮麗，獨特的人物能給予觀眾深刻的印象。《龍與地下城：盜亦有道》內埃德金・達維斯、霍爾嘉・奇爾高雷、福格・弗萊徹及索菲娜等角色有鮮明的形象，即使我們忘掉片中大部分情節，都不會忘記他們的言語和行為。這就是改編自角色扮演的電影的先天優勢，讓我們在觀影的過程中容易想起他們原本具有個人風格的一舉一動，單看人物，已經為之著迷。

　　不過，《龍》在故事情節方面欠缺了一點新意，使我們容易猜得到故事發展的過程，但其風格化的特質使全片仍然值得一看。例如：「隨意門」及突變為野獸又變為人類的特技，已在其他動畫／特技電影內屢見不鮮，雖然動作場面緊張刺激，整體畫面生動亮麗，但大部分都是「新瓶舊酒」，難免缺乏新鮮感，遑論會帶來驚喜。

　　而盜寶的過程亦屬於傳統過關斬將的套路，給予觀眾打機的感覺，的確為他們帶來虛擬的「衝鋒陷陣」的滿足感，但此類電影在荷里活內

隨處可見，要「出奇制勝」並不容易。幸好《龍》憑著超快的節奏和高速行進的畫面建立了只此一家的風格，其展現上述特技時突出的鏡頭設計，其模仿電子遊戲的色彩豐富的畫面，依然使全片成為別具獨特性的「異品」。

由此可見，即使《龍》的情節盡在觀眾的意料之內，其故事性明顯較弱，我們都會沉醉於欣賞角色的造型及個性特質，以及其畫面別樹一幟的特色。故全片瑕不掩瑜，僅看片中不少鏡頭精緻的設計，包括「人獸變身」的連續性鏡頭，以及進入「隨意門」後瞬間潛入另一空間的畫面，倘若單單觀賞其美術技藝，其實已值回票價。

片名：《龍與地下城：盜亦有道》（Dungeons & Dragons: Honor Among Thieves）

年份：2023

導演：Jonathan Goldstein
　　　John Francis Daley

編劇：Jonathan Goldstein
　　　John Francis Daley
　　　Michael Gilio

現實與「超現實」的配搭

《絕地追擊》

　　《絕地追擊》由香港導演邱禮濤執導，根據真實的歷史事件改編，使劇本有血有肉。片中武警雲南邊防 8077 部隊執行的艱鉅緝毒任務，起承轉合完整，讓角色充滿立體感。一開始，部隊鬥志激昂，滿懷信心出發，覺得自己必定能成功捉拿毒販，導演用了不少特寫鏡頭拍攝他們滿懷自信的一舉一動，表現其傳統的正面形象。

　　到了中段，他們得悉會遇上山洪暴發，仍然覺得自己可克服困難，突破險境，導演用了全身鏡頭捕捉他們戰意旺盛的身體語言，表現其積極備戰的狀態。直至轉折點，他們親眼看見泥石暴跌，自己的生命受威脅，導演使用近距離的特寫鏡頭表現他們堅毅但有一絲絲恐懼的矛盾不安的心境，讓他們陽剛背後的無奈表露無遺。

　　到了最後，他們得悉同僚不幸喪生，為了保持紀律部隊英勇的形象，「流血不流淚」，向已去世的昔日同僚致敬時，導演用臉部的特寫鏡頭拍攝他們強忍淚水的男性情誼，表現他們重感情重義氣的男性本質。因此，導演準確地捉摸角色的內心世界，以不同的鏡頭表現他們的心理狀態，讓觀眾「進入」他們的內心，感同身受地代入他們的處境。

另一方面，《絕》在現今較先進的動作特技配合下，以真實的事件作參考，使整件事彷彿在我們的眼前出現。例如：山泥傾瀉時泥土埋了活人、巨石墮下砸毀車輛，場面震撼，具有一定的真實感，讓觀眾彷彿感到這些天災已在他們的眼前出現，現今國內電影的製作條件改善，已能運用較多的資金，製作仿真度甚高的天災場面。《絕》的出現，是一個明顯的例子。

另外，邊防8077部隊與毒販對決時，槍林彈雨的場面，具有舊日港產槍戰片的特色，大量子彈「亂飛」的射擊鏡頭，明顯取材自香港的重型械鬥片，導演成功把港產片本來的「超現實」感覺放在此歷史動作片內，雖然與當時真實的情況稍有差異，但現實與「超現實」的配搭，應給予觀眾一定的新鮮感。因此，《絕》忠於歷史之餘，仍然加入一點點個人風格，算是在舊瓶內添加了新酒。

《絕》遵循國內傳統「英雄片」的風格，其舊式男性不屈不撓的個性，勇武擒敵的態度，以及為國犧牲的正面價值，讓觀眾不容易找出《絕》與其他同類型電影的明顯差異，可能會覺得《絕》欠缺了一點點驚喜，未能突破昔日固有框框的限制。

片名：《絕地追擊》
年份：2023
導演：邱禮濤
編劇：龐曉

電影之外

能否粉碎「命運迷牆」？

《命案》

《命案》裡的大師（林家棟飾）篤信命理，以為能依靠這方面的知識，可以替別人化解「死劫」，可惜「命裡有時終須有」，不論他如何想盡辦法改變當事人的命運，她始終難逃一死，因為這是她的命，任何人都不能改變。碰巧少東（楊樂文飾）同樣想依靠他使自己的命運逆轉，究竟少東能否粉碎「命運迷牆」？這是全片最大的懸念，亦是觀眾願意「目不轉睛」地看著銀幕，從開首追看至結局的主要原因。

《命》的點題語句「一切皆是命，半點不由人？」似乎暗示人力難以改變命運，但事實是否真的如此？既然每個人的命運早已經注定，為何我們仍要這麼努力使自己進步？為甚麼我們依舊要想盡辦法戒掉從小至大幾十年來沾染的惡習？少東其實是我們每一個人的「象徵」，當我們難以接受未來的惡運時，通常都想尋求方法擺脫惡運，但它很多時候與我們的本性有密切的關係，這就像未來的他會殺人入獄，與其殘暴的本性有不可分割的關係，要戒除此本性，才可改變自己的命運。編劇以他為極端的例子，旨在說明每一個人得知自己欠佳的未來時，或多或少都會想辦法尋求一點點改變，但能否真的成功改變命運？這是他尋求大師協助時的疑惑，亦是大部分人的煩惱。片中他本性向惡，會殘暴地殺

貓，但其後一心向善，嘗試阻止自己殺人。究竟他能駕馭命運還是依舊成為命運的「奴僕」？

《命》是探討命運的哲理性電影，貫徹銀河映像的風格，就是其「難以想像」的特質。當觀眾以為一切將走向終結，少東會以殺人告終時，突然筆鋒一轉，所謂「柳暗花明又一村」，死路之後竟出現另一條生路，只要有心要做出改變，那怕要戰勝殘酷的命運，總會讓自己的生命軌跡出現些微的變化。導演鄭保瑞在《命》內延續其風格化的作者特色，在黑暗中略見曙光，就是人在本性造成的困境中不輕易放棄自己，要積極面對命運的態度，就像片中的他，為了改變未來，決心與自己的本性「對抗」。或許編劇與導演皆不願意向命運屈服，積極地作出改變，相信改變行為便能改變未來，意圖粉碎「命運迷牆」，這種不服輸的心態構成《命》的核心主題，亦是全片最值得思考的地方。

片名：《命案》

年份：2023

導演：鄭保瑞

編劇：游乃海

　　　李春暉

電影之外

戲內戲外的回憶

《壯志凌雲：獨行俠》

（臺譯：《捍衛戰士：獨行俠》）

　　1986 年的《壯志凌雲》瘋魔全球，36 年後的今天，《壯志凌雲：獨行俠》成為戲內戲外的回憶。彼得·「獨行俠」（湯·告魯斯飾）在片中已是米契爾上校，準備訓練精英飛行小隊的成員，殊不知他遇上了布雷德利·「公雞」（麥爾斯·泰萊飾），面對已故的搭檔尼克·「呆頭鵝」的兒子，百般滋味在心頭，因為「公雞」仍然對他懷恨在心，一方面認為他是引致父親死亡的「兇手」，另一方面覺得他是自己事業發展的「障礙」，源於一些誤會，以為他瞧不起自己，這使他在「公雞」面前經常臉有難色，但礙於「公雞」已故的母親對他的囑咐，為免令「公雞」對她產生仇恨，他只好「啞子吃黃蓮」。對片中的他來說，回憶是痛苦的，他的「任務」便是要解決他與「公雞」兩代之間的矛盾。因此，《獨行俠》是真正的續集，上一代延續至下一代，由角色自身的回憶帶動全片的整個故事，他需要化解的衝突，源自三十多年前的意外，不論對白還是畫面，都反映他的思緒經常被自己的回憶牽引，對著「公雞」時有一點點無奈的愁緒和「手足無措」的表現，已是最佳的證明。

　　另一方面，《獨行俠》體現了湯·告魯斯作為演員的個人回憶的珍貴價值。當年他主演《壯》時，只有二十多歲，年輕力壯，鋒芒畢露，穿上空軍制服，有型有款，是不少年青少女傾慕的對象，不少少男亦對他投以羨慕的目光。至三十多年後的《獨》，他已接近六十歲，臉上的皺紋顯露歲月流逝的滄桑感，穿上空軍制服時已脫掉昔日的青澀感覺，

取而代之的是年長的成熟和穩重,中老年婦人仍然視他為美男子,年長男士亦會對他樣貌和身形保養得宜而嘖嘖稱奇。不論《獨》的票房和口碑如何,相信此片都會是他演藝生涯的紀念作,因為他有機會在三個不同年代過去後仍舊飾演同一角色,依然以同一造型面對觀眾,他可以「飲水思源」地懷念當年的角色如何給予他名成利就的機會,亦可以藉此回顧自己的演藝生涯。由此可見,《獨》對他來說,別具意義,在其演員成長的歷程中,亦是深具價值的總結。當他真正退休時,回看《壯》和《獨》,便會發覺自己改變了不少,但亦成長了很多。

此外,《獨行俠》亦是六十後至八九十後普羅大眾的集體回憶。事實上,湯・告魯斯在《壯》內的空軍軍人造型是當年六七十後的少年和年青人模仿的服飾,他們為了吸引異性,以此造型「包裝」自己,希望能獲得身邊女性的青睞,故《獨》內他以同一造型現身,勾起他們對自己年青時期的回憶,讓他們想起當年追捧時尚、愛打扮的不羈歲月;倘若他們欲重拾久違了的回憶,必定會進入戲院觀賞《獨》。至於八十後及九十後的觀眾,他們認識他,大多透過他主演的《職業特工隊》(臺譯:《不可能的任務》)電影系列,《獨》內他以仿如四十歲的臉容「遮掩」接近六十歲的真實年齡,依然身手敏捷,駕駛戰機時似模似樣,他們分別身為中年人和年青人,會樂於「被騙」,彷彿視他為自己的同輩,亦是同一年代的銀幕英雄,其回憶限於《獨》內他的英雄形象是《職》的延續;雖然他的職業、身分、個性和經歷都不同,但他在《獨》內有勇有謀的特質和為他人著想的高尚情操依舊是他在《職》內的特點的延伸。因此,不論戲內還是戲外,《獨》都是男主角、演員及觀眾的回憶。

片名:《壯志凌雲:獨行俠》(Top Gun: Maverick)
年份:2022
導演:Joseph Kosinski
編劇:Ehren Kruger　Eric Warren Singer
　　　Christopher McQuarrie

過去與現在

《奪寶奇兵：命運輪盤》
（臺譯：《印第安納瓊斯：命運輪盤》）

　　不論戲內還是戲外，《奪寶奇兵：命運輪盤》都穿梭於過去與現在，追上時代的潮流，大玩時空的交替。戲內奪寶追逐的動作場面固然緊張刺激，而鍾斯博士（夏里遜福飾）從過去走至現在，創作人依靠電腦特效「製造」年青版的他，精力充沛，追趕跑跳碰都不會輸給現今的年青人，過往《奪》系列的集體回憶全都重現在觀眾眼前，六七十後的中年觀眾必定能懷舊一番，並獲得與兒時相似的觀影體驗。因此，說影片旨在滿足我們的懷舊心理，明顯有一定的依據。

　　戲內鍾斯雖然已日趨老邁，但仍堅持年青時的興趣，醉心考古，把自己的生命奉獻給文物研究。當他在大學課堂內專心教學，表現自己在考古研究範圍內專業的態度，年輕的學生卻心不在焉，部分記掛著課堂以外的事情，另一些對課堂內容不感興趣，他與他們形成強烈的對比。影片末段他依靠命運輪盤回到古代，寧願留在過去，都不願意返回現在，熱愛古代的人和物，其對考古學敬業樂業的態度，可見一斑。因此，說影片呈現老年人對自身的事業終生的熱愛，有一種難以被動搖的堅持和執著，實不為過。

　　至於戲外，夏里遜福已八十歲，依然在動作片內演出，從過去至現在，他對《奪》系列的不離不棄，堅持親身上陣演出，即使用了不少電腦特效，都不會使我們懷疑他演出的誠意。因為大家都相信他已盡了最

大的努力演出此角色，而創作人在動作鏡頭內運用電腦特技，實屬無可避免。因此，他的誠意可嘉，對自己演藝事業的熱愛從不褪色，雖然影片主線內盜取寶物的情節屬老調重彈，動作場面與以前的《奪》相似，難以談得上有多大的新鮮感，但他不顧自己年齡的限制而賣力演出，其實都已值得我們支持。

片名：《奪寶奇兵：命運輪盤》（Indiana Jones and the Dial of Destiny）

年份：2023

導演：James Mangold

編劇：Jez Butterworth

　　　John-Henry Butterworth

　　　David Koepp

　　　James Mangold

不要對新聞工作者失望

《她説》

（臺譯：《她有話要說》）

　　近一兩年來，報讀大學新聞系的學生越來越少，可能他們對新聞工作者失望，覺得他們不能改變甚麼，遑論能使整個社會產生翻天覆地的變化。不過，《她説》卻著意肯定他們的存在價值，他們的努力、辛勞，以及鍥而不捨的精神，促成 Me Too 運動的出現，改變了美國，改變了世界。

　　全球的女性地位在近十年內已獲得前所未有的提升，但她們面對財雄勢大的富豪，依舊顯得「渺小」。她們礙於自己與對方在權力和地位兩方面極大的差距，故被性騷擾後不敢作聲，遑論會投訴及控告對方。《她》內 Megan（嘉莉慕萊根飾）和 Jodi（素兒卡山飾）鼓勵她們向公眾説出真相，還自己及有類似經歷的女性一個公道。她們獲得兩人的支持後，勇敢地向別人訴説自己過往的經歷，使對方被繩之於法。新聞工作者的社會力量，在於其以「一石激起千層浪」，一個又一個站出來，其引發的 Me Too 運動，正好讓美國人了解尊重及保護女性的重要

性，對她們的身心健康、日常生活的安全及在全球世界各地的不同處境的關注程度，亦因此運動而迅速提升，其產生的影響力更席捲全球。

由此可見，《她》最大的優點，在於其彰顯新聞工作者的「無形力量」。全片以 Megan 和 Jodi 兩人為代表，講述她們揭露性騷擾及侵犯案的真相，突顯當時的女性遭受的不禮貌對待及屈辱，藉此讓我們了解 Me Too 運動的出現實源於一籃子無可避免的因素，證實它的誕生不是偶然，亦非「意外」。

片名：《她說》(She Said)
年份：2022
導演：Maria Schrader
編劇：Rebecca Lenkiewicz

是否有正確的道德觀念？

《孩子轉運站》
（臺譯：《嬰兒轉運站》）

　　是枝裕和執導的第一齣韓語電影《孩子轉運站》延續過往的風格，同樣以幾個沒有血緣關係的人組成一個「家庭」，並建立不一樣的「擬親屬關係」；但《孩》與先前的幾部作者電影的不同之處，在於《孩》的創作視野較廣闊，在家庭觀念以外，還有道德價值的探討。《孩》內尚賢（宋康昊飾）與東洙（姜棟元飾）合力擄走孤兒院的「嬰兒暫存箱」的嬰兒，向不育／生育有困難的夫婦售賣他們，這本是犯法的行為，在道德上當然不正確；但其後他們幫助年輕的母親素英（李知恩飾）尋找她的兒子羽星最適合的養父母，期望他能夠在養父母的家庭內健康快樂地成長，在人道方面他們的行為絕對正確。她棄養羽星，沒有盡母親的責任，把他放進「嬰兒暫存箱」內，甚至不在其字條上留下任何聯絡方法，她不負責任的行為顯露其個性以至道德上的缺陷，但後來她主動尋回他，為了他的未來生活著想，想盡所有辦法替他尋覓養父母，在人道方面她的行為沒有任何不當之處。因此，很難說尚賢、東洙與素英是否有

正確的道德觀念，從道德及人道的角度看，他們各自的行為有恰當及不恰當的地方，不可能用三言兩語評價其行為及背後的動機，《孩》的角色蘊藏著具爭議性的道德課題，如果僅以法律的標準判斷他們的是非黑白，未免太小覷是枝設計角色的個性和行為時所花的心思和心力。

《孩》內刑警秀珍（裴斗娜飾）與較年輕的李刑警（李周映飾）一直跟蹤尚賢與東洙，希望找出他們售賣嬰兒的犯罪證據，但他們「盜亦有道」，為羽星找尋多位「候選」養父母卻未能完成交易，使秀珍不耐煩，欲找兩位養父母「演員」與他們交涉，試圖幫助他們完成交易，並把他們繩之於法。秀珍本來出於好意，逮捕他們，以「為民除害」，但找「演員」做戲的方法較不擇手段，在道德上不正確，不過，捉拿罪犯本來就是刑警的職責，她用盡辦法履行職責而所用的手段有違常理，本屬情有可原，但李刑警認為她的做法道德不正確，可能李刑警是新人，仍然堅守傳統的道德原則，反而她逮捕罪犯的經驗豐富，不擇手段地捉拿罪犯的行為已司空見慣，其道德界線已變得模糊，她的是非觀念亦變得麻木。因此，她是否有正確的道德觀念，這實在見仁見智，或許道德本身蘊藏著廣闊的灰色地帶，要評價一個人的行為是否道德正確，根本就不是一件容易的事。

何謂好人？何謂壞人？尚賢與東洙是好人，因為他們願意幫助素英為羽星尋找最合適的養父母，花了不少時間和精力，樂於助人，不會為了快速地完成買賣嬰兒的交易而敷衍了事。他們是壞人，因為他們售賣「嬰兒暫存箱」裡的嬰孩，「無本生利」，視嬰孩為「貨品」，欠缺了一種對人（嬰孩）的基本的尊重。素英是好人，因為她在拋棄羽星後努力尋回他，其後甚而盡己所能地替他尋找合適的養父母，即使她未能盡母親應有的責任，仍然不計代價地為他未來的生活著想。素英是壞人，因為她懷孕後不負責任地拋棄他，她自私地認為自己一個人難以照顧他，

遂決定捨棄母親應有的責任，把養育兒子的天職推卸給孤兒院。秀珍是好人，因為她履行刑警的職責，竭盡所能地捉拿售賣嬰兒的犯罪份子，從不卸責，遑論會容許罪犯逍遙法外。秀珍是壞人，因為她刻意讓尚賢和東洙與她安排的養父母「演員」交易，以尋獲他們的犯罪證據，她不擇手段的做事手法，暗示其背後的道德觀念有嚴重的問題。因此，整齣《孩》頗堪玩味之處，在於其角色「亦正亦邪」，其在道德層面上的複雜程度，與現實生活中的你和我不相伯仲。

片名：《孩子轉運站》（Broker）

年份：2022

導演：是枝裕和

編劇：是枝裕和

電影之外

包容與接納的可貴

《小魚仙》
（臺譯：《小美人魚》）

　　從戲外至戲內，《小魚仙》的創作人強調包容與接納的可貴。戲外從非裔人士荷爾貝莉飾演小魚仙艾莉奧開始，坊間爭議聲音不絕，但導演洛‧馬素仍然堅持找她演出，壓倒歧視的聲音，尊重種族的多元性，讓影片呈現有色人種的另一種美。事實上，她是否美麗實屬見仁見智，如今她落力演出，希望讓觀眾欣賞她努力的成果，盡己所能地說服觀眾黑人演員可以有很多可能性，以往由白人壟斷的角色現在都可由黑人擔綱演出，藉此強調種族平等的珍貴。《小》在開拍之初已備受白人至上的種族主義者非議，反映種族平等仍未實現，從古代至今時今日，這依舊是世界上有色人種奮鬥的目標。

　　至於戲內，初時海上王國因艾莉奧的母親以前受人類所害而死亡，導致她的父親對陸上的人類王國異常恐懼，並立法禁止所有海洋生物走上地面與人類接觸，很明顯，陸上與海上王國的隔閡甚深，彼此互不相干，遑論會有任何接觸。艾莉奧不相信所有人類都是壞人，遂向父親提出自己要與人類接觸，強調包容與接納的可貴，可惜初時父親為了她的安全著想，不願意讓她走上地面，至後來她堅持要與艾力王子（祖納候

堅飾）一起，她與他的愛使父親動容，終讓她嫁給他，以結婚的大團圓結局完場。他倆締結婚盟，象徵海上與陸上王國重新接觸的開始，亦暗示海洋生物與人類彼此包容和接納的可能性。片中兩族在他倆結婚之後能否和平共處，尚是未知之數，惟《小》的創作人樂觀地盼望異族之間的相處會有美好的結局，正象徵人類社會內不同種族之間幾經了解和磨合後，終能包容與接納對方，並融洽地共存共處。

世界本是多元，人類社會歷經古代至當代數千年來的變化，雖然經濟和社會不斷進步，但種族問題仍然未獲得徹底的解決。如今《小》的出現，正好提醒我們，要包容與接納一些與自己不同的人，「非我族類，其心必異」的觀念已經過時，每個人都有不同的長處，正如每一個種族都有值得我們學習的地方。因此，過度固執地排除異己使自己的種族不能進步，亦必然導致嚴重衝突的爆發，對己對人都沒有好處，故包容與接納其實是融洽相處的大前提，亦是整個世界達致終極和平的必要條件。

片名：《小魚仙》（The Little Mermaid）
年份：2023
導演：Rob Marshall
編劇：David Magee

電影之外

沒有「壞人」的世界

《心裏美》

　　《心裏美》由香港浸會大學的校長及教授擔任出品人，以提倡正面的價值觀為拍攝的動機，已可預料影片中的世界會較「清潔」，與現實世界有一點點「距離」。據筆者所知，補習天王的工作十分忙碌，與當紅的藝人不遑多讓，除了備課，還需要花不少時間拍廣告，又需要定期接受傳媒訪問，替補習社宣傳，分身不暇，在教學與其他工作之間取得適度的平衡，實在談何容易。片中何強強（王浩信飾）對自己的補習工作游刃有餘，亦是一等一的好人，雖然貴為年薪數百萬的補習天王，但在其他普通人面前沒有架子，樂於助人，願意照顧老人，關心學生，不論貧富，他都會花不少心力了解及幫助他們，比現實中正規學校的日校老師更稱職，輔導老師都比不上他。他是理想中的老師，願意花時間與學生相處，透過聊天及交往認識他們，敬業樂業。像他一樣的補習老師，在現實世界中實在萬中無一。

　　另一方面，當何氏指導 Miss Lee（余香凝飾）如何成為一位好老師時，在關顧學生方面，談得頭頭是道，即使這是眾人知悉的道理，仍然知易行難。幸好她是直資中學的老師，學校資源較充足，與傳統的津貼

中學比較，她的教學時數較短，行政負擔較輕，應有餘力關心學生。她可以到弱勢學生的家庭家訪，並與學生進行個別的相處，有說有笑，獲得他們的愛戴，並成功建立深厚的師生情誼，其亦師亦友的關係，構成一幅教育界的美好「圖畫」。《心》塑造了教師的理想形象，不論他們的教學成效如何，最低限度讓學生對他們的軟性工作心滿意足，如果有更多老師在現實生活中能成為上述的他／她，相信十多歲的年青人會覺得更快樂，他們心底裡的世界亦會更美好，青少年的自殺率自然會迅速下降。

《心》的創作人刻意製造一個沒有「壞人」的世界，別以為 Miss Lee 憎恨父親李龍基（吳岱融飾），他便是「壞人」；事實上，他有自己的苦衷，當年她的母親有外遇，導致兩夫婦婚姻破裂，這才迫使他「欺負」母親，但 Miss Lee 不知道真相，以為他是「壞人」，殊不知他去世後真相曝光，她始知悉他為了保護母親的形象而在她面前隱藏真相，他才是最偉大的人。所謂「人不為己，天誅地滅」，《心》的創作人似乎想推翻此定理，他處處為其他人著想，不單顧及她的感受，還關心學生的日常生活，即使身為補習學校的校長，仍然主動到學生做兼職的茶餐廳，與她一起洗碗，表現自己對她的關愛。他開辦補習學校賺錢謀生之餘，亦願意肩負一定的社會責任，懂得為社會的最底層著想，實在難能可貴，更可被視為我們理想中的優質校長。

不過，可能觀眾會認為《心》裡的角色過於理想化，有完全脫離現實之嫌，因為何氏、Miss Lee 及李校長皆是教育界的「模範」，當我們離開戲院後，便會發覺他們在芸芸人海中絕無僅有。即使如此，《心》依舊為我們提供非一般的「夢」，撇除影片在技術方面的缺失（電影感不足、製作粗糙等），影片讓我們得悉普遍學生期望而又獲得大學老師認同的優質老師其實不需要有「特殊技能」，只需付出大量時間和精力了

解學生，真心地與他們相處，他們已歡喜快樂，亦會體諒老師在日常生活和工作上的苦澀和難處。因此，學生的期望很多時候都不算複雜，只盼望老師是品格高尚的「正常人」，了解他們的需要，而非學富五車的天才，亦非擁有非一般能力的「超人」。

片名：《心裏美》

年份：2022

導演：吳家偉

編劇：吳雨　黎俊

　　　翁文德　林柏熙

電影之外

誰是「怪物」？

《怪物》

　　《怪物》的故事源於一宗湊（黑川想矢飾）被欺凌的事件，究竟他的老師保利（永山瑛太飾）、母親早織（安藤櫻飾）、同學依里（柊木陽太飾）、他本人還是整個教育制度是「怪物」？所謂「橫看成嶺側成峰，遠近高低各不同」，從相異的角度分析，會有截然不同的想法。

　　老師保利是「怪物」。雖然他是一位有心有力的好老師，但因為他制止湊對同學的報復，不慎弄傷了湊，又較沉默寡言，不太懂捍衛自己的權益，以致校方高層以他為「代罪羔羊」，強迫他辭職。與其說他是大好人，不如說他是整個制度的受害者，是群眾壓力之下的「犧牲品」。

　　母親早織是「怪物」。她母兼父職，需要獨力照顧湊，愛子心切，看見他受傷後，急於找尋「真兇」，不理會整件事的前因後果，只求為他復仇，並要求校方承認罪責，作出行動。她善用日本學校的投訴文化，即使不一定能補償湊的精神和肉體的損失，仍然務求校方高層給她一個圓滿的交代。

　　同學依里是「怪物」。雖然他是小學生，但已有明顯的同性戀傾向，愛上湊，希望經常與湊在一起。他表露當時被視為異常的性傾向，家人決心「醫治」他，強迫他改變，要求他喜歡女性。在當時保守的大環境下，他被歧視，難以與主流的思想抗爭，但又不願意屈服，陷入極度矛盾的心理狀態。

湊本人是「怪物」。因為他被老師保利不小心弄傷後，沒有向母親早織説出事件始末的真相，導致她誤會了老師，以為老師故意欺凌他，她為他伸張正義，其實源於她對老師像「雪球」一樣越滾越大的誤解。他沉默地面對自己的處境及周邊發生的事情，且不懂為老師澄清事實，明顯未能替他人著想。

整個教育制度是「怪物」。在日本，教育已被「轉化」為服務性行業，老師是「銷售員」，家長和學生是「顧客」。老師做錯了事，必須向家長和學生道歉，不論事實真相如何，老師必須先認錯。片中校方高層代表老師多次向早織致歉，卻未弄清欺凌事件的始末，已證明道歉已成為老師在家長面前必須履行的「禮節」。道歉背後是否真心？是否合理？這竟是無人會關注的事情。

因此，《怪物》的片名具有高度的諷刺性。編劇坂元裕二從不同角度闡釋「誰是『怪物』？」的題旨，讓觀眾反思處於不同位置的持分者如何使自己成為「怪物」或者外在的環境怎樣令他們成為「怪物」。不論主動還是被動地成為「怪物」，同樣使我們進行深刻的反思，進而把自己看見的影像聯繫至相似的現實世界內。

片名：《怪物》（Monster）

年份：2023

導演：是枝裕和

編劇：坂元裕二

電影之外

篤信天命的時代

《封神第一部》

在久遠的商朝，天命大於一切。《封神第一部》內商王殷壽願意犧牲自己的性命以驅除天譴，不論是真是假，都可贏取民心，除了民間，從上至下的朝廷官員都佩服他的勇氣，可見他是古代「市場學」的奇才，知悉百姓的需要，明瞭官員的期望，知道天命的要求。初時他獲得朝廷內外上上下下的支持，與其深入了解天命及中國傳統的天象卜卦不無關係。故其後他面對民心向背的困境，實始於其寵幸狐妖妲己。費翔準確地拿捏他「掌握民心」的專長，能用雄渾的氣勢和權威性的語氣說出自己願意「為民犧牲」的謊言，準確地捉摸當時他刻意籠絡民心的統治者心態。由於傳統上天命歸於君主，百姓對他的說話深信不疑，甚至不覺得有任何置啄之處，從當時的傳統文化來說，這實是人之常情。

影片中殷壽被狐妖妲己迷惑，不單被她的美色誘惑，還認為她最懂自己的心。即使他貴為商朝的最高領導者，都會認為身旁的人不了解他，直至她在他身旁出現，他才認為自己遇上難得一見的「知心者」，因為她懂得用「甜言蜜語」逗他高興，說他想成為天下的王，正好準確地捉摸他的心意，或許她成功地迷惑他，關鍵在於她「進入」他的內心世界，精準地拿捏他的所思所想。費翔運用精湛的身體語言，活現他貪圖

美色又愛聽奉承之言的個性，藉此建立自己的自信，以及勇武威猛的男性形象。即使是暴君電影中常見的酒池肉林情節，費翔都會用心演繹，把奢侈揮霍背後覺得自己「前無古人，後無來者」的權威性人格突顯出來。可見其仔細地捉摸角色的個性，他的精彩演出讓筆者對其留下深刻的印象。

民心是一個朝代興亡的關鍵。《封》敘述殷壽從得民心至失民心的過程，讓當今的領導者知悉民心的重要性。民心像水，既能載舟，亦能覆舟。古代的天其實是道德的天，與民心一脈相承，亦與近數十年來中國共產黨政府依舊強調的「為人民服務」的宗旨遙相呼應。可見《封》以歷史為戒，提醒領導者必須以民眾為主要的「服侍對象」，認為他們得民心，政權安穩，國家才會繁榮。影片的主旋律意識正面明確，應與中國民眾的喜好相符，故其在國內獲得超高的票房，實非偶然。

片名：《封神第一部》

年份：2023

導演：烏爾善

編劇：冉平　冉甲男

　　　烏爾善　曹升

電影之外

本土化的示範

《打死不離喇星夢》

（臺譯：《拉辛正傳》）

　　別以為《打死不離喇星夢》只是《阿甘正傳》的印度版，《打》沒有這麼簡單，它是本土化的成功例子。從阿喇（阿米爾汗飾）在火車車廂內向其他乘客述說自己過往的經歷開始，已證明編劇艾維卓登不想完全複製《阿》，因為《阿》內阿甘坐在公園的長椅上講述自己的身世。如果直接搬至《打》，會顯得不合情理，可能由於印度人不會在公園內逗留太久，休息一會兒後便會離開，要聽阿喇長篇大論地講述，最少需要一小時，故在乘搭火車時百無聊賴，又沒有太多活動的空間，聽他講自己傳奇的大半生，是消磨時間的最佳辦法，故此安排很合理。可見編劇改編《阿》時顧及印度人的生活習慣及其普遍個性，相對不少「搬字過紙」直接改編的電影，《打》的編劇改寫劇本的手法明顯較高明。

　　美國是第一世界的國家，而印度屬於第三世界，在社會實況方面有不少相異之處，《打》的編劇作出不少本土化的改動。《阿》一開始已表明阿甘的智商比正常人低，可能美國人從小開始已需要做智商測試，父母會得悉兒女的智商水平，而印度沒有這麼先進，《打》內阿喇的母親不知道兒子的智商水平，其他孩子覺得他傻頭傻腦，比正常人笨，沒有

客觀標準，遑論有任何科學根據。阿甘的母親説人生就像巧克力，而阿喇的母親説人生就像酥炸球，可能由於巧克力在印度內太貴重，看電影的印度觀眾不限於富貴人家，當地的窮人根本沒有太多機會吃巧克力，反而酥炸球是當地較便宜的食品，以此食品作比喻，會讓不同階層的觀眾產生共鳴。同一道理，其後阿甘與朋友捕蝦致富，阿喇從事內衣生意致富，因為蝦不是必需品，印度內大部分是窮人，能靠賣蝦賺取大量金錢的情節，實在不合理，故改為內衣，它是必需品，不論窮人或富人都要穿著，此因應印度的民情及社會而作出的改動，是《打》的編劇的聰明之處。可見編劇對《阿》的劇本的明智改動，使《打》生色不少，亦更適合印度觀眾觀賞。

另一方面，《阿》與《打》內阿甘及阿喇青梅竹馬的女朋友同樣流連夜店，誤入歧途，但《打》較多著墨於阿喇女朋友複雜的家庭背景。可能《打》的編劇想多解釋她貪名好利而想進入娛樂圈的原因，與她的童年經歷及其後的成長歷程有密切的關係，填補了阿甘的女朋友在青春反叛期內「順理成章」地學壞的劇本漏洞，亦較符合印度社會內「人性本善」的假設性概念，她只因個人身世及家庭背景而不幸學壞；或許美國的娛樂場所較多，黑社會較泛濫，印度的同類場所相對較少，貿然説她單受社會氛圍影響而不幸學壞，實在不合情理。可見編劇因應印度的社會實況加添了一些「補充」的角色背景，讓《打》的情節發展的可信度甚高，即使身處香港的觀眾對印度一無所知，都會覺得編劇在因應本土化而改編《阿》時耗了不少腦力，花了不少功夫。

《打》以愛為主題，與《阿》以阿甘的一生為核心截然不同，可能印度人較熱情，對愛的追求較熱切，故愛的主題會較受當地人歡迎。《打》只輕輕帶過阿喇在印度歷史舞臺上舉足輕重的位置，雖然偶有講述當地的歷史及過往的社會發展，但用了更多篇幅講述阿喇對女朋友的掛念，

不惜一切地要與她相聚，其數十年來多次向她求婚被拒而仍然愛她的堅持，直至最後有情人終成眷屬，正反映他對她的愛的重視。因此，印度片蘊含的愛有時候不需要太多勁歌熱舞來襯托，《打》講述愛但沒有太多不必要的歌舞，便是一個成功的例子。

片名：《打死不離喇星夢》(Laal Singh Chaddha)

年份：2022

導演：Advait Chandan

編劇：Eric Roth（original）

　　　Atul Kulkarni（adaptation）

電影之外

母愛能改變「一切」

《指尖觸到的愛》

（臺譯：《指尖上綻放的愛》）

　　闡述母愛的電影並不罕見，《指尖觸到的愛》以母親令子（小雪飾）對小智（田中偉登飾）的愛表現母愛的偉大。很多時候，我們眼耳口鼻的功能都正常，便以為一切都理所當然，殊不知《指》內小智年幼時失去視力，至十八歲時失去聽力，成為全盲聾人士，當我們看見銀幕上的他時，便覺得自己十分幸福。因為我們能與別人溝通，不會像他「被迫」斷絕了與人溝通的渠道。幸好令子不單沒有放棄他，反而不辭勞苦地幫助他，在他盲聾以後，為了與他溝通，發明了「手指點字」，為他原本孤寂的世界增添色彩。她付出的愛並非必然，因為她需要犧牲，除了自己付出了沉重的代價，他的父親及兩位哥哥亦同樣付出不低的代價。每個人擁有的時間都一樣，她亦不例外，當她把自己的精力和時間全放在照顧他的職責上，無可避免地冷落了丈夫和另外兩位兒子。他們向她發出的怨言，使她感到無奈，但了解他倘若欠缺了她的照顧，他的人生便會失去了「支柱」，甚至失去了希望，她念及他迫切的需要，故有繼續專

心照顧他的動力。因此，母愛得以在他身上實踐，除了她甘心樂意外，他的父親和兩位哥哥都需要忍耐，才可無私地讓她集中精神照顧他，否則，家人之間原本和諧的關係定必被破壞，嚴重的家庭問題亦必隨之而生。

《指》改編自真人真事，令子對小智的愛別具真情實感，此源於影片對她對他的關顧的多面向描寫。例如：當他年幼時眼睛開始有毛病，她焦急地帶他看醫生，想盡辦法要使他的眼睛康復。他將近全盲時，她十分擔憂，為他尋找解決問題的辦法，並陪他學盲人的凸字。當他又盲又聾時，她不知所措，唯有依靠觸覺與他溝通。不論感性的情緒還是理性的行為，《指》都能仔細地描寫她，而小雪亦能運用適度的身體語言演繹母親對兒子不離不棄的愛，其長年累月的關心和照顧，不可能不勞累。她的堅持，為他著想而絕不撇下他的情，從不計較而無限度付出的濃濃的愛，使她成為天下母親的榜樣。人有千百萬種，母親亦一樣，有些母親在兒子／女兒出生後，不理會他／她，在下班後只顧著發展個人的興趣，假日期間甚至四處遊玩，使他／她不能獲得適當的照顧，亦錯失了彼此共處的寶貴時光，《指》裡深深的母愛，恰巧成為此類不稱職的母親的當頭棒喝。因此，此片能成為育兒的教材，其崇高的母愛，絕對值得天下的母親學習。

《指》作為日本電影，即使演員說日語，全片充滿著日本文化的色彩，仍然不會阻礙我們理解影片的核心內容。因為其世界性的主題能讓不同民族輕易了解，觀眾不懂日語，對日本文化一竅不通，不要緊；不曾成為母親，不曾養育兒子，不要緊；只需要有人類與生俱來的情，曾經與家中的母親溝通相處，便可清楚了解令子對小智偉大的母愛。《指》觸動觀眾心靈深處的關鍵，在於我們很容易把自己的情感投射在電影角色內，在現實生活中，我們可能曾經成為關顧者／被關顧者。關顧者可

以視自己為令子，被關顧者可以視自己為小智。雖然我們不曾在日本生活，亦不曾接觸全盲聾者，都可以投入其中，此源於我們有一些關顧別人／被關顧的經歷，有一種人類與生俱來的真情。關顧者付出的點點滴滴的愛，被關顧者接受的深深淺淺的情，都讓我們異常感動，甚至使我們的內心泛起「陣陣漣漪」。

片名：《指尖觸到的愛》（A Mother's Touch）

年份：2023

導演：松本准平

編劇：橫幕智裕

電影之外

舊與新的融合

《新·懞面超人》

（臺譯：《新·假面騎士》）

　　舊式的懞面超人以暴力解決問題，這是人所皆知的「事實」，但《新·懞面超人》內本鄉猛本性善良，受自己的父親影響，不願意隨便使用暴力，即使父親因勸諭罪犯「放下屠刀」而被殺，他仍然堅持自己應盡量以非暴力的方法解決問題，因為他深信人性本善，罪犯被罪惡蒙蔽，才會走上歪路，濫用暴力，並向整個社會報復。在他的眼中，SHOCKER 組織派出的強化人誤信「邪教」，被該組織利用，當然源於組織信念的吸引力，亦源於他們本身不幸的個人和家庭背景。因此，編劇庵野秀明在《新》內賦予《懞面超人》一點點新式的深度，在多年前的電視版《懞》之上深化暴力／非暴力的主題，讓《新》在內容方面創新猷。

　　不要以為《新》陳舊老土，與《鹹蛋超人》同樣是超人打怪獸的故事，殊不知庵野秀明嘗試在《新》內加入高科技的元素，近年流行的人工智能竟成為懞面超人最終極的敵人，這是一心進入電影院懷舊的觀眾始料不及的新元素。《新》以舊式懞面超人拳腳打鬥的動作結合新式人工智能生成的「腦袋」及「語言」，是一種後現代舊與新的結合，這是《新》在形式方面的創新。如果觀眾認為此片的動作鏡頭太少而文戲太多，繼而覺得其整體不吸引，未免低估了此片的內涵，因為《新》的核

心價值不僅在於其表面的畫面,還在於其探討從舊至新的哲學意味。因此,《新》在傳統的特攝片風格內加入近年流行的科技元素,正顯露庵野秀明別出心裁的創意。

不過,新一代的年青觀眾可能覺得《新》內幪面超人的拳腳功夫較簡陋,欠缺高速動作的快感和刺激感,其鏡頭的轉換略欠吸引力。但正是這種較「原始」的動作設計,才可勾起現今的中年觀眾童年時觀賞電視版《幪》的集體回憶,可能庵野秀明的野心太大,一方面需要以舊式的畫面吸引中年觀眾,另一方面又需要以新式的高科技元素吸引較年輕的觀眾,在顧及新舊元素的融合下,難免有點顧此失彼。人工智能操控的大壞蛋在貌似舊式的日本社會裡出現,幪面超人的盔甲和裝備卻仍然停留在八九十年代的水平,這證明人工智能的科技感與周邊傳統的環境格格不入。因此,《新》內舊與新的融合是否好看?是否具吸引力?實在見仁見智。

片名:《新・幪面超人》(Shin Kamen Rider)
年份:2023
導演:庵野秀明
編劇:庵野秀明

電影之外

助人自助的實例

《流水落花》

　　作為寄養家庭收養小朋友，可以是一份工作，亦可以是一種寄託，更可以是一種心理補償。《流水落花》內天美姨姨（鄭秀文飾）在家中全神貫注地照顧收養的未成年小孩及年輕人，對這份工作充滿著濃厚的感情，體現「母愛」的偉大，她舉手投足都極像一位稱職的母親，其素顏的演出，盡顯普通人簡樸的生活狀態，亦突顯她從明星過渡至真正的演員所付出的努力及銳意讓自己脫胎換骨的積極態度。例如：她鼓勵患有兔唇的小花（吳祉嶠飾）昂首向前走，要瞧得起自己，亦必須有自信，她作示範時運用生動的身體語言讓小花模仿，這種作為「母親」給予的充滿熱誠的愛，對小花的關懷，其不計代價地付出的濃厚感情，著實令觀眾感動。其後收養李家朗（徐嘉謙飾）和家希（曾睿彤飾）時，帶他們去露營，對他們的關顧，她對他們嚴厲的管教態度背後的愛，亦超出了普通人打工所願意付出的代價，她百分百投入的演出，願意無條件地付出的精神和時間，盡顯該角色愛護小孩而感情真摯的一面。因此，她與天美的角色「融為一體」，不分彼此，其自然而不像「演戲」的演出，正是她多年來揣摩演技的成果，亦明顯是其演技方面的突破。

　　另一方面，與其說何彬（陸駿光飾）與天美兩夫婦收養小孩是為了幫助別人，不如說他們組成寄養家庭是為了補償自己失去了 3 歲兒子（黃梓軒飾）的遺憾。《流》內他們經常惦掛著已去世的兒子，當收養的兒女在他們身旁時，他們便會想起他，在心理上安慰他們，讓他們再次獲得照顧小孩及小孩陪伴在側的滿足感，亦再次享受成為爸爸和媽媽的

愉悅和快慰。雖然何彬曾經一再質疑此做法會否長遠，亦懷疑其是否正確，天美卻屢次強調此做法對他們的重要性，並堅持繼續讓小孩在他們的家中寄養，甚而成為領養家庭。可能她對自己的身體缺乏信心，擔心再次懷孕生出來的小孩會有健康問題，不願意冒險，與他渴望有一位真正有血緣關係的兒女，建立名符其實的家庭截然不同。兩人相異的看法使他們彼此向著相反的方向「越走越遠」，原有的補償卻成為他們夫妻關係日趨疏離的「導火線」，故他倆之間出現了第三者，實非偶然。所謂「冰封三尺，非一日之寒」，其道理便在於此。

此外，每個人的時間都很有限，天美亦不例外。她在照顧小孩方面全情投入，對他們無微不至的關懷，使她冷落了何彬；他經常獨自一人，欠缺了她對他的愛，令他感到寂寞，在感情空虛下，唯有尋找另一伴侶，婚外情由此而生。此段情節反映現實，不單《流》內的寄養家庭，正常的家庭亦有類似的問題，故不少學校社工在處理父母教養兒女的問題時，亦須同時處理兩夫婦之間的相處及感情問題。凡事要懂得「放手」，有時候過度聚焦可能會造成反效果，父母對兒女的過分關注，會導致兒女感到被過度管束，對他們造成困擾，父母用了太少時間與另一半相處，亦導致對方孤獨難耐，其不滿可能造成婚姻危機。因此，《流》的創作人貼近現實，把生活化的情節放在電影內，讓作為父母的觀眾產生共鳴，故《流》對家庭及婚姻問題寫實化的處理，可提醒觀眾父母對兒女「放手」的重要性，亦勸導他們子女與夫婦關係其實同樣重要，必須維持兩者適度的平衡，才可過著美滿幸福的家庭及婚姻生活。

片名：《流水落花》

年份：2023

導演：賈勝楓

編劇：羅金翡　賈勝楓

對家人的愛

《海的盡頭是草原》

　　雖然《海的盡頭是草原》是一齣蒙古電影，但由香港導演爾冬陞執導，以杜思瀚（陳寶國飾）對家人的愛為全片的焦點，有一種極強的普世性。即使筆者是香港人，身處的地點與蒙古相距「十萬八千里」，仍然能感受他對失散的妹妹杜思珩（艾米飾）的愛。他與她從小就被迫分開，但他一直惦念她，年紀老邁的母親在臨終前依舊不時提起她，覺得自己對不起她，他在失散數十年後再找她，一方面實現母親的遺願，另一方面補償自己對家人的愛。1950年代末他們一家生活困苦，被迫放棄其中一個兒女，只留身體較弱及需要多些照顧的其中一個在身旁，年幼時他了解此繼續留在家中的必要條件後，刻意使自己病倒，讓母親留自己在身旁，無需去孤兒院。他的「狡猾」，與其說是他「欺凌」她的手段，不如說是他愛家人但求自保的方法。他的手段欠佳，固然不值得鼓勵，但當時他思想幼嫩，想留在父母身旁，實屬人之常情。因此，他的角色不算不討好，即使做了錯事，仍然懂得認錯，亦想補救，證明他有悔過之心，且當時他年幼不成熟，故他的「狡猾」行為實在值得原諒。

　　思瀚長大後已與思珩數十年不相見，當然悔不當初，故在年老之時再次看見她，不禁悲從中來，充滿著悔疚和歎息，覺得自己無論做甚麼，都不可能補償她在原生家庭內已喪失的父母之愛。幸好薩仁娜（馬蘇飾）對她的關愛徹底代替了她欠缺的親生父母的愛，並在大漠裡充滿著愛的環境裡成長。她年幼時從上海遷居到內蒙古，語言不通，其生活習慣的差異極大，她不適應當地的草原環境，使娜一家人需要對她萬般

包容和愛護，她多次闖禍，娜依舊接納她，不曾嫌棄她，遑論會討厭和放棄她。且娜視她為自己的「親女兒」，無論她犯了多大的過錯，娜依舊會饒恕她，因為她是自己「真正」的家人。因此，《海》是一齣關於愛的電影，不論他對她兄妹的愛還是娜對她「母女」的愛，前者經得起時間的考驗，後者跨越血緣的鴻溝，同樣蘊藏著堅持和執著，那種對家人濃濃的情，同樣能引起身處世界不同地域的觀眾的共鳴，亦能觸碰我們在現實生活中對家人的深厚情感的珍貴回憶。

事實上，《海》具有草原居民獨有的純樸質感，與其他在大城市拍攝的國內電影截然不同。導演細膩地捕捉難得一見的大漠風情，貼近現實地呈現內蒙古居民的日常生活，即使異地的觀眾用獵奇的眼光看《海》，仍然可加深自己對內蒙古的了解。我們身處香港，到內蒙古旅遊的機會少之又少，觀賞此片正好是一次難得的「視覺旅行」，片中娜一家人騎著馬在大漠奔馳、圈養羊群的日常行為，與我們在大城市中的生活有極大的差異，正好讓我們認識國內少數民族不一樣的生活方式。過往我們絕少有機會在大銀幕上觀賞蒙古電影，今趟爾導演把此地區的電影引入香港，讓我們了解世界上與我們差異較大的北方文化，亦使香港的電影市場趨於多元化，在大城市電影以外，亦有罕見的草原電影，為我們提供另類的選擇。當我們慨嘆荷里活電影雄霸香港電影市場，華語片的市場佔有率下降，除了繼續支持港產製作，協助本地電影逐步重奪市場外，還應讓少數民族的電影進入本地的市場，使其百花齊放。筆者相信身處香港的不同喜好的觀眾都能滿足自己主流／另類的觀影慾望，其多元化的選擇，使身為國際大都會的香港得以健康成長和發展。

片名：《海的盡頭是草原》

年份：2022

導演：爾冬陞

編劇：商羊　史零　爾冬陞　李苗

電影之外

同是天涯淪落人

《海邊電影院》
（臺譯：《光影帝國》）

　　《海邊電影院》的故事在八十年代初期發生，當時的英國社會內歧視情況嚴重，種族、殘疾歧視的情況多不勝數。片中戲院經理希拉莉（奧莉花高雯飾）與新任戲院職員史提芬（米高禾特飾）同是天涯淪落人，前者患上抑鬱症，精神狀況不穩定，行為與常人不同，不被當時普遍的社會人士接納，經常產生孤獨和寂寞的感覺；後者身為黑人，無端被捲入當時白人社區內流行的「種族歧視」運動內，即使對這種歧視情況習以為常，仍然感到無奈和壓抑，孤單的感覺湧上心頭。

　　史提芬遇上希拉莉，兩個遭遇及命運相似的人互相憐憫、彼此同情而互生情愫的人際關係發展實屬必然，因為他們都是被整個社會「孤立」的弱者。他倆沒有好友，遑論會有知己，彼此愛上對方，實因孤獨感在對方面前得以減弱，寂寞感亦在與對方相處的過程中得以消減。他倆都希望有同路人，正是英國海邊小鎮的帝國戲院為他倆提供培養感情的場所，彼此日趨親密的關係又與該戲院放映的浪漫愛情片深情的內容互相輝映。這種自然出現而「恰如其分」的愛，正是全片最動人的地方。

　　導演森曼達斯曾經憑《美麗有罪》（臺譯：《美國心玫瑰情》）諷刺當

時殘酷的社會現實，其敏銳的社會觸覺使觀眾津津樂道，《海》亦不例外，同樣針砭時弊，強烈批評當時嚴重的歧視問題。最諷刺的是，史提芬在日常生活中被白人歧視，擔任戲院職員時，卻模仿傷殘人士觀眾走路的姿勢，變相在他被歧視的同一時間內，他亦歧視當時社會中的弱勢社群。他的行為被希拉莉譴責，其後他知錯能改，不再犯同一錯誤。由此可見，被歧視者反過來歧視別人，只會造成難以逆轉的「歧視循環」，即使她有心理問題，仍然旁觀者清，立即指正他的錯誤，這證明她是一個有良知的人。到了今時今日，歧視問題在英國國內仍然存在，但願社會上有更多像她的人，使此問題在不久的將來得以大幅度減輕，甚至完全消失。

片末希拉莉與史提芬「各取所需」，前者復職而繼續在戲院內工作，後者到大學追尋自己的理想，相信這是創作人樂觀的期盼。因為他倆身為弱者，仍然能憑著自己的努力實現個人的願望，這是兩個角色找到自我的最佳方法，亦可能是創作人拍攝《海》時最大的心願。

片名：《海邊電影院》(Empire of Light)
年份：2022
導演：Sam Mendes
編劇：Sam Mendes

為何在國內會大受歡迎？

《滿江紅》

在現今的中國社會裡，中小學生學習古文不容易，即使中文科老師每天讓他們閱讀古文，他們都不會對這些文言字句感興趣。因為他們對這些古文的來源所知不多，難以找到趣味的根源，但《滿江紅》在正史之上補充了可能虛構的傳奇故事，可能沒有增加他們對宋史的認識，但最低限度能提升他們對這篇文言文的興趣。故《滿》在中小學的課堂內其實可成為提升學生興趣的影像教材。

為甚麼〈滿江紅〉在岳飛去世後不被秦檜毀滅，能流傳於世？為何追隨岳飛的義士在他去世後仍然要堅持除掉秦檜，並恢復舊山河？導演張藝謀藝高人膽大，像金庸一樣，在既有的歷史背景下，杜撰了不知道是真還是假的內容，即使我們對影片裡的故事半信半疑，仍然佩服其工整的起承轉合。影片內從刺客接近秦檜開始，至取得他的信任，最後出手刺殺他，其從始至終的細緻鋪排使義士刺殺他的故事言之成理，並令宋朝的野史獲得或多或少的「補充」。

導演反璞歸真，除去了《十面埋伏》、《滿城盡帶黃金甲》等華麗裝飾，以簡單及樸實的場景訴說一個實在的故事。可能國內的觀眾已厭倦了古裝電影豪華的氣派及奢華的服飾，反而對《滿》以故事為本的賣點

有濃厚的興趣，這可能是導演從「天上」返回「民間」的成功。畢竟大部分觀眾都只是生活淡雅的草民，要理解宮廷內的奢侈華貴，實在談何容易！反而要進入「尋常百姓家」，要了解普通人如何想盡辦法實現廉政勵治的理想，並希望國家收復失地，強大如昔，對愛國的普羅大眾來說，其實不算困難。因此，《滿》成為 2023 年國內賀歲片票房冠軍，從國內觀眾的喜好及接受程度分析，實非無因。

片名：《滿江紅》

年份：2023

導演：張藝謀

編劇：張藝謀

　　　陳宇

對思覺失調症患者的關注

《瀑布》

　　近年來，探討社會及家庭問題的臺灣電影不少，《瀑布》亦不例外。它以患上思覺失調症的母親羅品文（賈靜雯飾）的經歷為全片的焦點，講述她病發後有幻覺及幻聽，經常聽到瀑布聲響，這是片名的來源，亦是她最明顯的病徵。《瀑》的創作人刻意反映她病發的原因，她婚姻失敗，與丈夫離婚，他在外已建立了另一個家庭；加上整體經濟深受新冠肺炎影響，她原本在外商公司擔任高層，但因經濟問題必須面對減薪的壓力；且她的女兒王靜（王淨飾）是高中生，正值反叛期，因班中有同學確診新冠肺炎而被迫在家隔離，使她需要向公司請假照顧女兒，並須長時間與女兒相處，彼此的磨擦及衝突頻生，對她造成前所未有的人際關係壓力。她深受家庭及社會問題的煎熬，在壓力到達頂峰之際患病，在一次家中火災後始被發現患病，這反映臺灣社區的社會及家庭支援嚴重不足，只在問題「爆發」的一剎那，社區人士才察覺問題的嚴重性，日積月累的問題，倘若沒有「爆發」，根本沒有任何相關人士會處理，遑論會「防患於未然」。因此，《瀑》中的品文可能只是「冰山一角」，其他更多的精神病患者的病徵倘若不太明顯，不至於對別人／社會造成傷害，直至其死亡的一刻，可能仍然被隱藏，甚至被「活埋」。

　　很多時候，政府抗疫，只關注居民的生理問題，擔心他們染疫，但卻忽略了疫症造成的心理問題。《瀑》正好反映疫症不單造成恐慌，還乘著「雪球效應」而造成多不勝數的家庭及經濟問題，片中的品文雖然

獲得精神病院內醫生和護士的照顧，定時吃藥抑制幻覺及幻聽，但「心病還需心藥醫」，她返家後王靜對她付出的愛，其實是最佳的「治療」。例如：她幻想家門外有衛兵監視，王靜扮演衛兵及趕走衛兵的人，讓她安心，並令她真的以為衛兵已「消失」。王靜簡單的行為，卻充滿著愛，為她而作，無私的付出，使她的內心安穩，之前她倆的磨擦及衝突亦迎刃而解。其後她再次出來工作，在大賣場內擔任理貨員，該公司的陳主任（陳以文飾）對她的關顧，讓她覺得自己被愛，尋回談戀愛的感覺，她原有的不安全感亦隨之消減。因此，藥物或許能迅速和短暫地阻止思覺失調症患者病發，但愛卻是長時間治療心理問題的「良藥」，《瀑》裡王靜及陳主任為她付出的心思和時間，讓她察覺自己的存在具有不一樣的意義，這可能是這種精神病症獲得徹底治療的開端。

導演兼編劇鍾孟宏憑著自己對近年臺灣社會狀況的細緻觀察，以面對疫症的普羅大眾的經歷為基礎，構思這個可引起亞洲區觀眾共鳴的故事。即使筆者不是臺灣居民，觀賞《瀑》時仍然會有深刻的感受，根據某電視臺記者所做的訪問，自從香港疫症蔓延期間家長在家工作及子女在家上網課後，兩代在擠迫的居住環境下陷於「困獸鬥」，家長需要無時無刻地監管子女，覺得壓力很大，子女在大部分時間內被監管，亦覺得不自在。《瀑》內品文與王靜在同一時間內留在家裡，彼此有很多時間見面相處但關係欠佳，加上當時她倆居住的公寓外牆正在進行防水拉皮的工程，藍色的布遮蔽了原來耀眼的陽光，這使家中環境較為昏暗，情感備受壓抑，彼此的衝突亦一觸即發。因此，《瀑》聚焦於臺灣的本土問題，但能讓我們產生不分地域的共鳴，即使我們身處香港，仍然會對影片的情節感同身受。

片名：《瀑布》
年份：2022
導演：鍾孟宏
編劇：鍾孟宏　張耀升

電影之外

忘不了的情

《燈火闌珊》

　　《燈火闌珊》的創作人對香港霓虹燈的懷念，使這齣戲以此獨特的文化特色為核心。在二十世紀八九十年代，旺角、灣仔等鬧市布滿霓虹燈，當時的香港人習以為常，覺得它們除了宣傳特定的本地品牌外，還可照亮整條街道，一組燈排在一起，更構成香港不可取締的地區特色。時移勢易，由於近年香港颱風的數量逐漸增加，霓虹燈掉下會構成安全問題，故這些燈陸續被拆，這使霓虹燈成為「歷史遺跡」。在此片放映前，有一位霓虹燈師傅接受訪問，說現時已甚少製造這些燈作為宣傳的用途，很多時候只與藝術家合作，讓它們成為供人觀賞展覽的藝術品。很明顯，片中江美香（張艾嘉飾）對霓虹燈情有獨鍾，因為這種燈盛載著自己與已去世的丈夫楊燦鑣（任達華飾）的珍貴回憶，舊日他們一起造燈的片段，正暗示她對他深切的懷念。與其說她藉著再次造燈的過程懷緬舊日與他同在共處的日子，不如說她象徵現今已屆中老年的香港人，藉著霓虹燈懷念舊日的香港，抒發自己對舊物舊事離不開的愛，忘不了的情。

　　《燈》講述了在世的人對已去世的親人的懷念，容易抑鬱成疾，而心病還需心藥醫，不可能單靠藥物治癒，需要完成整個懷念的「儀式」，才可放下捨不得的親情。在燦鑣去世後，美香難以接受他已「離開」的事實，遂在每晚與女兒楊彩虹（蔡思韻飾）吃飯時，都會多放一碗飯，假裝他仍會與她倆一起吃飯。彩虹叫她看醫生，這是平凡人對她的行為的正常反應，殊不知醫生其實不能治癒她，最多只能減輕她心底裡的

痛楚，因為她不會在吃藥後便自然地放下自己對他的情，反而藥物令她「逃避」現實，藥性過去後她依舊痛苦，關鍵在於她放不下自己對他深厚的感情。因此，她與他生前的徒弟 Leo（周漢寧飾）及彩虹合力再造名為「妙麗」的霓虹燈牌，與其說為了幫助他的舊客戶妙麗（龔慈恩飾）的丈夫回憶舊事，以醫治其老人痴呆症，不如說為了完成她替他達成心願的個人理想，讓她得以完全放下他。很多時候，要放下一位已去世的親人並不容易，她的抑鬱不安，實屬人之常情，幸好她找到放下他的「路徑」，只有這樣，她才可重返生活的正軌。或許我們與她相似，不能放下自己對舊事舊物的深厚感情，經常懷念昔日布滿霓虹燈的香港，但現在已「一去不返」，唯有到了我們完全放下的一天，我們才可像片末的她，得以重新出發。

由此可見，《燈》的創作人善用借代的表達手法，張艾嘉憑著出色的演技及適切的身體語言，特別是她與女兒一起吃飯時，看著原本預備給已去世的丈夫使用的碗筷時，其空洞的眼神蘊藏的無奈和空虛感，讓美香對燦鑣的懷念之情溢於言表，亦暗示我們對舊日的香港深切的懷緬之情。霓虹燈日漸消失的事實象徵一個時代的過去，香港人的集體回憶可能只會在藝術館內重現，畢竟 LED 燈取代霓虹燈已是現時不可逆轉的大趨勢，這就像昔日戲院外牆上手繪的電影宣傳板已成為「歷史遺跡」，不可能再重現。我們唯有接受這種不得已的時代變化，才可安然地繼續享受平淡的生活，否則，只會有滿肚子的埋怨和憤怒，長久下去，會釀成抑鬱和焦躁的不安情緒，對己對人都沒有好結果。

片名：《燈火闌珊》
年份：2023
導演：曾憲寧
編劇：曾憲寧　蔡素文

電影之外

從恐怖襲擊至國際政治

《緊急迫降》

　　《緊急迫降》不是一齣單純地講述恐怖襲擊的韓國「空難」電影，創作人對事件發生的源頭著墨不深，只談及柳鎮錫（任時完飾）有精神問題，欲向全世界報復，就像那些無差別殺人事件，動機不明，對象不明，目標不明。原本以為柳氏是全片的其中一位主角，跟著會涉及他的經歷和相關的社會問題，殊不知他在片初的數個鏡頭內出現後便像「自殺式襲擊」一樣中毒身亡，跟著導演把焦點轉移至病毒本身，談及有病徵的乘客需要被隔離，而沒有病徵的乘客盡己所能趕走其他有病徵者，使自己不被感染，盡現其自私自利的一面。或許求生本來就是人類與生俱來的本能，努力地令自己繼續生存實屬人之常情，觀眾可能對自私者懷恨在心，但當整架飛機裡的所有乘客已被感染，美國、日本甚至南韓當局都擔心病毒會從機內乘客蔓延至社區，可能會帶來前所未有的嚴重後果而不容許此航班降落時，便會明白想盡辦法令自己免被感染是個人以至整個國家的生存之道，與人性優劣沒有必然的關係。因此，《緊》從恐怖襲擊延伸至國際政治，讓觀眾從個人至國家層面透視每個人／地區的自保之道，很明顯，「空難」一事觸及政府保護市民生命財產的

底線，如果病毒流入社區，死亡的人數可以是數以千萬計，後果不堪設想，故不同國家反對此航班在當地機場降落，其實是愛戴自身國民的最佳表現。

其後資深警探具仁浩隊長（宋康昊飾）擔心太太在該航班內的安危，為了拯救她，不惜犧牲自己，讓自己成為「白老鼠」，在自己體內注射大量病毒，然後迫使醫生嘗試用仍在試驗階段的疫苗醫治自己。倘若自己能夠康復，南韓當局便會願意讓該航班降落，她獲救，亦會獲得適當的疫苗治療；不過，如果疫苗不能發揮效用，他便會在短時間內死亡，該航班不能降落，她亦會喪生。事實上，他在非常時期內做非常的事，或許他深愛她，覺得她死去後，自己繼續生存都沒有任何意義；否則，他極端的做法其實十分愚蠢，但在危急存亡之際，卻可能是沒辦法之中的辦法，因為南韓當局只會相信實質的證據，以人類以外的其他動物作實驗品難以說服當局疫苗真的有效，只要他親身成為實驗品，才可向當局以至普羅大眾證實疫苗真的有效，航班才可降落，一切相關的問題都會隨之迎刃而解。因此，他的「魯莽」行為，是經過深思熟慮後作出的大膽決定，對他愚蠢的評價，其實是「美麗的誤會」。

另一方面，朴在赫（李炳憲飾）本來擔任機師，卻因悲慘的經歷而患上飛行恐懼症，當該航班的機師透露朴氏是前任機長時，觀眾應早已預料他會再次駕駛飛機，在原有的機師相繼染病後，他成為所有仍然生存的乘客的唯一「希望」，故他駕駛飛機以治療自己的心理創傷之餘，其實亦是其他乘客透過他找到獲救的「曙光」的單一依據，更加是他勉為其難地走進駕駛艙的動力來源。因此，不論具氏還是朴氏，其角色設計皆經過細心的「雕琢」，讓故事情節與角色的個性和經歷有天衣無縫的配合，沒錯，編劇不可能對每一個角色都進行深入的描寫，只抽取故事內數個關鍵人物，對其某些背景及性格如何影響他們在非常事件發生

時不一樣的行為的仔細刻畫，相關的鋪排和描寫清晰，其實已算是交足功課，亦是劇本最大的亮點。當然，《緊》在動作場面與人物描寫兩方面取得平衡，呈現空中飛行時意外頻生的「動作場面」之餘，仍兼顧人物個性和心理狀態的刻畫，這是港產動作片的編劇最需要學習的地方。

片名：《緊急迫降》（Emergency Declaration）
年份：2022
導演：韓在林
編劇：韓在林

電影之外

美國夢的幻滅？

《美國女孩》

　　來自不同地區的亞洲人都會有美國夢，臺灣亦不例外。《美國女孩》講述已經移居美國達五年的莉莉（林嘉欣飾）與兩個女兒芳儀（方郁婷飾）、芳安（林品彤飾）回流臺灣，因為莉莉需要醫病，且需要仍然在臺灣生活的丈夫宗輝（莊凱勛飾）照顧，但這次回流造成嚴重的家庭問題。

　　芳儀長期住在洛杉磯，在日常生活中多使用英語，雖然臺灣是她的原居地，但她移民後已甚少使用中文，這使她的學業成績一落千丈，遇上適應方面的困難和挫折，她當然渴望可返回美國，由於母親養病的需要，她被迫留在臺灣，自然會怪責母親，但母親感到無奈，既不能實現她的美國夢，亦遇上 2003 年非典型肺炎肆虐的困境，引致兩代之間在「內外交迫」下的關係急速變壞。即使宗輝忙於工作，仍然需要照顧長期沒見的家人，重新建立正常的夫妻及父女的關係，面對她們，既不了解她們從美返臺後衍生的生活和文化差異問題，亦不懂如何化解她們彼此之間的衝突及疏導她們的情緒。

　　因此，聆聽、關懷和愛是家中的每一個人能做和懂得做的事，這亦是整家人能化解當中的矛盾和衝突的不二法門，隨著時間的推移，家庭

內彼此之間對對方的聆聽、關懷和愛，讓莉莉安心在家養病休息，芳儀及芳安慢慢適應校園的生活，宗輝亦知悉自己應如何與她們相處，或許時間能改變一切，主動地刻意改變身邊的人和事，可能會帶來反效果，反而靜靜地讓身邊的家人了解自己，自己亦隨意地在生活中觀察和了解她們，一切原有的問題都會迎刃而解。

《美》的故事取材自導演阮鳳儀的真人真事，演員以她述說的真人為藍本，使他們的演出十分自然，亦別具真實感，能讓觀眾感觸落淚。例如：林嘉欣飾演的莉莉作為母親，對芳儀及芳安外剛內柔，可能在美國需要單獨照顧兩女，母兼父職，習慣性地以長輩的權威操控她們，很少表露溫柔的另一面，使她們難以忍受其命令式的語句和權威式的教導，因為兩者皆與美國崇尚自由和民主的核心價值大相逕庭。她靈活地控制其嚴肅的語調，清晰地表達上一代的權威性人格。而方郁婷飾演的芳儀處於反叛的青春期，她對美國的價值觀趨之若鶩，即使已身處臺灣，仍然掛念美國的一切，她以流暢的英語表達自己對西方文化的仰慕，以想念舊物的思想行為表達自己對臺灣文化的抗拒，她對青春期少女面對文化衝擊而以離家出走的行為掩飾自己的迷惘和不安的舉動，有外露和合適的演出，與林品彤飾演的芳安對女孩逆來順受的個性的拿捏，同樣出色，母女兩代對自身遭遇的反應的自然演出亦突顯不同年齡的華人返回故土後面對的困境。因此，《美》能觸動觀眾的心靈，演員到位的表演實在功不可沒。

另一方面，一個人不論處於人生中的任何階段，都需要面對現實，改變自己以適應環境，而非期望環境改變來「遷就」自己。芳儀返回臺灣後，舉手投足仍然很美國化，遂被同學戲謔為「美國女孩」，即使她身處異地仍然與美國的朋友聯絡，腦海內經常想著美國的一切，其實她應嘗試改變自己，在日常生活中多說國語／普通話，逐步減少說英語的

時間，以再次融入原居地的生活，美國夢的幻滅雖然會使她鬱鬱寡歡，但隨著時間的過去，當她適應了臺灣的文化和生活方式後，便會樂在其中，《美》的末段內一家人共享天倫之樂便是最佳的證明。因此，回流家庭難以適應原有的文化和生活模式，並非不能，實屬不為。

片名：《美國女孩》

年份：2021

導演：阮鳳儀

編劇：阮鳳儀　李冰

電影之外

多元化的內容

《阿凡達：水之道》

　　《阿凡達：水之道》是多類型的電影，可以是動作特技片，可以是環保生態片，可以是家庭倫理片，可以是移民遷居片。其多元化的內容，濃縮在超過三小時的電影內，雖然難以稱得上深入，但最低限度涵蓋面廣闊，豐富和多姿多采。

　　首先，《阿》承接上集在 2009 年上映的聲勢，以 IMAX 的 3D 效果，繼續建構虛擬的潘朵拉星球。片中美輪美奐的自然景緻，除了用廣角鏡拍攝的偌大森林外，今次加入了嶄新的海洋元素，別具創意地設計多種海洋生物，例如塔鯨，賦予牠較高等的智慧，懂得與納美人溝通，以先進的電腦特技構建納美人廣闊無邊的森林世界及礁人族龐大深邃的海洋王國。為了滿足酷愛緊張刺激的動作場面的大部分男性觀眾，全片當然免不了賣弄連續不斷的槍戰鏡頭，並少不了突如其來的浩大爆炸場面。其上乘的視覺效果和動作鏡頭，使全片可被視為動作特技片。

　　其次，《阿》著意譴責人類為了自身利益，不惜一切破壞大自然。由於塔鯨體內的液體能幫助人類永遠保持年輕，他們遂大規模地捕獵牠們，拿取液體，到國際市場售賣以獲取厚利。他們可以用不太高的成本來換取豐厚而源源不絕的利益，卻在拿取液體的過程中犧牲了牠們的生

命，破壞了海洋生態的平衡。事實上，在現實社會中，人類經常破壞環境，全片描繪了他們自私自利的人性，相信是創作人刻意在片中諷刺他們，對他們巨大破壞性的行為嗤之以鼻，並提醒他們珍惜海洋生態，須了解海洋與人類陸上世界的延續，是他們賴以生存的必要條件，因為海洋中的水是人類的生命之源，而陸上世界是他們的家的所在地。因此，其對人類與自然關係的探討，使全片可被視為環保生態片。

再者，《阿》重視家庭的齊齊整整，納美人中積‧舒利（森‧禾霍頓飾）一家保留傳統社會中的父權秩序，父親操控著自身家庭的話事權，由男性作主導，展現舊式傳統家庭的權力分佈。每逢發生任何大事，必然由父親召開家庭會議，由他主宰家庭中每一位成員的去向，重視家庭的集體行為多於個體行為，重視家庭的完整性多於個別的行動自由。很明顯，積是自身家庭的領袖，有責任保護家庭中每一位成員，承受著沉重的壓力，當任何一位成員闖禍或遇上問題時，他需要為他們想辦法，甚至主動替他們解決，並強調家是一個整體，每位成員應該與父母及兄弟姊妹團結一致，個人的理想被放在很低的位置。因此，片中他經常明示一家人要齊整地進行集體的行動，正好證明此片是家庭倫理片。

最後，《阿》內積一家身為活在森林內的納美人，需要遷移至礁人族以海洋為主的居所定居，初時其家庭成員萬般不願意，對原居地依舊有強烈的歸屬感，甚至想立即返回原居地。因為他們難以發揮所長，在原居地生活得太久，覺得陸上生活適合自己，認為海洋世界與他們先天陸上活動的特質風馬牛不相及，加上礁人族覺得他們與「廢物」沒有差異，使他們的自信心跌至新低點。其後在積的激勵下，每一位家庭成員憑著自己的努力，刻意提高自身的適應力，學習水性，融入當地的生活環境，終能獲得礁人族的認同，成為他們的一份子。因此，全片反映一

個家庭遷居移民時會遇上的適應困難和在新地點落地生根的難度，是一齣移民遷居片。

　　由此可見，《阿》建立了廣闊的「宇宙」，不單在於其廣袤的潘朵拉世界，還在於其與現實世界中人類的生活相聯繫的多元性內容。片中完全虛構的畫面有或多或少的現實感，特別是其遷居的情節使我們在移民潮的社會中產生共鳴，是我們觀影時意料之外的「收穫」。

片名：《阿凡達：水之道》（Avatar: The Way of Water）

年份：2022

導演：James Cameron

編劇：James Cameron

　　　Rick Jaffa

　　　Amanda Silver

電影之外

親情的可貴

《阿媽有咗第二個》

　　想不到偶像式電影都會向觀眾傳達親情可貴的訊息，《阿媽有咗第二個》內方晴（姜濤飾）失去了母親，即使父親仍然健在，他都視父親為陌路人；兩代之間的溝通確實是現今香港社會內常見的問題，年青人不懂得原諒上一代，上一代犯錯，他們會對其恨之入骨，可能一生一世都不會原諒他。這就像片中的方先生（羅永昌飾），醉酒駕駛引致方晴的母親死亡，使方晴長時間憎恨他，他入獄九年，方晴從來不探望他，遑論會閱讀他寄給自己的信件。很多時候，所謂「旁觀者清，當局者迷」，方晴對他的恨意從來不消減，直至余美鳳（毛舜筠飾）勸諭方晴重新面對他，因為他無論做過甚麼錯事，他始終是自己的父親。片末他親自到場觀賞方晴的音樂會，方晴主動提及他，證明他倆已和解，並已重修彼此的關係。因此，導演兼編劇彭秀慧藉著《阿》表達親情無從取締的珍貴價值，上一代需學習如何體諒下一代，給予他們足夠的時間接受自己，下一代需學習如何原諒上一代，給予他們足夠的空間「改過自新」。或許親人可惡而不可愛，自己不願意接觸他們，但不可忘記他們與自己有血緣關係，這是無從改變的事實，即使不願意接受他們，最後仍須不計前嫌地接納他們，這是自己與生俱來的命運，亦是自己作為家庭一份子的「責任」。

　　至於美鳳與盧子軒（柳應廷飾），他們是一對母子，雖然住在同一屋簷下，但她對他毫不了解，以為他不喜愛音樂，殊不知他是學校音樂劇的導演；他又以為她只是一位普通的家庭主婦，「退隱江湖」後應剩

下不多的工作能力，殊不知她仍然寶刀未老，其後甚至成為方晴的經理人，並一手捧紅方晴。她本來是工作狂，擔任唱片公司的高層，結婚後為了照顧家庭，竟願意成為全職的家庭主婦，她期望他能在中學畢業後到海外升學，入讀著名的大學，畢竟她是典型的香港母親，這使他承受不少壓力，在暑假期間為了不令她失望，唯有假扮回學校補課，其實正在執導一部校內的音樂劇，發展自己的興趣，追尋個人的夢想。很多時候，並非上一代不願意了解下一代，而是上一代在言行上給予下一代錯誤的訊息，使下一代以為上一代只希望下一代滿足上一代的期望，不理會下一代的興趣，導致下一代不願意在上一代面前表露真正的自己，並「收藏」自己的興趣；片中她從不知道他對戲劇有濃厚的興趣，直至她追蹤了他的 IG 帳戶，才知道他曾擔任音樂劇導演，並在學校戲劇節中獲獎。因此，《阿》探討了上一代與下一代各自的問題，要解決代溝問題，必須依靠雙方的努力，才可有成效，正如片末他願意觀賞她舉辦的方晴音樂會，她願意觀賞他執導的音樂劇，彼此的問題才可迎刃而解。

《阿》談及寬恕，人與人之間的關係，本來建基於關心和體諒。倘若兩代人懂得關心和問候對方，嘗試從對方的角度看待問題，便會懂得體諒對方，正如影片後段方晴進入父親的內心深處，始發覺他為了自己的過錯而愧疚了很多年，進牢後不論肉體還是心靈，都已受到足夠的懲罰，如今方晴原諒他，不單使他釋懷，亦讓自己學懂寬恕的功課。或許人際關係是電影中「千古不變」的主題，即使《阿》是偶像式電影，仍然以此主題為故事的核心，能讓不同年齡的觀眾產生共鳴，這已算是宣傳姜濤主唱的歌曲之餘，最功德無量的正面貢獻。

片名：《阿媽有咗第二個》
年份：2022
導演：彭秀慧
編劇：彭秀慧

第 二 部 分 ： 影 像 與 文 字

影像是文字的「濃縮版」

《古書堂事件手帖》

關於《古書堂事件手帖》內五浦大輔（野村周平飾）患上閱讀障礙症的原因，不論電影版還是文字版，都與外婆對他的斥責有密切的關係。電影版只用了一分多鐘的鏡頭輕輕帶過，他因觸摸她的藏書而被她嚴厲指責，跟著他便自述不能再看只有文字的小說，觀眾可能覺得很奇怪，為甚麼他在受到小小的刺激後便輕易患病？即使她很少罵他，這次突發的事件可能使他留下心理陰影，但為何這與他能否閱讀文字產生密切的關係？看回原著，「外婆的反應卻超乎想像。她粗暴地抓住我（大輔）的肩膀，把我拉起來站直，接著對還驚慌失措的我連續打了兩巴掌，力度十足，毫不留情。……（她）補上一句『如果再做同樣的事，你就再也不是我們家的小孩了。』」，電影版似乎簡化和淺化了她的怒罵對他的童年造成的嚴重傷害，原著內她對他的說話明顯使他的自尊受損，甚而使他的內心出現身分認同危機，然後令他對文字書產生一種莫名的恐懼，繼而患病。電影版忽視了原著裡這段情節的重要性，只用了約一百分之一的篇幅講述這件事，明顯低估了此事對他日後的閱讀生活及他與篠川栞子（黑木華飾）的關係所產生的影響。如需了解此事對他造

成的心理創傷，我們應在觀賞電影後看回原著。

關於《古》內大輔與栞子初次見面的情景，電影版著重他對她豐富的圖書知識的讚賞和敬佩，而原著反而把重點放在他對她發自內心的關顧和感受。電影版內他一開始看見她，她已表現自己博覽群書的圖書知識，使他對她能一口說出夏目漱石的著作背景及相關的詳細資料的言語嘖嘖稱奇，不能看文字書的他帶著羨慕的目光看著她，沒有任何鏡頭旁及他心底裡對她的印象和感受。相反，原著內兩人首次相見時「現場籠罩在一片沉默之中，她（栞子）並沒有和我四目相對，……和我（大輔）的想像不同，對方的個性似乎很內向又容易怯場。……這種個性能夠接待客人嗎？雖然事不關己，卻不免替她擔心。」，如果觀眾不曾閱讀原著，會以為她是他十分敬佩的人，在他印象中她毫無缺點，但原著裡的文字反映他的內心感受，便可讓我們了解他欣賞她之餘，其實都對她的性格是否適合擔任書店店長有所保留，認為她外向一點，對她與客人相處會更有利。因此，電影是原著的「濃縮版」，但忽略了原著裡他對她的印象描述，這難免阻礙了我們對他的個人感受的了解，亦妨礙了我們對其以後的相關故事情節的探討。

關於《古》的大結局，其實電影版只以原著的第 1 冊為藍本，但有一重大的改動，使電影版與原著的風格大異其趣。電影版內栞子為了拯救大輔，向大庭說出「書不是我的全部」，把《晚年》拋進海裡，然後大輔跳進海裡尋找《晚》，大庭露出愕然而不知所措的表情，……最後大輔與她並排而坐，影片結束。原著內她說出「那是可拋式的打火機。『就讓一切全部結束吧！』……就在大庭吶喊阻止時，打火機也同時點燃。火勢轉瞬間從包覆著封面的防潮紙蔓延開來，她毫不猶豫地將《晚》往護欄外丟去。」很明顯，原著內《晚》的損毀嚴重，「已經不復書的原狀」，比電影版內全書弄濕的損毀程度有過之而無不及。筆者分析電影

編劇作出此改動的原因，可能需顧及畫面的美感，她是愛書之人，亦是年青女子，把書拋進海的行為較優美，倘若貼近原著地拍攝她燒書的鏡頭，會損害她在之前約一百分鐘內被塑造的斯文形象，亦與她「惜書如金」的個性不相稱。不過，原著內她迫不得已才燒書，其實情有可原，在極端的情況下出現異常的行為，即使與她原有的形象不相配，仍然有其「特事特辦」的理由。由此可見，電影終歸以畫面為本，有時候為著鏡頭本身的吸引力，難免犧牲了原著作者進行特殊設計的深意，如果觀眾欲更深入地了解影片裡的故事細節，理應仔細閱讀原著以領略其「原汁原味」的內蘊。

片名：《古書堂事件手帖》（The Antique）

年份：2018

導演：三島有紀子

編劇：渡部亮平

　　　松井香奈

小說提供的殺人線索比電影仔細

《尼羅河謀殺案》

　　很明顯，《尼羅河謀殺案》電影版的編劇米高・葛林「捉到鹿卻不懂脫角」，把克莉絲蒂原著小說的重點放在電影內，但忽略了不少西蒙・道爾（艾米・漢莫飾）殺害琳妮（姬・嘉鐸飾）的伏線。例如：他為了繼承她的財產而與她結婚，之後置她於死地，電影版對他貪財的個性著墨不多，反而原著從一開始已披露她家財豐厚，喬安娜・索伍德曾對她說：「你知道，琳妮，我真羨慕你。你要甚麼有甚麼。你今年才二十歲，自己的事就可以自己做主，要多少錢有多少錢，……」。這句簡單的話已證明她的身邊人經常貪戀她家的財富，他亦不例外。電影版即使不曾直接和仔細描寫他貪財的品性，最低限度都應透過其他角色說出的對白透露她家的財富對一般人的巨大誘惑，而他不能抗拒此誘惑，實屬人之常情。編劇顯然未能領會整本原著的涵蘊，忽略了其開首的對白的用意，以為只用作介紹角色出場，沒有注意其與謀殺案遙相呼應的深意。

因此，編劇忽略了原著的細節，是電影比不上原著的主要原因。

　　事實上，編劇已把原著的精粹放在電影版內，讓觀眾在閱讀原著之前，會對故事的大概內容略知一二。例如：編劇做足功課，電影版內出現了艾喬・柏賀（簡尼夫・班納飾）說出的類似原著的關鍵性對白，「是的，這是兩人（賽門（即電影版的西蒙）及賈桂琳）合謀的謀殺案。是誰給賽門提供不在場證明呢？是賈桂琳打的一槍。是甚麼給賈桂琳提供不在場證明呢？是賽門堅持要有一個護士整夜陪著她。」柏賀與原著的白羅一樣有偵探頭腦，僅憑著細微的線索，便能猜得到賽門及賈桂琳是謀殺案的主謀，心思細密，不論在原著還是電影裡，他同樣出色。但原著裡「賈桂琳的冷靜、足智多謀和善於策劃的頭腦，還有一個行動能手（指賽門），以驚人的敏捷和準確的時間，把計劃（指謀殺）予以執行。」編劇似乎忽略了對他與她頭腦和能力的描寫，只以她對愛情的看法及他與她及琳妮的三角關係為核心，沒有注意他與她執行謀殺計劃的先天條件，這使兩人被揭發為真兇的一段略欠說服力，因為電影版欠缺了對兩人能力的描寫，導致觀眾難以確信他們真的有足夠能力策劃整個謀殺計劃，遑論能把此計劃付諸實踐。因此，電影版成功複製了原著的主要內容，但卻未能把克莉絲蒂精心鋪排的細節適切地展現在劇本內，以上所述只是其中一些較明顯的例子。

　　到了原著的末段，當謀殺案的真相大白後，賈桂琳說白羅對此案件內情的闡述「對於一個用邏輯思考的人，這已經足夠做為證據了，但是我不相信那會使陪審團信服。」電影版忽略了陪審團在此案件中的重要性，變相減低了她的思考精密的程度，亦貶低了她的智商。且其後她突然與西蒙共赴黃泉，原著以他「招認了一切」為最具關鍵性的原因，但電影版卻對他承認罪行的舉動的描寫不深，這導致她與他一起自殺的

理據不足，更談不上此行為背後有足夠的鋪排。由此可見，電影版未能捕捉克莉絲蒂在原著中寫下的細節，其表面上不屬於故事重點的文字，其實在情節發展方面擔當不可或缺的角色，編劇的疏忽，對角色描寫的「破壞」不可謂不大，對電影整體質素的「傷害」不可謂不深。

片名：《尼羅河謀殺案》(Death on the Nile)
年份：2022
導演：Kenneth Branagh
編劇：Michael Green

濃濃的「親情」

《接棒家族》

　　《接棒家族》內優子（永野芽郁飾）改過四次姓氏，只有去過巴西其後又返回日本的父親與她有真正的血緣關係，其後的兩位父親都是繼父；只有第一位母親與她有真正的血緣關係，但母親去世後照顧她的繼母對她濃濃的「母愛」最觸動人心。或許《小偷家族》內沒有血緣關係的一家人建立了「擬親屬」關係能使我們感動，而《接》內繼母梨花（石原聰美飾）與她的「親密」關係，繼母為她作出的犧牲使我們落淚，《接》的催淚情節絕不比《小》少，因為《接》內兩母女的相處過程溫暖動人，即使未曾遇上任何「驚天動地」的大事件，僅從繼母為她努力尋找父親，願意付出大量精力和時間滿足她的需求，為了買一座鋼琴讓她發展自己的興趣，竟願意嫁給另一陌生人；為了讓她獲得充分的照顧及得到真正的父愛，繼母又嫁給森宮（田中圭飾）。他的確做好父親的角色，每天為她預備飯盒，又從不向她發脾氣，是一等一的暖男，對她無微不至的照顧，使他倆建立了與真正的血緣沒有多大差異的父女關係。因此，世

上最偉大的父母，不一定局限於他們與子女的血緣關係，很多時候，反而子女與沒有血緣的父母建立的「親密」關係更感人，更讓我們欽佩父母對子女付出的無條件的愛。

《接》的編劇刻意採用雙線的敘事模式，讓優子的童年與青年階段平行發展，初時我們可能以為年青的優子與童年的小咪是兩個人，直至全片的中段，我們才恍然大悟，得知優子與小咪其實是同一人。編劇在同一時間內讓過去與現在的情節交錯發展，令故事產生「懸疑感」，我們彷彿參加了家庭片的「猜謎遊戲」，這是意料之外的驚喜。畢竟單線的順序敘事模式容易使我們納悶，特別是日本的家庭及親情片的數量眾多，《接》的編劇要突出此片，實在談何容易。雖然《接》改編自暢銷的同名小說，但其雙線的敘事模式與原著不同，這突顯了劇本與小說的差異，畢竟前者以畫面為主，後者以文字為本，我們可在前者內依靠片中的佈景、家居設計及角色服裝分辨不同的時代，但在後者內卻需要依靠文字的想像空間「追蹤」角色的經歷，如非直線敘述，容易混淆優子在成長的不同階段的經歷，即使作者多次用文字透露象徵不同時代的家居設計的線索，仍然難以讓我們釐清她童年與青年經歷的差異，更難以在腦海中把雙線還原為單線。因此，畫面的表達讓編劇靈活地運用敘事模式的彈性，並進行故事情節方面的創新，這是電影比小說的優勝之處。

由此可見，《接》的編劇不僅根據原著而以濃濃的「親情」觸動我們的心靈，還以雙線的敘事模式為我們提供形式上的新鮮感。這表明編劇銳意對原著進行罕見的「革新」，除了片中優子的兩位母親和三位父親的複雜家庭繼承原著外，還著意讓我們比較童年與青年優子的異同，其相似的地方在於她在兩個成長階段內都很感性，容易流淚，個性方面沒有太大的變化，相異的地方在於她已較為成熟，了解自己特殊的家庭狀況，童年時的她輕易地向繼母提出自己在物質方面的需求，青年時的她

已知道「求人不如求己」，需要依靠自己的努力改善物質生活。因此，雖然《接》的編劇不算屢創新猷，但他忠於原著卻又嘗試進行形式上的創新，這已經值得我們鼓勵和欣賞。

片名：《接棒家族》(And, the Baton Was Passed)

年份：2022

導演：前田哲

編劇：橋本裕志

書是電影的「補充劑」

《時代教主：喬布斯》

(臺譯：《史帝夫・賈伯斯》) 與《解碼賈伯斯：用
iPhone 改變世界的傳奇人物》

　　現今的年青人總喜愛看影片，因為其聲畫俱備，娛樂性充足，反而在看書時會覺得其滿佈文字，需要運用自己的聯想力，才可透徹了解書本的內容，其吸引力明顯比不上影片。不過，很多時候，書是電影的「補充劑」，《解碼賈伯斯：用 iPhone 改變世界的傳奇人物》補充了《時代教主：喬布斯》的內容，讓讀者閱讀圖書以深入了解喬布斯的一生，始能明白電影對他熱愛工作的個性及其與女兒的關係，他與下屬相處的過程，以及他的工作理念的描寫。

　　筆者相信大家看《時》時，對喬布斯的第一印象就是他是一個不折不扣的工作狂。影片沒有詳述他熱愛工作的原因，但當我們閱讀《解》時，知道他的出生背景，便會明白他熱切地視工作為人生最重要的目標，以取得別人以至整個社會的認同的原因。根據《解》，他有「一段不同尋常的人生經歷」，「母親是一位未婚先孕的碩士研究生，因為生活拮据，還未出生的他就注定了被『拋棄』的命運。」他從小自我形象低落，

慘痛的家庭背景使他決心要在事業上取得成功，希望藉此建立自信，並贏取社會的認同。故他成為工作狂與其不幸的出生背景有密切的關係，如果只看電影不看書，便會對他只專注於工作的個性一知半解。

此外，《時》亦表現了他較自我中心的個性及其不懂得與女兒溝通的缺點。如果大家只看電影，實在難以了解他以自我為中心的緣由，亦不明白他與女兒有溝通障礙的原因。但當我們閱讀《解》，便知道他年幼時比同齡人較早熟，以致「有些格格不入」，根據以前教他老師的回憶，他「有點不合群，看事物的方式與眾不同」。由於他「鶴立雞群」，當時與同學的差異較大，無法與別人溝通，只好建立「獨特人格」，他被誤會為自我中心，其後成為父親後不知道如何與女兒溝通，有人際關係的障礙，實在與他童年時甚少與別人溝通及其特殊的童年經歷有或多或少的關係。要深入地了解他，看完電影後必須再看書。

那麼，為何在《時》內他對下屬的態度欠佳，對他們的工作表現吹毛求疵？根據《解》，他年青時「在阿塔里的工作還算如意……對其他員工十分傲慢」。很明顯，他恃才傲物，認為自己有不一樣的才華，遂瞧不起其他人，他在剛剛出來工作時已獲得不一樣的成就，容易自視為成功人士，且在獲得認同後充滿自信，確信自己的要求能付諸實踐。《時》內他的下屬認為他創新的想法「不能」實行，但他卻認為他們不願意改變，是「不為」的表現。究其原因，實源於他年少得志，自視甚高，覺得自己的新穎建議能帶領時代的潮流，讓公司的產品在改善後能獨霸市場。《解》仔細地闡述他年少得志的原因，如果只觀賞《時》而沒有閱讀《解》，實在難以了解他的下屬在工作過程中苦不堪言的主因。

至於他的工作理念，《時》表現了他對電腦未來的發展的構想，他要求下屬減少電腦操作的程序，把按鍵的時間減至最短，便是他明白未來的用家的工作越來越忙碌，遂講求效率，如果能在最短的時間內完成

最多的工作，此類電腦便會大受歡迎。他的理念源於《解》認為他「擁有一種對未來洞察的能力，這可以讓他一往無前」，這就是《解》能解釋《時》的原因，亦畫龍點睛地指出他在事業方面取得成功的先天特質。可見《解》可補充《時》，如果電影觀眾對《時》有疑問，無需上網找尋答案，只需翻閱《解》，便能對喬布斯的生命的上述特定範疇有較清晰仔細的了解。因此，筆者認為書是電影的「補充劑」，以《解》及《時》為例，此說法應有一定的依據。

片名：《時代教主：喬布斯》（Steve Jobs）

年份：2015

導演：Danny Boyle

編劇：Aaron Sorkin

文字的實感與內蘊、詩意與浪漫感

《偷偷藏不住》

　　無可否認，由俊男陳哲遠與美女趙露思擔任男女主角的《偷偷藏不住》對年青的觀眾有一定的吸引力，源於此類偶像劇普遍以顏值較高的明星招徠觀眾。他們對兩位主角的容貌和身形為之著迷，所以不論《偷》的故事情節是否合理，劇情的轉折是否順暢，他們依舊會繼續觀賞此劇，因為劇本一定不是他們關注的焦點。但要了解段嘉許（陳哲遠飾）與桑稚（趙露思飾）的一段情，只看電視劇似乎不足夠。因為劇本對他倆個性的刻畫很多時候都「一閃而過」，大家只能「走馬觀花」地認識角色，難以深入地了解其內心世界。倘若我們看完電視劇後對他倆的個性和行為感興趣，願意多花時間認識，理應看一看原著，運用自己的想像「進入」他倆的內心，真切地感受文字的實感與內蘊、詩意與浪漫感。

　　《偷》的電視劇創作人安排全劇以實景拍攝，實感充足，但人類經常「帶面具」，其言語行為是否百分百準確地反映內心感受，這實在值得商榷。例如：劇中曾出現桑稚在自己的筆記簿內寫下了自己的夢想，

但卻有徬徨不安、若有所失的感覺,這種感覺實際上是怎麼樣?她對自己能實現夢想有多大的信心?只看劇集,這實在不得而知。文字在這方面可以略作補充,「小姑娘(桑稚)一筆一畫,在感情(指她與段嘉許)最純粹熾熱的時候寫下了她覺得一定能實現的夢想。所以她為之努力,不斷地朝著那個目標走去。然後她發現,原來夢想也有可能是沒辦法實現的。」到了全書的最後,「那個時候的桑稚一定沒有想過,七年後,她所想像的這麼一天真的到來了。如她所願,桑稚真的成了段嘉許身邊的那個人。」。

因此,相對文字,「公仔箱」裡的影像顯得虛假,特別是趙露思難以適切地把她對夢想以至於對雙方感情欠缺信心的心態表現出來,讓我們難以進入她的內心世界,但具實感的文字版本則化解了這種陌生感,讓我們真正地「認識」她,原來她的行為與一般國內的少女無異,處於青春期時會對將來的感情生活有一種難以說出來的憧憬,文字賦予了這種憧憬一種實質的內蘊,讓我們了解她對夢想認真的態度,以及其一步一步準備的過程。她較成熟的個性體現在其「計劃」內,七年的準備期正反映對人生有長遠的規劃,劇中她說出的七年可能稍縱即逝,但小說裡的「七年」卻深深地刻印在讀者的心底內。因此,文字具有影像不可能擁有的實感與內蘊。

很多時候,影像中男女雙方對彼此的詩意與浪漫感體現在其親密的行為上,礙於國內電視的尺度所限,段嘉許與桑稚的親密行為不多,伴隨的詩意也就與浪漫感明顯十分有限。文字則可在這方面稍作「彌補」。「他(段嘉許)的掌心帶了熱度,……像是帶了電流,把周圍冷清的空氣也點燃了。」她(桑稚)的眼睛未閉,看著他低垂著的眼。」沒錯,劇中他倆互看對方的鏡頭不少,但文字卻能使他倆彼此的感情和關係充滿著更多的詩意與浪漫感,因為當中運用的比喻拓寬了讀者的想像

空間，讓我們對細膩的描寫多了一種「超現實」的幻想，並聯想至深厚感情中的「忘我」境界。《偷》的電視劇改編自同名的小說，卻「不小心」地忽略了文字原有的詩意，觀眾如希望體會劇中年青人建立的感情關係帶來的浪漫感，就要在看完電視劇後再看原著了。

片名：《偷偷藏不住》
年份：2023
導演：李青蓉
編劇：歐思嘉、竹已

媒體與戰爭同樣可怕

《比利‧林恩的中場戰事》與 《半場無戰事》

　　荷里活電影《比利‧林恩的中場戰事》改編自《半場無戰事》，說導演李安與編劇尚 - 克里斯托夫‧卡斯特里進行別具創意的改編，應不算是誇大其辭。因為《半》著意諷刺媒體如何配合當時的美國政府爭取民眾對美國參與伊拉克戰爭的支持，用了不少篇幅描寫新聞媒體怎樣利用 B 班陸軍的事跡述說美軍消滅恐怖分子的戰事，並講述軍人如何取勝而成為備受尊崇的美國英雄。例如：「（美式足球球場內）猛然竄出幾個超大的白色字母：美國球隊向美國英雄致敬；白字消失，僅跟著打出第二波大大的白字：達拉斯牛仔隊歡迎安薩卡運河英雄！！！！！！」。很明顯，B 班陸軍軍人被視為社會上的成功人士，被塑造成戰爭英雄的代表人物，從伊拉克返回美國後獲得盛大的歡迎，《比》用了不少鏡頭呈現這些大規模而獲全美不少新聞媒體報導的歡迎儀式，但在儀式進行的過程中，插入不少由男主角比利‧林恩（喬‧歐文飾）回憶的戰爭畫面，歡迎儀式與戰爭場面交叉穿插地出現，使其強烈的反差背後的諷刺性昭

然若揭，讓觀眾領會戰爭英雄被大肆表揚背後的辛酸和無奈，當中對觀眾心靈的震撼，比《半》內比利的獨白「這感覺其實滿怪的。有人來表揚你這輩子最慘的一天。」更鮮明更揪心，亦更能令觀眾留下深刻的印象。因此，倘若影像的編排得宜而與其表達的涵蘊匹配，比文字更能把反戰的訊息刻印在觀眾的腦海裡。

不過，如果要深層次地「進入」比利忐忑不安的內心世界，還是看回《半》裡的文字較佳。「（球場內啦啦隊員）有節奏地呼起口號來。……美國軍人最強大，表現世界一級棒；感謝軍人衛國土，讓我平安又堅強。比利在舞臺上找了位子，只覺這場戰爭瘋狂的程度再次超越巔峰。」這段文字用了「瘋狂」兩字來形容戰爭，正好暗示比利瞧不起親政府的美國有權勢之士對戰爭的態度，戰爭本來就為軍人及民眾帶來傷害和痛苦，美國出兵伊拉克，本就勞民傷財，硬被說成「衛國土」及保「平安」之舉，這實在荒謬！《比》用了不少舊日戰爭場面的閃回鏡頭呈現比利沉重的回憶，雖然仍能表現他忐忑不安的心境，但那些血腥的鏡頭只描寫了他內心的傷痛及他失去隊友和殺陌生人的痛苦，其表達內心感受的深刻程度不及《半》用鮮活的文字表現他對戰爭的態度，「超越巔峰」的反語的應用，更暗示戰爭對他歇斯底里的傷害。因此，文字始終比影像更直接，更具震撼力，亦讓讀者更容易「進入」他的內心世界。

關於偽善的媒體生態，《半》比《比》更全面地表現媒體為了生存而假惺惺地支持政府對伊拉克戰爭的態度。《半》內「諾姆（達拉斯牛仔隊的老闆，邀請 B 班參與球隊比賽的中場表演）忙著慫恿記者們（在啦啦隊員呼叫口號支持美國軍人及伊拉克戰爭時）站起來呀！站起來！……（記者們）倒也滿配合地跟著站起來鼓掌，不太情願地笑笑」。美國記者們「不太情願地」表現虛假的笑容，正說明他們知道自己筆下所寫的親政府言論與事實有一大段「距離」，只為了保住自己的飯碗，維持正常

的物質生活，才勉為其難地順應政府的要求，把美軍塑造成難得一見的「正義之師」。《比》用了鋪張華麗的慶祝儀式及多間新聞媒體報導的畫面諷刺伊拉克戰爭被追捧的假象，可能礙於篇幅所限，只對球迷觀賞這些儀式時不屑的臉容有少許描繪，對記者們對戰爭的心態描寫卻付諸闕如。因此，對媒體尖酸的諷刺，《半》比《比》更勝一籌。由此可見，即使《比》表達的反戰訊息較《半》鮮明震撼，三百多頁的《半》始終比差不多兩小時的《比》對角色心理及媒體生態有更深入的刻畫，觀眾看完《比》的影像後再看《半》的文字，可抽絲剝繭地了解美國政府依靠媒體編造的謊言對比利的人生，以至伊拉克戰爭時期的所有年青人所造成的不可磨滅的傷害。

片名：《比利・林恩的中場戰事》（Billy Lynn's Long Halftime Walk）
年份：2016
導演：李安（Ang Lee）
編劇：Jean-Christophe Castelli

文字轉化為影像的利弊

《流浪地球》

中國內地的科幻小說作家劉慈欣撰寫的《流浪地球》只是短篇小說，改編為電影劇本後加入了不少人性化的元素，讓電影較小說更貼近現實生活，更容易引起觀眾的共鳴。例如：《流》的電影版內劉培強（吳京飾）與劉啟（屈楚蕭飾）幾段分別身處太空與地球的對話，雖然父子之間長時間不相見難免顯得陌生和冷漠，但對話過程中字裏行間流露的愛與關懷，特別是培強在為國捐軀前與劉啟的一段對話，加上多年之前兩人共處的閃回鏡頭，實在令觀眾感動。反而文字版只平鋪直敘不同層面的人與人之間的關係，筆者閱讀後難以留下深刻的印象，例如：「隨著地球和太陽的距離越來越近，人們的心也一天天揪緊了。到地面上來欣賞春色的人越來越少，大部分人都深深地躲進地下城中，這不是為了躲避即將到來的酷熱、暴雨和颶風，而是躲避那隨著太陽越來越近的恐懼。」慈欣似乎較關注地球大災難爆發時群眾集體的心態，反而對個別人物的關注不多，可能電影版聚焦於個體，而文字版聚焦於集體。很明顯，《流》的電影創作人不想模仿《末日救未來》（臺譯：《彗星撞地球》）、《絕世天劫》（臺譯：《世界末日》）等荷里活電影，以一個家庭的經歷及

心態反映當時群眾的集體心理，多於把焦點分散至不同種族及年齡的人類心態上。如果讀者／觀眾欲以小看大，透過個體的遭遇了解逃避全球大災難的艱苦狀況，看電影版較合適；相反，如欲直接了解全球大災難對當時大部分群眾的日常生活及集體心理的嚴重影響，看文字版應較合適。

讀者閱讀《流》的文字版時，可能認為慈欣對「末日」景象的描寫較抽象，即使運用自己的想像力，都難以體會這些景象的震撼性，或許觀賞電影版所獲得的印象會更深刻。例如：文字版內「我們看到了那令人膽寒的火焰，開始時只是天水連線上的一個亮點，很快增大，漸漸顯示出了圓弧的形狀。這時，我感到自己的喉嚨被甚麼東西掐住了，恐懼使我窒息，腳下的甲板彷彿突然消失，我在向海的深淵墜下去，墜下去……」的景象雖然沒有被直接放在電影版內，但此景象在電影版內被改為漫天風雪後，大災難的恐怖性帶來的震撼實在有過之而無不及；如果讀者僅看文字版而不能想像大災難帶來的恐懼，看電影版可使他們投入在角色的處境內，並讓他們馳騁於其不亞於文字版的想像空間裡。因此，電影版其實可補救文字版的不足，當文字轉化為影像後，用廣角鏡拍攝的宏偉鏡頭的確震撼人心，讓觀眾留下難以磨滅的回憶。

不過，《流》的電影版把其文字版描寫的灰色景觀實體化，卻削弱了讀者的幻想力。例如：文字版內「天空是灰色的，這是因為高層大氣瀰漫著小行星撞擊陸地時產生的灰塵，星星和太陽都消失在這無際的灰色中……地面上，滔天巨浪留下的海水還沒來得及退去就封凍了，城市倖存的高樓形單影隻地立在冰面上，掛著長長的冰棱柱。冰面上落了一層撞擊塵埃，於是這個世界只剩下一種顏色：灰色。」電影版運用了先進的 CG 特效，製造了漫天風雪的慘白畫面，把文字版的末日景觀「繪形繪聲」地呈現出來，的確能勾起觀眾對原著的回憶，但難免局限了他

們的想像空間，相對文字背後的弦外之音，影像似乎對他們的幻想設下了不必要的限制。因此，看《流》的文字版及電影版各有利弊，單看其中一個版本似乎未能滿足讀者／觀眾天馬行空的想像和慾望，特別是酷愛這類題材的科幻迷，唯有飽覽兩個版本才可進行深入的比較，在幻想世界內「互通有無」，並全面性地互補不足。

片名：《流浪地球》

年份：2019

導演：郭帆

編劇：龔格爾　嚴東旭　郭帆　葉俊策

　　　楊治學　吳荑　葉濡暢

電影與原著不一樣的「風景」

《浪跡天地》

（臺譯：《游牧人生》）

改編自《游牧人生》的《浪跡天地》，集中描述游牧客的日常生活，不論原著還是電影，都曾講述他們以車為家，並住在移動式房屋的因由。原著作者潔西卡·布魯德引述大衛·桑柏克在《奔跑的房屋》裡的一段文字，「從經濟大蕭條的核心裡誕生了一個新的夢想：那是逃脫的夢想。逃開冰雪，逃開高額的稅賦和租金，逃開不再有人相信的經濟體系。逃吧！為了冬天、為了週末、為了你後半輩子。只要具備一點勇氣再加一臺六百美元的拖車式活動房屋，就能辦到。」很明顯，游牧客住在車內，並非自願，而是美國惡劣的經濟環境所造成，使他們不能過著「在地」的生活，是其飽受資本主義社會內高稅高樓價「壓迫」的後果，與電影裡芬恩（法蘭西絲·麥朵曼飾）的遭遇十分相似。由於美國石膏公司關閉了帝國鎮的工廠，導致此鎮經濟蕭條，她失業，丈夫去世，失去依靠，難以負擔昂貴的房租，唯有四海為家，成為游牧客。電影導演及編劇趙婷認同游牧客的社會現象與美國的經濟問題有千絲萬縷的關

245

係，取材自原著的經濟大蕭條，但只由她說出幾句對白以反映此問題，著墨不深，如欲更深入地了解經濟蕭條如何造成游牧客現象的出現，原著內會有更多相關的事例，亦有他們對自己身世的詳盡的描述，觀眾看完電影再看原著應當會對此因果關係有更深刻的感受。

此外，觀眾看《浪》時，可能覺得很奇怪，為甚麼亞馬遜（Amazon）這類型的跨國企業願意聘請六十至八十歲的退休人士工作？此類企業不會嫌棄他們年紀太大，工作效率低？體能較弱，手眼協調較差？電影編劇沒有用太多篇幅解釋僱主對他們的看法，亦不曾仔細闡述他們成功獲聘的原因，如欲深入了解僱主「冒險」聘請他們的主因，應看一看原著。「負責露營車勞動力打工專案的人資不斷重申，他們相信年紀大的勞工有比較良好的工作倫理。『我們有八十幾歲的勞工，他們的工作表現很棒。』在康伯斯威爾擔任專案經理的凱利・卡姆斯說：『我們的露營打工客年紀大多比較年長，但好處是他們已經工作了大半輩子，所以很清楚工作是怎麼回事。他們會對工作很用心。』」很明顯，只看電影會對游牧客能獲得打散工的機會的因由大惑不解，再看原著就會明白某些僱主對退休人士的工作態度和能力持正面的態度，並覺得他們與年輕人在工作表現方面沒有太大的差異，故他們得以四處打工謀生，即使沒有固定的住址，仍然可以依靠打散工所獲得的微薄收入支撐其游牧的生活。因此，原著可解釋電影內點到即止的地方，為觀眾看電影的疑團提供答案。

另一方面，《浪》內芬恩在晚間仍留在車裡時，曾被警察客氣地勸諭她不要在車內過夜，然後她回應說自己知道，並會離開車廂，跟著他沒有繼續跟進，她成功瞞著他，仍然持續地以車為家。觀眾可能不明白警方不向她採取任何行動的原因，但根據原著的描述，警察其實已「默許」了游牧客居於車內的行為，擔心他們的安全問題多於因他們違例而

主動檢控他們。「警察不見得是敵人。有些車居客和露營車車主都提到曾被好心警察『叩門』的經驗，他們只是上門詢問車主還好嗎？…如果那地方很友善，最好的方法或許是直接到警察局跟他們說一下自己的倒楣經驗，再請教他們若要在這裡停車過夜，停哪裡比較安全。」這段文字證明警察即使知悉游牧客會在車內過夜，仍然不會控告他們，反而會為他們的安全著想而費煞思量，擔心治安問題多於為他們可能妨礙社會正常運作而憂心。由此可見，原著可補充電影的不足，對電影情節不明白／不清楚的地方，看回原著便可深入了解電影的細節，並藉此更仔細地透視美國當地的社會文化狀況，故觀賞電影後應細心閱讀原著，這才可徹底消除觀影時的疑團。

片名：《浪跡天地》(Nomadland)

年份：2021

導演：趙婷 (Chloé Zhao)

編劇：趙婷 (Chloé Zhao)

對原著忠實的改編

《神探伽俐略 沉默的遊行》
（臺譯：《破案天才伽利略：沉默的遊行》）

　　一直以來，改編東野圭吾的小說不太困難，因為他的作品充滿戲劇性，且文字的描述十分具體，不同人物的説話耐人尋味，無需太多的改動，便可以搬上大銀幕，《神探伽俐略 沉默的遊行》亦不例外。例如：原著小說內「蓮沼沒有招供，在偵訊過程中徹底保持沉默，軟硬兼施都無法讓他開口。」影片用了數個他接受警方盤問的鏡頭，加上他在法院內長時間保持沉默的畫面，無需太複雜的改動，只需簡單地把文字影像化，已充分表達上述文字的意涵。又如：他曾説：「我沒有被起訴。雖然檢方用處方保留這種模稜兩可的字眼，但反正就是我沒有過錯，…我是受害人，你害我蒙受了不白之冤的可憐受害人。」片中他有上述類似的對白，厚顏無恥地否認自己的罪責，還怪責別人陷害他，其自欺欺人的謊言，充滿著性格上的缺陷，此人物本來就極具可塑性，影片創作人把此人物搬上大銀幕，其實無需多花時間功夫「改造」他，因為他的個性和行為原本已很獨特，且與常人不同，他的出現，已具有其非一般的

「魅力」。因此，此片內容的吸引力，建基於其原著的情節設計及人物塑造。

《神》對原著忠實的改編，是為了吸引原著的書迷入場觀賞。原著的銷量甚高，已被翻譯成數十種文字，全球熱銷 1500 萬冊，如果編劇大幅度地改動其情節，必然被書迷猛烈抨擊，因為他們只期望編劇把書中內容影像化，讓他們透過另一種媒體細味書中的情節，不希望看另一齣「全新」的影片。編劇顧及書迷的感受，且基於票房的壓力，唯有作出保守的處理，這本來無可厚非，但如今《神》的劇情發展過度貼近原著，盡在觀眾的意料之內，且結局與原著沒有太大的差異，實在欠缺了一點點神秘感。故改編自小説的影片能大受歡迎，必定不容易，一方面要滿足原著支持者的期望，另一方面又要有新鮮感，並為觀眾帶來驚喜，稍為向某一方面靠攏，便會「順得哥情失嫂意」。如今影片與原著相近，似乎在創新方面略有所失，幸好原著的內容精彩，其情節轉折頗巧妙，即使忠實地改編，仍然不會令觀眾感到沉悶；且福山雅治飾演的物理學教授湯川學有一定的魅力，由他説出的案情真相饒富趣味，亦別具人性的探討。因此，雖然《神》不至於「驚為天人」，但作為原著的書迷，此片依然有一定的觀賞價值。

另一方面，沉默似乎是《神》的原著的主題，影片卻在此方面著墨不深。在原著的最後，「所以他們（留美及她的丈夫）在最後關頭打破了沉默。」沉默成為全書首尾呼應的重點，但影片卻把此主題「平淡化」，只強調蓮沼以沉默為逃避罪責的方法，沒有多著墨於他們不再沉默以揭露蓮沼所做的壞事的最終目的，倘若編劇把影片末段拉長一點，多把篇幅放在他們透露案件真相背後的心理掙扎，相信《神》作為犯罪懸疑片，其整體效果會更佳。由此可見，此類型的電影在點題方面十分重要，《神》在開首沿用原著的主題，結局作出相近的呼應，但未能以

強烈的影像／使觀眾留下深刻印象的畫面再次深刻地探討主題，僅以平平無奇的數個鏡頭帶過主題告終，這是全片最明顯的缺點。幸好全片中段以後的情節發展曲折懸疑，給予觀眾廣闊的思考空間，能緊扣他們的注意力，使其整體上依舊瑕不掩瑜，值得一看。

片名：《神探伽俐略 沉默的遊行》（Silent Parade）

年份：2022

導演：西谷弘

編劇：福田靖

電影版對原著小說的尊重

《第一爐香》

　　從《傾城之戀》、《半生緣》至《第一爐香》，導演許鞍華都著意保留張愛玲撰寫的原著小說的韻味，即使出來的效果褒貶不一，她仍然樂於把原著的對白「原汁原味」地放進電影內。

　　例如：原著內梁太太向葛薇龍說：「我看你爸爸那古董式的家教，想必從來不肯讓你出來交際。他不知道，就是你將來出了閣，這點應酬功夫也少不了的，不能一輩子不見人。你跟著我，有機會學著點，倒是你的運氣。」差不多一模一樣的對白在《第》的電影版內出現，這是編劇王安憶忠於原著的證據。由俞飛鴻飾演的梁太太準確地捉摸此角色的神緒，用上流社會內長輩式的語氣說出上述對白，表露她身為上等人的驕傲和自大。

　　沒錯，此電影版要得到張愛玲迷的認同，必須保留不少原文，讓人覺得這些對白有親切感，特別是別樹一幟的言語突顯了角色的性格特質。喬琪喬向葛薇龍說：「我真該打，怎麼我竟不知道香港有你這麼

一個人？」他看見她時，仿如有「新發現」，著意突出她不可取締的獨特性，亦證明他懂得和喜歡說取悅她的話，是一個經常討好女性的滑頭富家子。

　　上述對白同樣差不多一字不漏地出現在電影內，由彭于晏飾演的喬琪喬以輕佻的個性表現角色囂張的本質，以及其四處留情的花花公子特質。即使原著小說的讀者對電影沒有濃厚的興趣，仍然會享受觀賞電影的過程，因為電影中由他根據原著人物演繹的對白能勾起他們閱讀原著時的珍貴回憶，亦讓他們具體地了解該人物的個性。因此，說《第》的電影版內適當地演繹的對白是原著的「翻版」，應非言過其實。

　　另一方面，許導演在選角方面有合適的選擇，讓《第》的電影版能加深原著小說迷的投入感。馬思純飾演葛薇龍，以較含蓄的身體語言表現其入世未深的年青女學生的特質，她甘於被梁太太利用，是為了享受上流社會的奢侈生活，她以較靜態的反應表現角色逆來順受的個性，以寬容的態度「全盤接受」喬琪喬的挑逗及謊言，因為她的目標明確，以積極正面的眼神表現自己與他締結婚盟的決心，想利用他鞏固自己在上流家庭裡的地位的野心昭然若揭。

　　彭于晏飾演喬琪喬，以其對異性口甜舌滑的態度表現角色多情的個性，以得過且過的態度塑造富家子在成長過程中獲得家人的寵愛而養成的懶散陋習，又以說話時輕浮侮慢的語氣突顯角色來自上流家庭的貴族身分。他的演技多元化，今趟以一種與舊日飾演黃飛鴻時完全相反的方法演繹角色，別具新鮮感。

　　因此，雖然飾演葛薇龍和喬琪喬的演員可以有更好的選擇，但導演在可行的情況下，其選角的精準眼光為全片加添不少分數，即使未能使所有張愛玲迷稱心滿意，仍然可活靈活現地表現原著小說的角色個性。除了演員付出的努力外，導演亦需要給予他們足夠的發揮空間，導演及

演員皆功不可沒。

　　不過，許導演只成功「模仿」了《第》的原著小說的「外形」而忽略了其內蘊。原著內「薇龍靠在櫥門上，眼看著陽臺上的雨，雨點兒打到水門汀地上，捉到了一點燈光，的溜溜地急轉，銀光直潑到尺來遠，像足尖舞者銀白色的舞裙。薇龍嘆了一口氣；三個月的工夫，她對於這裏的生活已經上了癮了。她要離開這兒，只能找一個闊人，嫁了他。」電影版捕捉了原著描述的環境美，拍攝的景色與原文相配，但明顯忽略了這種美所象徵的上流社會生活對她的引誘，亦用了太少鏡頭呈現她如何對這種生活上了癮。

　　電影欠缺了描寫她的內心感受的後果，使觀眾誤會了她，以為她貪名好利而嫁給喬琪喬，殊不知她對上流社會生活「情有獨鍾」，甚至對這種生活著迷。即使他將來很大可能一貧如洗，她仍然希望自己能利用他原生家庭優厚的上流社會背景，在下半生能維持這種生活，故甘願與他成婚。

　　由此可見，《第》的電影版優劣互見，竭力吸收原著的神緒卻輕視了其內蘊，是筆者觀賞此片後最直接的觀感。

片名：《第一爐香》
年份：2021
導演：許鞍華
編劇：王安憶

從心出發

《詩》

　　《詩》是許鞍華導演首次執導的紀錄片，以香港詩人的創作為影片的主軸，旁及現存的經濟及社會問題，沒有天馬行空的想像世界，亦沒有曲高和寡的優雅形象，只有「貼地」的現實生活，以及日夜勞動的辛勤風貌。沒錯，現今的詩人與過往不同，特別在香港這個物價高昂的社會內，詩人要覓食維生確實不容易，與中國唐宋時期李白杜甫等不談俗世只談風月，實在不可同日而語。

　　例如：詩人黃燦然接受訪問時，說自己「經濟移民」，由於香港租金過高，物價騰貴，導致他難以維生，遂決定移居至深圳較偏遠的地區。但他心繫香港，對香港仍有一種很強的歸屬感，處於「身心不一」的狀態。表面上他輕鬆談笑，說話自在，話語裡卻藏著諷刺的成分，香港貴為國際大都市，有著名的商人銀行家，卻容不下一位有理想有熱誠的詩人。畢竟每個人都需要謀生，詩人亦不例外，他深愛香港卻被迫離開的事例，正好反映詩人的生存空間狹窄，倘若只談理想而不談生計，對詩人來說，根本就是一條絕路。導演透過訪問的內容折射詩人艱苦的生存狀態，是其在內容編排方面的神來之筆。

　　另一位詩人廖偉棠接受訪問時，其實已移居至臺灣，但港臺兩地的情況差不多，他同樣難以靠寫詩謀生。根據影片所述，他除了是一位詩人，還是大學講師、文學獎評審及攝影師，身兼多職，才可有足夠的經

濟能力支撐整個家庭。他實話實說，容易讓觀眾慨嘆他身為香港詩人，即使移居別地，仍然過著與其在香港時沒有太大差異的「勞動」生活。或許他喜歡臺灣的人文風貌，其具有香港一直以來欠缺的文化色彩，社會較多元化，不會單一地以金融掛帥，但生活在當地的艱苦謀生的程度，絕對不下於香港。故導演透過訪問的內容反映詩人被邊緣化的生存空間，他必須多才多藝的「悲哀」，是其細膩式描寫的妙法。

　　導演很久以前在香港大學修讀比較文學時主修詩歌，對詩情有獨鍾，拍攝以詩為主題的紀錄片，從心出發，在片中用廣東話讀出一首又一首中文當代詩，可以治癒心靈。當我們像她一樣遇上逆境而不開心時，多讀幾首詩，其實都可以讓我們看開一點，想闊一點，對人生有多一番體會。從片中她讀出的幾首詩的內容來看，以香港的景物為靈感來源，詩人隨意創作，卻能讓我們讀後回味無窮。因此，《詩》是屬於香港的文化瑰寶，導演愛香港之情，不言而喻。

片名：《詩》
年份：2023
導演：許鞍華

原著小說可補救電影版的不足

《通往夏天的隧道，再見的出口》

　　無可否認，《通往夏天的隧道，再見的出口》電影版有不少出色的地方。例如：日式風格的校園純愛情節，片中塔野薰與花城杏子因調查隧道而結緣，由於各自希望在隧道內實現自己的願望，遂建立合作的關係，那種自然而不做作的情節發展，別具生活感，簡單而帶有年青人的青澀，幼嫩而有一種樸實的真情，的確容易使不同地域的年青人在觀賞過程中產生共鳴。特別是其細緻的動畫線條，把他倆高䠷瘦削的身形展現在我們眼前，雖然這種完美的身段可能與現實有一點點「距離」，但觀眾喜歡看「俊男美女」是每個人與生俱來的天性，故電影版確實能吸引年青觀眾的注意力，並擄獲他們的歡心。不過，全片只有八十多分鐘，拿取了原著小說最核心的部分，但忽略了人物的塑造及描寫和情節的鋪排，導致他倆結緣的速度顯得太快，且對塔野薰與妹妹的感情著墨不多，引致她意外死亡後他留下遺憾的感染力較弱，原著小說在上述兩方面可補救電影版的不足，看完電影再看小說，應對電影主線情節的來

龍去脈有更清晰深入的了解。

例如：原著小說內透過塔野薰主觀的描述，可以對花城的個性略知一二。「花城的性格雖然難以相處，卻是十分優秀的學生。每當被老師點到，她都能立刻回答正確答案…看來花城並不想和任何人交好，休息時間時也幾乎都在讀書。……本來像她這樣的不合群份子，很可能受到他人抨擊，然而她突出的能力似乎具有讓人將『怪咖』解釋為『天才』的力量」。短短的幾句話，已突出了她孤傲的個性，故她在片中的言語不多，亦欠缺了不少少女常見而外露的熱情，直至最後她忍耐不了長久的等待，獨自一人走進隧道找塔野薰，證明她一直喜歡他，但仍然沒有太多感性的說話，這與她本來不太懂與人相處的內向含蓄個性有或多或少的關係。筆者先看電影版，對她的行為舉止感到很奇怪，閱讀原著小說，才發覺影片對她的個人風格和行為的描寫，與原著內她的個性相符，亦解釋了他選擇她作為探尋隧道的秘密的合作伙伴的原因，根本源自他對她的才能及追尋知識的積極態度的欣賞。這證明原著小說在人物的塑造及描寫方面可補救電影版的不足。

另一方面，塔野薰在隧道內看見自己與妹妹華伶舊日相處的情景，他能再次看見她，似乎是他的願望，但影片對他與她的關係著墨不多，遑論深入地描寫她的突然死亡為他帶來的「震撼性」打擊。原著小說內「（華伶的死亡）這實在太過突然，我（塔野薰）只能呆立原地。經過不知五秒還是十秒，我終於回過神來，開始呼喊華伶，然而一切都遲了。明明沒有流出一滴血，華伶卻已經沒有呼吸」。很明顯，原著把重點放在她的死亡對他造成的心理打擊，使他的心靈受到前所未有的重創，甚至其後在一段時間內難以正常地生活，影片礙於片長的關係，對他的心理描寫太少，對她的死亡對他產生的影響的描述過快亦過急。筆者看完影片後，總覺得他與她的兄妹關係應該很好，彼此的感情深厚，她的死

亡才會對他產生深遠的影響，認為影片欠缺了兩人關係的描寫，其後看回原著，才了解兩人的關係本來就很「親密」，故她的「離開」對他來說，是他的人生中其中一次沉重的打擊。因此，單看電影版，腦海內可能會有不少疑問，看回原著小說，會恍然大悟，知道原著在情節鋪排方面可補救電影版的不足，倘若把影片及小說結合起來，便可對情節發展的脈絡有清晰的認知，亦可對故事的起承轉合有深入的了解。

片名：《通往夏天的隧道，再見的出口》（The Tunnel to Summer, the Exit of Goodbyes）

年份：2023

導演：田口智久

編劇：田口智久

小說比電影更透徹地展現鈴芽的內心世界

《鈴芽之旅》

　　要了解《鈴芽之旅》內鈴芽的內心世界，除了看電影，還要看小說。因為日本導演兼作家新海誠用字深刻，以周邊的環境襯托她的內心世界，比其電影畫面的感染力更強，亦更容易把她內心的不安刻印在觀眾的心底裡。

　　由於地震而失去家庭，阿姨照顧鈴芽，但她因失去媽媽而產生的孤寂感卻揮之不去，這導致她「悲傷、寂寞和不安，這些情感已經成了我（她）的一部分，滿滿地堆在我（她）的心間」，小說用了不少感性的形容詞描寫她的內心世界，讓讀者感同身受地體會她年幼喪母的痛苦，以及鬱鬱寡歡的悲傷之情。相對電影內間歇性出現的閃回鏡頭，她獨自一人的迷茫和孤單感，徬徨無助的無奈，我們只從第三者的角度體會她的情感世界，但文字版似乎能更直接、仔細和深刻地觸碰我們的內心深處，亦讓我們真正「進入」她的內心世界。因此，要透過《鈴》感受她情感的跌宕，看完電影後，必須再看小說。

　　或許大銀幕與我們的眼睛有一定的距離，即使畫面能觸動人心，仍然不及文字簡單直接，亦不及文字更容易為我們帶來相關的聯想。例如：電影版內漫天風雪下童年的鈴芽獨自奔跑的鏡頭，欠缺了家人的照顧，她單獨一人的孤單感，確實惹人憐憫，亦讓我們同情她幼年失去家庭的慘痛經歷，並深深地了解地震帶來的禍害。文字版內「好冷！雪花在飛，天空和地面一片灰暗。淡黃色的滿月掛在空中，彷彿把那灰暗輕輕切開了一般。」小說對她周遭環境的描寫，渲染著愁雲慘霧的氣氛，配合地震帶來的嚴重傷害的題旨，讓我們了解地震不單傷害了她，還讓受災者擁有集體的悲觀心態，因為他們在白雪皚皚的環境中看見的天空和地面都顯得灰暗，已證明地震摧毀了他們對未來的希望，從樂觀的期盼至悲觀的失落，地震不單破壞了日本珍貴的土地，還有本來充滿夢想和盼望的人心。因此，小說開闊了我們的聯想空間，從物質至意識形態層面，讓我們得悉當時日本人經歷地震後的集體心理，相對電影只把焦點集中在她的經歷上，明顯有更寬廣的人文視野。

　　不過，關於《鈴》內「蚯蚓」帶來的破壞及其震撼力，電影畫面的確比文字更吸引，因為前者較具體，其聲畫的配合使觀眾直接感受「蚯蚓」象徵的地震的「恐怖感」，而後者對它的仔細描寫，我們需要在文字之上運用自己的聯想力，才可感受它為我們帶來的恐懼感。電影版內它從上至下席捲全日本，使地震一觸即發的震撼，其特效鏡頭是全片的賣點，亦是其最能吸引觀眾注意力之處；而文字版內「蚯蚓的體表凝固成半透明狀，⋯⋯蚯蚓的支流在擴散，似乎覆蓋了一切。每一條支流都捲著漩渦，從遠處望過來，就像紅色的眼睛。無數隻閃著光的紅色眼睛，冰冷地俯視著東京。」，小說裡的它明顯不及電影裡的它震撼，文字上理性客觀的描寫亦不及影像上感性主觀的呈現有更大的感染力，如要尋求視聽方面的刺激感，當然要觀賞電影。

　　然而，文字版保留了一點點詩意，用了擬人法描寫「蚯蚓」，讓它看著整個城市，其實我們應知道它想「吞噬」東京，但作者偏偏在文字方面運用「俯鏡」，給予我們它「居高臨下」的感覺，使我們從文字聯想至銀幕上龐大和極具破壞力的它。由此可見，《鈴》的文字可以成為影像的「補充」，當我們看完電影後，深覺自己對其故事的內蘊的認識尚算淺薄，對鈴芽的內心世界一知半解，便應開始閱讀其同名的小說，以深入鑽研主角的情緒和心理狀態，以及其主線情節背後廣闊的人文視野和深邃的文學韻味。

片名：《鈴芽之旅》（Suzume）

年份：2023

導演：新海誠

編劇：新海誠

唐朝歷史與文學的集大成者

《長安三萬里》

　　製作《長安三萬里》不算簡單，既要熟讀唐朝歷史，了解安史之亂的始末，又要熟讀唐詩，把多首名詩的內容融合在描寫歷史的畫面內。看《長》時仿如閱讀一本關於唐朝的百科全書，多首名詩的出現，把觀眾過往在中文課的舊日記憶召喚出來，為我們提供沉浸在歷史的空間，在唐朝「漫遊」一百六十多分鐘，就像打開了「隨意門」，把自己想像成高適／李白，面對生命的起起跌跌，要處之泰然，實在談何容易？前者樂觀地等待為唐朝廷效力的機會，後者因其從商的家庭背景，只好憑詩寄意，講述自己懷才不遇的經歷。對生命中的苦難有感觸，才有靈感寫詩，高適及李白兩人的靈感源於生活，或許自身的際遇是靈感的必要泉源，平步青雲而沒有特殊經歷的詩人不能寫好詩，只有歷經滄桑飽受挫折的詩人才可結合詩與生命，讓自己的詩充滿不一樣的「動盪」和戲劇性。

　　此外，《長》中的高適有閱讀障礙，但憑著自己的努力，能擔任唐

朝的節度使，閒時又能作詩，即使有障礙，都能幹一番大事業。高適是古代有特殊需要的學生，很多時候，我們都會誤以為此類學生很需要老師的幫助，瞧不起他們，覺得他們不會有甚麼大成就。但上帝造人很公平，雖然此類學生有障礙，但他們的智商比常人高，反而在某些方面非常突出，能有一些超越常人的傑出成就。高適便是一個很明顯的例子，他的閱讀力較弱，但別具創意，能因應時勢環境有所感悟而作詩，其體能亦甚佳，具領導才能，故能擔任軍官，並在沙場上獲得傑出的軍事成就。李白安慰自己的一句「天生我材必有用」，放在高適的生命裡，其實都甚為合適，因為當他以為自己難以讀書而沒有多大的才能時，卻意外地發覺自己有另一方面的長處，影片對他的生命仔細的描寫，對我們有另一番的啟示。

　　《長》是唐朝歷史與文學的集大成者，以古都長安為出發點，讓我們在唐朝「暢遊」。當我們「遇見」李白，「碰上」王維、杜甫等，便能想像自己在周邊文人雅士的「包圍」下，能沾染一絲絲典雅的風尚，一點點古雅的文風，即使自己「不學無術」，依舊能從他們的言語和文字裡學會當時文人的堅持、執著和風骨。因此，如欲享受唐朝的「沉浸式」體驗，必須到《長》裡的長安「逛一逛」，亦必須與當地的文人「接觸」、「互動」及「交流」一番。說《長》是唐朝的「百科全書」，從《長》包攬多首唐詩的豐富內容看，此說實不為過。

片名：《長安三萬里》

年份：2023

導演：謝君偉　鄒靖

編劇：紅泥小火爐

閱讀電影與電影・閱讀 2

作　　者：曉　龍
責任編輯：黎漢傑
封面設計：Gin
內文排版：D. L.
法律顧問：陳煦堂　律師

出　　版：初文出版社有限公司
　　　　　電郵：manuscriptpublish@gmail.com

印　　刷：陽光印刷製本廠

發　　行：香港聯合書刊物流有限公司
　　　　　香港新界荃灣德士古道 220-248 號
　　　　　荃灣工業中心 16 樓
　　　　　電話 (852) 2150-2100 傳真 (852) 2407-3062

海外總經銷：貿騰發賣股份有限公司
　　　　　電話：886-2-82275988 傳真：886-2-82275989
　　　　　網址：www.namode.com

版　　次：2024 年 3 月初版
國際書號：978-988-70341-3-1
定　　價：港幣 98 元　新臺幣 360 元

Published and printed in Hong Kong